目錄

U0054025

序

劇本作為影像的藍圖，創作環節繁瑣，由靈光一閃的一剎那，到情節想像、人物構思、心理演繹、對白琢磨，過程中經歷各式心理掙扎，好不容易行到製作的路上，又往往狀況百出，波折連連。編劇陳韻文（下稱 Joyce）是「新浪潮」時代影劇界的奇葩，曾跟多位新浪導演合作；她撰寫多部作品，取材都會現實，擅長處理複雜的人脈線索、生活際遇，都經得起時間考驗，觸動到不同世代的觀眾。編劇跟導演、製作是相輔相成的，儘管 Joyce 的編劇回憶充滿「困惑」，或礙於當年某些場景不濟事、某些演員配搭不足、某些導演拍壞了某些精采情節而令她耿耿於懷，但不容置疑的是：Joyce 編劇的作品構思細密、調度破格，明顯保留了她個人的魅力和獨特風格。

源起於2014年某日的午、暮、夜

2014年9月28日是許多香港人難忘的一天，我和吳君玉、郭靜寧、王麗明一行四人約好 Joyce 在香港大學一所雅致的餐廳午飯，為電影資料館策辦「劇本：影像的藍圖」系列節目 [1]。這期間，她正應林奕華之邀，於香港大學主講一個編劇課程 [2]，旅居於港大柏立基學院。飯後我們移師到校內的Café再聊，天南地北的，不覺便已經到六時多。這時手機已不斷傳來短訊，說金鐘那邊已經出動了防暴隊，發放了催淚彈；傍晚我開車返家時，夏愨道已被全線封鎖，我的車子在花園道被交通警截停了，被迫折返半山，結果入夜後還在南區繞道良久才返到東區，印象難忘。……這之後的幾年，Joyce 自加國回港處理私務時，亦每每扣緊周邊發生的大大小小社會事件，每每動氣揪心！

我和 Joyce 一直保持着溝通，直至2017年才冒起為她出版劇本集的念頭。非常感恩她在為報章趕稿和屋企進行大裝修的百忙之中，仍同意本人去籌劃出版她的劇本集，還親自擬定書名為《形影・動》。

Joyce 有超於常人的洞察力和非常厲害的記憶力。她講起數十年前的一些情事，會連誰坐在誰的對面，各人穿甚麼衣服，身體語言動靜，都能細緻摹描，如數家珍。我總覺得她頭上似裝置了隱形的接收器（antenna），dyu…… dyu…… dyu……，不停地接收新事物、新知識，那管是古今中外、東西南北 [3]。自從開設了臉書 [4]，便廣結「書友」，從五湖四海又尋回不少越洋粉絲，見她樂此不疲的回應答辯，努力集「like」，真是要寫個服字！你跟她說人人叫她「才女」，她不以為然；笑她活像「天線得得B」（Teletubbies），反而令她樂好一陣子！

不過，「才女」美譽並非浪得虛名，而是經歷無數「有份量、具氣度、真經典」的創作換來的！Joyce 自1974年加入無綫電視台後，一直到轉寫電影劇本的1978年，即短短四、五年之間，創作力非比尋常，粗略估算，她幾年間寫過的劇集達500部之多！[5] 聽她形容那段趕死線的日子，實是非人生活。由週末開始寫的話，週二、三便要起貨，給製片安排拍攝，週三拍到週四剪，可能同一晚便要出街，Joyce 說她經常要一天之內完成一集52分鐘的劇集。憑藉這股勇往直前的勁頭，很多編導和製片都會主動邀她創作劇本，這邊的劇集未完，那邊又開長編劇集，弄到她不眠不休，直到出現胃潰瘍也未能停下來。

1978年，Joyce 由電視過渡到電影創作，無論懸疑、女性劇、處境劇都盡見她敏銳的時代觸覺，寫人寫景都有血有肉。

《形影・動》的尋存工程

是次挑選的三部電影和九部電視作品，都是 Joyce 的上佳創作。譚家明、許鞍華和嚴浩與她由1975至78年間在電視劇創作的時候已合作無間。這次挑選了一集《群星譜》（1975）、兩集《CID》（1976）、一集《北斗星》（1976）、兩集《七女性》（1976）和三集《ICAC》（1977-78）合共九個電視劇本，再加上《瘋劫》（1979）、《撞到正》（1980）及《南京的基督》（1995）共三部電影的劇本[6]，電視與電影以一書兩冊的形式印製。

有感 Joyce 對電影中音樂的配合非常注重，特別是與譚家明、許鞍華合作的作品，經常有喜出望外的音樂或歌曲設計安排，如在《七女性》之〈汪明荃〉中全以影像交代心理時所選用的《吟遊詩人之歌》、《晨午暮夜》片尾所採用的貝多芬《第七交響樂曲》第二章和《歸去來兮》片尾的《馬勒交響樂》，都令全劇意境有所昇華。此劇本集努力去鉤沉陳韻文劇本中所採用的歌曲和古典樂，並附上網上連結，供有興趣人士參考。

編輯此書最大的難關，是 Joyce 並沒好好收藏劇本原稿，叫她查找搜索，她沒好氣的答說：「小姐，我大搬、小搬，由香港，到法國，又搬去馬來西亞、美國、加拿大，搬了幾十轉，邊仲搵到四十幾年前的東西？」就這樣講下講下，拖下拖下，原本才四十多年前的事，結果快變成五十年前了！

就因為沒有原稿，我唯有開展了艱鉅的搜羅、抄寫、補遺工程。從資料館之前研究所得，和各方好友的私藏中集齊各劇目的影音檔案，再請了幾位有修讀過電影或編劇培訓的學生去重新看片解構，除對白外，配上

分場、角色的演繹和鏡頭佈局等。本以為加上 Joyce 的回憶和後記便穩妥，但幾個月下來，經過多次審訂和校對，還是未有信心這批抄錄補寫的東西，足以比擬她劇本的原貌。如是者又再次四處搜括原劇本；中間我因病入廠大修、又拖了一段長時間！

輾轉至2021年七月左右，Joyce 說找到了《撞到正》（圖1-5）的手寫劇本，急急找人掃描了一個 PDF 檔給我，我亦立刻張羅打字員把百多頁稿件打好、修訂、校對。這期間她家正準備大裝修，她把積存多年的文件書本又翻箱倒篋一輪，不久赫然又找到無綫電視《北斗星》其中一集《阿絲》的手稿（圖6-9）！

如此一來，我總算有足夠的原手稿來細心分析 Joyce 編劇的模式和分場方法，而這一下子的驚愕和氣餒可真不小！眼看死線將到，把打好的稿子閱讀再三，心揣：「大鑊！難道真箇出不成？」與此同時，本擬把抄錄和補遺的《瘋劫》交了給資深編輯喬奕思作修訂和細執，她認真看後，開心見誠跟我說：「這個稿真的不能出街！」言下之意，是和 Joyce 作者級的水平差太遠了！就這樣，我最後的一小塊信心之牆都崩塌了！幾次三番閃過「放棄吧，把錢還給藝發局算數」的念頭！但在思前想後和經歷整段疫情肆虐、被困家中的窘境之間，又給我想到解決方案了。

仔細比對《阿絲》的抄錄稿和 Joyce 的手稿後，我發現問題源於撰寫抄錄的出發點，光從畫面紀錄細節，即使寫得多細緻，都跟原編劇腦海中所思考的情境不一樣。Joyce 所寫的每場戲，對演員的心理都有很準確的標示，而且往往在每句對白之前或後，都清楚註明該角色的心理狀態，和其意識、企圖，這種寫法自然而然成為她劇本的一種特定格式。例如第六場十四歲的阿絲在澳門被迫下海的一場：

抄錄版本	Joyce 的手稿
（第五場部份節錄）	
△ 少女目睹剛才的一幕如何發生。	△ 絲正看得入神。
△ 突然另一邊的房間傳出女人尖叫聲。	△ （O.S. 緊接）──（尾房女人尖叫聲）
△ 少女驚嚇的猛一回頭，望向傳出尖叫聲的房間，露出不安神色。	△ 絲本能地即回頭過去看。
△ 樓梯口出現了一位穿黑色唐裝、戴眼鏡的老年男人，微笑着朝少女看。	△ 這邊打手正好開門，讓嫖客甲進房。
△ 車夫拍拍少女的肩膀，示意她該進去了。	△ 絲肩膊即被人碰了一下。
	絲： （抬頭）
△ 少女猶豫。	車夫： （示意阿絲進房）
	絲： （未動，反應遲鈍的仍坐着望向房門）
△ 樓梯口的守衛男子嚴肅的看看少女。	打手： （立着不以為然的冷眼看着）
	車夫： （輕扯絲起，小聲）聽朝嚟碼頭搵我啦（以手半推半拉引絲）
△ 少女走入房間。	絲： （身不由己地移動）
	侍： （打開房門讓絲進）
△ 白色襯衫伙計在她身後把門關上。	△ 絲進房後，侍應即拉上門。

三大誤解，兩大困惑

最大的誤解源於本位的設定，靠用紀錄對白和觀眾的眼精去重新整理的劇本，無從表達編劇在角色處理上的很多重要元素。

其次是加於括弧內形容畫面的處理手法，並非肉眼可見到的表情或動靜，而是更深一層的動機和意圖。如車夫帶阿絲到達客棧時，我們只能看到他用手護着阿絲，但劇本只用四字便清楚說明了兩人的角力關係：

「駕御意識」。另一段寫她住進愛人阿國父母家時與父母的關係。
她會寫阿絲「聞聲動作稍頓，見自己背着人，人家還是看穿自己，於
是不安望叉燒包，捧住茶杯，而沒有拿包子。頓住」，清楚地讓導演
和演員知道角色沒有對白時，其實心裏在揣度着甚麼。

抄錄版本	Joyce 的手稿
（第二十六場後半）	
△ 阿絲起身下床，走到屋外。	△ 絲出，乍見父母在廳中，即怯，幾乎微不可聞的稍頓。
△ 客廳裏阿超父母兩人正坐在桌前，超父在看報紙，超母在泡茶。	△ 父在閱報，見絲出，稍抬眼，即又閱報。
△ 阿絲走來，三人對望。	△ 母在織絨線，設法子牽嘴望絲笑，留意絲舉動，目光並不凌厲，可是已使絲不安。
△ 超父望了阿絲一眼後，繼續低頭看報。	
△ 超母尷尬客氣的一笑。	
△ 阿絲也尷尬客氣的一笑。	
阿絲：我飲杯茶。	絲：（怯生地）我飲杯茶。（即設法自然地行去倒茶）
超母：飲啦。	母：（設法友善）飲啦！
△ 阿絲到客廳另外一邊自己倒茶。	△ 以後又靜下來——見絲背影倒茶。
△ 超母喝着桌上自己泡的茶。	△ 茶櫃上有叉燒包。
△ 阿絲在茶壺旁見到一盒叉燒包，想拿一個吃。	絲：（喝茶之時看着叉燒包，看着看着欲拿來吃。）
超母：（突然搭話）食叉燒包啦，阿絲！	母：（O.S.）食叉燒包啦，阿絲！
△ 阿絲聽到，便只能縮回手，蓋上盒子。	絲：（聞聲動作稍頓，見自己背着人，人家還是看穿自己，於是不安望叉燒包，捧住茶杯，而沒有拿包子。頓住。）
△ 阿絲看着食物盒，咬着牙，眼神若有所思，手裏使勁攥着茶杯，默默喝下一口茶。	

第三個誤解，在於分場的處理。Joyce 的分場是有了大綱再拆細的，基本上是一組組扣緊的「戲」，有清晰的劇情推展。而畫面抄錄員很多時按景、時、人去拆解，本來電視劇集如此處理大致沒有問題，可一到類似《瘋劫》這種牽涉大量蒙太奇、平衡剪接和大量倒序的劇本，便出亂子了。按景、時、人一分，便寫成八十多場，很多有戲味的情節都被打亂了，因而反映不到箇中隱含的因果關係、懸疑和興味。

經過上述的各方面分析，決定要大刀闊斧，推倒重來！方向是要重新以編劇人的心態去處理角色的對白，而且重點在戲，不在眼見的情境和動作，要輔以更多角色的心理描述和他們背後隱藏的意識形態！與此同時，亦決定刪減電影劇本的數量，沒有原稿的，就只收納《瘋劫》一部。

前年底拿捏到大改的方向後，找來文思細密、又領略到陳韻文創作思維的鄺脩華（Wallace Kwong）幫忙重新執稿。上篇所選的九個電視劇劇本，其中七個都是 Wallace 幫手從頭再弄的，效果非常好，和之前的抄錄本有顯注的不同，為戲中人物的骨幹都附上靈性和甜酸愛恨！在此得再三感謝 Wallace 擔當繁重的編輯工程，我可以大膽推斷，如果沒有他仗義相助，我這套書大概已胎死腹中！

Joyce 愛用「困惑」來形容她的編劇生涯，我編此書所經歷的困惑也是不少！第一大難題來自申請版權。由於 Joyce 當年在無綫電視當編劇時是正式僱員，所以版權得獲電視廣播有限公司（TVB）的同意。而《ICAC》的劇本，又另外要索取廉政公署的授權。電影方面反而相對順利，很慶幸最後得到香港電影公司胡希先生和蕭芳芳女士慷慨授權。

第二個困惑是去年底許鞍華導演因搬屋而決定送掉她保留多年的劇本,其中竟有《撞到正》的手稿影印本,她很慷慨的經陳榮照導演送了幾個「原裝劇本」的工作檔案給我,與 Joyce 提供的版本又不一樣,於是又再啟動了「大執」工程。

由於新冠疫情,令我自前年中至去年初都無法如常到圖書館和電影資料館去翻查資料和做考證研究,要到2022年四月才慢慢恢復正常,三波五折的當然亦非單只我這個編輯出版項目,其他更大的電影節和藝術展都如是,每天在重新適應「新常態」!

部局精奇,玩亂「起承轉合」

Joyce 談編劇技巧時說過,很多人在寫角色之間的矛盾時喜歡「起承轉合」的結構,而她可以一開頭就「合」,她說「你可以玩亂佢,倒轉來寫的」。但話雖如此說,做起來其實不易。看懸疑錯縱的《瘋劫》就可以看到 Joyce 這方面巧妙的鋪排,她先不告訴你李納(趙雅芝)已和阮士卓(萬梓良)之間出現第三者,要到中段才透過閃回片段(flashbacks)交代各人早前關係,更要到近尾聲才透過大傻(徐少強)的記憶,以疊鏡方式重演血案的發生過程。

上述的劇情「時序錯置」技巧,又正好配合 Joyce 常提到希治閣的三個「S」,即懸念(Suspense)、驚訝(Surprise)、釋疑(Solution),亦即是說故事的方法建基於先讓觀眾知道甚麼,再慢慢以懸念去建構,令劇情更有層次和具追看性。

尋覓靈感的門路

要追溯 Joyce 的靈感泉源，必須了解 Joyce 除天生聰慧之外，自幼已流露反叛的基因，戀愛大過天，讀書也是喜歡就讀讀，不喜歡便「逃之天天」的。她在新亞書院修讀外文科年多，便飛到美國、英國追尋自己喜歡的生活。在倫敦讀書時試過放學後自己找費茲傑羅的《大亨小傳》（The Great Gatsby）來改篇。二十出頭便以筆名愚露出版了第一本小說《終與始》，自此創作不斷！她的視野打從少女年代已非常國際化，閱覽人情物事亦早受普世價值薰陶，不會隨便向世俗的東西賣帳。初入行寫劇本，便狂讀外國劇本和外國電視劇集的對白本，不放過任何尋覓靈感的門路，又努力揣摩紐西·蒙（Neil Simon）的劇本，為求找出處境喜劇建立「喜感乍現」（punchlines）的竅門。

音樂修養始於大氣電波

記得 Joyce 在港大教劇本寫作時常提到影像不光是用眼睛去看的，很多時要靠耳朵和心靈去感受，所以她非常重視氣氛和音樂的運用。幾次三番都是她與導演在剪接枱前，因她即興地想到一些合適的曲目而從電視台「飛的」回加多利山家中，找出自己的私伙黑膠唱片又連夜趕返五台山去配樂。一個非常突出而成功例子是《七女性》之〈汪明荃〉。當思覺失調的汪明荃病情漸漸好轉，于洋所飾的精神科醫生，反而陷入情網難以自拔，譚家明把兩人的感情角力，巧妙的利用夜幕下別墅內與外兩人遊走不定的光影移動來營造張力。Joyce 為這段片選了葛拉祖諾夫（Alexander Glazunov）的《吟遊詩人之歌》（Chant du Menestrel），她回憶時還閃回當年那刻的雀躍：「不長不短，彷彿是 Glazunov 特別為這段畫面度身訂造的！」

Joyce 的音樂根底深厚，早於六十年代中已在商台主持音樂節目，把歐美歌手、流行曲和古典樂章介紹給廣大聽眾，即使在中文台也破格地選播不少西曲西調。在1965年夏天，她主持了逢週日下午三點出街的《綠寶點唱》，之後繼有《樂在其中》、《流行歌曲話當年》、《無邊界韻文》等。Joyce 選播的唱片比起同代的其他唱片騎師相對新穎和開闊。播一首歌，總鍥而不捨翻資料、寫筆記，比較多個不同版本，因而很早已培養出對古典樂和爵士樂的興趣。她指出古典樂的結構和編排給人很多想像空間，能對應各種感情跌宕和意境情懷，對撰寫劇本啟發良多。

經她改編的廣播劇，計有郁達夫的《春風沉醉的晚上》、莫泊桑的《羊脂球》、普希金和三島由己夫的名著等。Joyce 形容光憑聲音去建立畫面的竅門為：「無畫面，然可聞細步登樓輕掩戶之聲，憑獨白帶出或近或遠的陌生人寒暄，景深景淺中迎拒意識訥訥隱潛，獨白又串連無言的納罕及少語的對話，保留或疏離的關切。」[7]

Joyce 說她在電台主持音樂節目時非常着意地選擇招牌音樂（signature tunes），她曾用過的招牌音樂包括六十年代的《Jukebox》、葛拉祖諾夫（Alexander Glazunov）、布拉姆斯（Johannes Brahms）的鋼琴協奏曲和蕭邦古典樂等。她強調，這些節目的招牌音樂很重要，最忌東施效顰，要充分掌握別人在播甚麼，弄壞了好比「撞衫」一樣貽笑大方。

妙趣縱橫，戲貫字裏行間

最欣賞 Joyce 寫對白的曖昧性，往往巧妙地問非所答、貌合神離、顧左右而言他，令角色與角色之間的愛恨、糾纏，像慢火炆炖一般溶進故事裏發展，令角色自然得來又深嵌觀眾的腦海。角色的配搭亦變化萬千，不教條亦不重複。總之各有前因、人細鬼大、膽大心細、各懷鬼胎，你猜這人會如此，她卻冷不防給你另一處境，看她的劇本可以說是妙趣縱橫，戲貫字裏行間。想領略箇中精髓，可重看《歸去來兮》如何把貪污的衛生幫辦趙來福的三個不同背景的老婆和情婦，安排在 ICAC 的廁所內並列鏡前，疑惑、曖昧、利益衝突和醋罈子都印在角色臉上，簡約的對白，沒有半句是多餘的，矛盾位一到即止，每步一驚心！另一笑中有淚的例子是《ICAC》之〈水〉，九婆（馬笑英）和家嫂（蘇杏璇）、九婆和寫信佬（香海）之間的對白，皆問非所答，句句擦肩而過，不接軌卻入心入肺，編織成滴水不漏的「貪小便宜」陷阱，引來火花四濺。

最後一定要提的是 Joyce 寫女性角色的刻劃入微、不落俗套，這個可能不能單靠資料搜集和日常觀察。她寫的九婆，原型參考了她小時候在薦人館見過的「媽姐」，但「絕核」的對白，是百分百的陳韻文特色，堪稱只此一家；而寫十四歲少女阿絲被迫下海成雛妓的遭遇，看著她一步一步的走向回不了頭的路，簡直是驚心動魄。《瘋劫》中三個女子（趙雅芝、張艾嘉、李海淑），一靜一動一邪，有相互映照的心理展示，從三人互動間彰顯人性的陰暗面。

TVB 在周梁淑怡和葉潔馨雙劍合璧的時期，重用了陳韻文，寫了好些專門以女性為主角的劇集，《七女性》、《群星譜》等，讓 Joyce 盡情地開發她對不同女性活潑多元的創造，通透細膩；小女人的尖酸勢利、

單單打打；女強人的精明倔強、杖勢弄權；屋邨主婦的甩頭甩髻、命途多舛，都在她的劇本中變成有血有肉、彷彿就是住在隔鄰的腳色。

Joyce 多年來雲遊各地，似乎沒有好好地發展其創作事業。她好友張敏儀形容其一生為「斷線的珍珠串」（a broken string of pearls），我倒同意 Joyce 至愛的人所說的：「此乃禍中之福」（it's a blessing in disguise），因為她失去的或許是「名」「利」「創一番事業」之類的機會，但換回來的是無限的自由、踏實自主的生活，很多人窮一生的精密算盤也買不成、學不了！更何況她留下的珍貴劇本實在不少，字字珍珠，有待我們去還珠成串！

感恩不忘言謝

最後在這裏要特別鳴謝前輩鄧小宇，最初是經他引薦才跟 Joyce 聯繫上的，亦非常感激許鞍華導演慷慨送出 Joyce 的幾個原劇本。藉此機會亦多謝最初安排 Joyce 回港開編劇班的林奕華，很多早期的研究都建基於他在課堂上所用的劇集選段。還要感謝2014至2015年間所有協助過「劇本：影像的藍圖」系列節目的同事和嘉賓講者，包括吳君玉、郭靜寧、王麗明、劉文雪、吳若琪、易以聞、惟得、Joyce 的助手黃穎祺。還有在2017至2019年間幫忙抄錄的林方芽、鍾益秀、陳衍誥、黃樂怡、林筱媛、吳莉瓊等，影音紀錄質素參差，過程艱鉅，希望你們都有所得着。最後，要鞠躬拜謝的當然是在2021年曾義務幫忙審稿的喬奕思、2022至2023年間幫手義務校對的吳君玉、陳少娟、馬宜，與及重新按陳韻文風格再補執電視劇本的鄺脩華！

傅慧儀 （2023年5月15日，香港）

第二十三場

景：		… / 	… / 	…上 / 	上。

時：同日。稍後時間。日。

人：阿堅、	… 	…、	… 	…、	… 	…、
	… 	… 。 一簡二簡三簡 	一喬二喬三喬

A/ 	…

	…

圍：	…！你地味	… 	…！

沙：（	…	… 地	…）	…！
	 α（	…	…。）

B/ 	…

	…

C/ 	…

圍：	…

沙：（	…周	…，	…）	…！

	…

哉：（	…	…。）

	…

	…！

《撞到正》手稿（圖1）

《撞到正》手稿（圖2、圖3、圖4、圖5）

第四場

景： 車未 豪 天井

時： 同前 接上場時間

人： 阿絲、車未妻

＊ 車井 起 打 水 動作

絲： （有長 每 瓦 出 地 牆 毛 中 茲 刊 稿 四 起 身 扶 牆）

＊ 見 車 也 的 音 及 出 着 在 絲 後 夜 刊，不見 后 動 不見 表 情 但 聞 聲）

車未妻：（蒼 手 是，V.O.）但 見 你 大 姊 娘，聞 聲 聞 入 婆 怎 醫 而 咄 好。
　　　已 經 同 你 講 過 咄 咩，已 經 同 你 講 過 幾 船 天 曉 着 然 咄 咩。大 早
　　　你 去 禮 頭 落 歷 拉 等 定 帶 你 去 睇 喜 你 吐 上 呵 氣 嘻 行 唒 菟 爸
　　　就 係 跟 頭 歌 咄 咩。

絲：（諧 意 諗 地 狼 狼 起 元 中，聲 調 平 賣 地 問） 依 今 幾 點 呀。

車未：（聲 音 仍 柔 有 怠 力）（O.S.）天 曉 上 那 個 陣 倬 音 廿 幾 滄 狐
　　　你 喺 等 幾 呀。

絲：（冰 绳 地 抹 一 把 臉。）

《阿絲》手稿（圖6）

第二場

景 美橋宅邸 / 房間 甲乙

時 同宿. 接上場時間

人 阿絲, 車輪, 伙記 打手一人
　　　　嫖客甲 (上場部) 嫖客乙 (臨尾後) 坡文

＊ 打手開門

＊ 綠燈

＊ 車輪輕輕扶住絲的膊胳, 陪嫖客. (聲細惹人憐)

伙: (打量絲. 公事口吻) 咁早啫? 未瞓嘅!

車: (州哈以住絲以他自說自話半搭半引, 便絲經彩答允)
　　生怕晃咪呀.

絲: (一誌不發. 望下低頭) —— (正好望于坡文字边)

車: (上看. 不甚習慣地有啲骏讀)

坡: (抽煙指来望車一眼) 那住去廈洗呀. (不等答話 聲響喚絲
　　(無意識地望向有碇等膊胳) 嗓呀.

絲: (那火之不采. 冷也答)

坡: (也不望回答 望住絲向車繼□講) 阿爸 幾時个死嘅!

　　＊ (以此時分起 静默一瞬)

打手: (等喺看房片)

坡: (悄悄身準備搜身, 半現更地收 □門 一句) 但口茶據盤
　　老作媧.

　　＊ 坡文說時, 嫖客乙進. 伙者引隨房.

打手: (以坡上沿也嘱一聲) 嗯.

坡: (未合上嘴. 水聲住煙, 好物御吸他地吃)

《阿絲》手稿（圖8、圖9）

註：

1. 「劇本：影像的藍圖」編劇作品放映及座談活動，由香港電影資料館主辦，於2015年4月25至6月28日舉行；同期配合題為「電影編劇的文字迷宮」展覽。

2. Joyce 於2014年9月於港大的編劇課程作客講課，題為「陳韻文筆下——70年代香港的層與面」，由林奕華策劃，香港大學通識教育部主辦，包括三節課堂和兩節工作坊：（一）認識香港，（二）認識創作，（三）認識自己的寶貴機會。

3. Joyce 在 Patreon 的「馮睎乾十三維度」網頁內的專欄名正是「東西南北」，是昔日她有份主持的一個商台節目的名字，專找名嘴玩設計對白的開創性節目，話題天南地北，角色千變萬化。她後來又在同一網頁再開一個專門發佈短篇小說的欄目「北東‧北西」，兩欄目互動呼應。

4. Joyce 的臉書頁名字用「因‧塵」，網上連結為：
 https://www.facebook.com/profile.php?id=100076399936608

5. Joyce 有參與的電視劇計有《係咁㗎啦》（1975）、《經紀拉日記》（1975）、《相見好》（1975）、《群星譜》（1975）、《CID》（1976）、《北斗星》（1976）、《七女性》（1976）、《ICAC》（1977-78）、《屋簷下》（1978）等短篇劇集，亦同時充當《狂潮》、《家變》等長篇劇集的主創編劇。到佳視開台，她又應邀編寫《名流情史》（故事及編劇）（1978）和《孖寶雙嬌》（1978）等。

6. Joyce 編劇的電影計有《鬼眼》（故事，1974）、《牆內牆外》（合編，1979）、《瘋劫》（1979）、《有你冇你》（合編故事，1980）、《撞到正》（1980）、《愛殺》（1981）、《龍咁威》（1981）、《公子嬌》（合編，1981）、《投奔怒海》（完成初稿，並非最後版本，1982）、《女人檔案》（1982）、《烈火青春》（1982）、《越南仔》（完成初稿，1982）、《第一次》（1983）、《雪兒》（合編，1984）、《錯愛》（合編，1994）、《正乞兒！》（合編，1994）、《南京的基督》（1995）。合作過的導演有梁普智、陳欣健、許鞍華、譚家明、嚴浩、李元科、俞鳳至、陳耀成、鄧榮耀、區丁平等。

7. 節錄自陳韻文2022年8月22日於《北東‧北西》網上專欄發表之<後覺>一文。

《瘋劫》

導演：許鞍華
編劇：陳韻文

是次出版的《瘋劫》劇本，乃根據2019年香港電影資料館的新修復版本抄錄及整理而成，片長90分鐘，可惜到出版日仍未找到陳韻文的任何原手稿。許鞍華導演提過，她拍攝時用的劇本，收藏了廿多年後，經多番搬遷後已沒再保存。從陳韻文多次訪談內容可知道她曾就《瘋劫》「大改七次，小改十六次」之多。故事最早的懸念由報載的雙屍命案所啟發，詳見劇本後附註1；最初亦有借鑑西方驚慄片《血光鬼影奪命刀》（*Don't Look Now*, 1973）的一些懸疑元素，如「失明的老婦」和「穿紅衣的少女閃過」等意象。

　　是次抄錄過程經歷幾番轉折，最初按陳韻文助理黃穎祺（Ricky）所抄錄的9,000多字的對白本，先找來修讀過電影的編輯助理，按錄像片段逐場抄錄，除了分拆場口，還須附加畫面描述、角色的動態與情緒、心境的描寫，經過幾次修訂，去年完稿時寫成88場，已達22,000字之多！此稿交予有出版劇本經驗的專家看後，被提點「此稿真的未能出街」！忠言並不逆耳，震撼卻好比一盤冷水照頭淋，原因是覺悟到如此按畫面抄錄的方法，犯了基本的錯誤，忽略了編劇營造角色時所賦予之心理演繹、前後互扣呼應的伏筆、以及戲劇性場口的轉折技巧等。

　　處理《瘋劫》的另一項艱鉅工作是分場，因為時空的多重穿插，若按「時」、「地」、「人」分場的話，光是序場便會被拆成十多場，既難以閱讀，亦難理解箇中「同步發生」的劇情。同樣地，每當張艾嘉的角色由回想之前所見的畫面，再回到現在時，亦不應拆散場口。如是者一改再改，修訂到現在的68場，當中再補上的畫面細節和語氣、心理狀態達4,000多字。參考了陳韻文所提及有「懸疑」佈局設計的場口，相信現在這版本較接近原來的拍攝劇本。尚有諸多不足，編者只能拋磚引玉，期待指正。

（片首字幕卡）1970年5月17日，香港龍虎山發生驚人雙屍命案[1]，兇手阿傻已於年前在精神病院逝世，該案經已裁定，唯與女死者青梅竹馬之鄰居少女[2]，對該案情則另有剖白。

序場[3]：

景：佛堂／燒衣場
時：暗黑背景
人：打齋尼姑數名

△ （特寫）火光掩映下依稀見觀音像雕塑的金漆下身，背後隱隱傳
　　來誦經聲。
△ （特寫）鏡頭由下慢搖向上，至看見觀音像的側面，眼神悲憫，
　　俯視凡塵。
△ 黑暗中，幾位尼姑正敲着木魚，唸經打齋。
△ （跳接）熊熊烈燄揚起，前景佇立着一男一女的紙紮公仔，慢慢被
　　火舌吞噬。
△ 同步出片名《瘋劫》（The Secret）及片頭字幕。
△ （特寫）尼姑在誦經的嘴，唸唸有詞。
△ （特寫）尼姑的一隻手在搖着深色的紙扇。
△ （特寫）一排燃點着的香燭，頂端閃出微弱的花火，輕煙在觀音
　　像前裊裊升起。
△ 黑暗中，兩尼姑繼續在誦經。
△ （俯攝）尼姑敲木魚。
△ 紙紮公仔已被烈燄燒穿，最後葬身火海，只剩烈火熊熊。
△ 觀音像的側面，彷彿看望着世人，香煙不住向上飄升。

第一場

景：李紈家（西營盤有騎樓設計的舊式唐樓）、醫院、療養院、李紈
　　家附近街道

時：日

人：祖母、李紈、阮仕卓、連正明、五叔婆、張大媽、叔公、二舅
　　公、病童、修女、親友

A 李紈家

△ 清晨唐樓附近的庭院寂靜平和，秋葉撒滿一地，搖鏡向上見清道
　夫在掃落葉。

△ 跳接李紈家，舊唐樓的客廳中央掛起壽帳，佈置得通紅喜慶，眾
　親友為祖母賀壽。

△ 穿着紅色上衣的李紈跪在地上向祖母叩拜。

△ 鄰居及親友端站兩旁看望。

△ 老人家滿意地點頭。

張大媽：（遞過熱茶給李紈）嚀，斟杯茶俾阿嫲喇。

△ 李紈接過茶時，電話忽然響起，李紈失神掉下茶杯。

△（特寫）茶杯掉落地上，傳來刺耳的瓷杯碎裂聲。

B 醫院外的門廊（緊接）

△ 一條腿打了石膏、正在練習走路的病童剛好在醫院跌倒。

男孩：唉喲！（摔倒時間與上一場打碎茶杯聲扣緊）

△ 當值護士連正明連忙上前安慰病童。

明：好痛呀？

男孩：係！

明：　唔緊要！（溫柔地揉着小孩的腿）捽下就無事㗎啦。

C 李紈家（緊接）

△ 跳接返李紈家的祝壽場面，李紈仍然跪在地上。

△ 祖母抹手後將手巾交給在旁的張大媽，神情動靜顯示祖母雙目失
　　明。

祖母：　唔該，唔該！

五叔婆：（走到李紈身邊遞上第二杯茶）又話嫁喇，嗱，第時點斟茶俾
　　　　家婆飲呀？

△ 李紈小心接過，伸手托起祖母的手，把茶送到祖母手中。

紈：　嫲啊，飲茶吖。

祖母：嗱，紈紈，阿嫲俾封利是你。

△（特寫）祖母的手，給李紈遞過一封利是；李紈遲疑一會，然後
　　接過。

△ 鏡頭拉開見叔父輩的反應。

祖母：係咪阿卓打嚟㗎？

叔公：（教訓語氣）幾時結婚呀！

D 療養院的走廊（緊接）

△ 阮仕卓在療養院走廊近鏡頭的一端放下電話筒。

△ 一位修女由長廊的另一端向阮仕卓這邊走來，從他身旁走過。

E 李紈家 （緊接）

△ 二舅公站在唐樓露台上朝外望，李紈走到他的身後。

紈：（神情關切）二舅公呀，邊個打電話嚟呀？

二舅公：係阿卓，我叫咗佢上嚟。

F 療養院外（緊接）

△（遠景）阮仕卓正離開療養院。

G 醫院（緊接）

△ 連正明耐心地和小孩練習如何用拐杖走路。

明：係嘞，真係叻仔嘞。

H 李紈家（緊接）

△ 李紈手執電話筒，正跟另一邊的人說話。

紈：（略為慌張地向四周一掃）我依家行唔開呀。（邊說邊轉身背
　　向鏡頭）阿卓唔喺度呀，佢真係唔喺度哩。（一頓，再收細聲
　　調）你收唔收到我俾你封信呀？

I 李紈家附近街道（緊接）

△ 阮仕卓在大街油站旁停下車，落車後向李紈家方向走。
△ 另一邊廂見石階梯上的阿傻，邊哼着歌邊沿着石階梯往上走。

J 醫院（緊接）

△ 連正明已換上便服，準備下班。離開醫院時，跟坐在輪椅上的小
　　孩道別。
△ 小孩撥動輪椅車輪，尾隨着連正明離開的步伐。

小孩：　（揮手）拜拜。

連正明：拜拜。（走遠後，友善地回頭再向小孩揮手）

小孩：　拜拜。

K 李紈家附近街道（緊接）

△ 阮仕卓走在途中，滿懷思緒，忽然停下腳步。[4]

L 李紈家、唐樓樓下 （緊接）

△ 李紈在家中掛線後，眉頭緊皺，深感不安。

△ 鏡頭由她背面搖至牆上的一面鏡子，鏡中的她滿懷憂懼。

第二場

景：李紈家樓下

時：日

人：李紈、阮仕卓、連正明

△ 李紈帶着擔憂的心情走下唐樓的窄梯。

△ 沒有想到剛下石階便遇到阮仕卓，她略帶慌張地停下腳步。

卓： 　（隱隱覺得不妥）你去邊？

紈： 　（遲疑一會，嘗試掩蓋擔憂）你要上去呀？你唔好上去呀。
　　　（抬頭望向家的方向）叔公佢哋問我哋幾時結婚喎。

阮仕卓：（蹺起兩手，不以為然地）咁你依家去邊？

紈： 　（沒答，繼續走下石階，走下幾級後，又回頭，一頓）拜拜。

△ 李紈繼續前行，拐彎後往龍虎山上走。

△ 阮仕卓遲疑了一下，決定轉身從後尾隨李紈。

△ 連正明正好於此時提着外賣，從石階下面走上來，在石階梯上叫
　 住阮仕卓。

明：阿卓，上唔上嚟坐呀？

卓：（心不在焉地）上咗喇！（旋即轉身向山上走去）

△ 連正明站在階梯口，看着阮仕卓離開的身影，若有所思。

△（中特寫鏡頭）隨李紈穿着黑帶涼鞋和白襪的雙腳不住往前跑。

△ 中途見祖母送她的利是掉到地上，李紈欠身撿起後繼續走出鏡頭。

△ 一輛紅色的士高速在鏡頭前駛過。

△ 阮仕卓的雙腳入鏡，尾隨李紈。

△ 特寫另一雙穿同樣黑帶涼鞋和白襪的腳，在石階梯中央躊躕踱步。[5]

△ 李紈一雙腳再入鏡，朝山上拾級而上。

第三場

景：連正明家中露台／樓下

時：日

人：連正明、五叔婆、張大媽

△（遠景）見舊唐樓鄰里的環境，中庭的休憩處有幾個小孩在玩耍。

△ 連正明已換上睡衣，在家中露台邊拿着玻璃杯在喝着茶，邊眺望
　中庭上的鄰人。

△ 五叔婆和張大媽剛從對面住宅的大門口走出來。

五叔婆：喂，聽日嚟我度開枱呀，順便一齊收埋啲會銀呀。

張大媽：哎呀，係喇係喇，聽日先算啦。今日做到我一隻嘢咁呀。
　　　　又唔係親又唔係戚，都唔知為乜。

△ 鏡頭由街上搖上二樓，露台的門敞開，見客廳中央掛着鮮紅色的
　「壽」帳。

五叔婆：（O.S.）係啦。呢，嗰個阿紈呀，一早就出咗去喇，都唔
　　　　知做乜嘅。

第四場

景：李緂家
時：日
人：祖母、叔公

△ （特寫）叔公的手，正扣上後門的防盜鎖鍊。

叔公：（回頭向祖母）你話阿緂呢輪做乜嘢呢吓？

△ 坐在廳中央的祖母握着手中佛珠，嘴唇微動地逕自唸經，把叔
公的話聽在耳裏，卻不回應。

△ 叔公沒好氣地轉頭看一下牆上祖先的照片，然後由前門離去。

第五場

景：連正明家
時：日（接第三場的時間）
人：連嫂、連正明、連兄

△ 連正明在露台喝着茶，背向鏡頭。

連嫂：（O.S.）係咪就快結婚啫吓？呢輪扮到鬼五馬六咁，舊陣
時就古老到死！

△ 連正明轉身由露台走進廳中，放下茶杯，連嫂入鏡。

連嫂：（向連正明）喂，有無見阿卓啊？

明：　（回過頭來，正想答話）

連兄：（房內 O.S.）喂！

△ 連正明正想開口，但聽到兄長叫喚自己，便轉身走向他的睡房，
沒再多說。

△ （鏡頭拉遠）見連兄斜躺在房中牀上。

第六場

景：李紈家

時：夜

人：祖母

△ 眼睛看不見的祖母滿懷心事、若有所思的坐着。

△ 一隻蝴蝶停在祖母的肩上。

△ 好一會兒後祖母伸手撥開蝴蝶，雙眼彷彿定焦在遠方的一點。

第七場

景：山坡

時：傍晚

人：兩名學生

△ 山上一條野狗在吠。

△ 鏡頭緊跟着兩雙正在奔跑的腿。

△ 接遠景，見兩個身穿校服的男生急喘着氣，從山坡上往山下跑。[6]

△ 再接大遠景，見山腳一所「警察報案中心」的招牌。

△ 二人上氣不接下氣地，直奔進報案中心，向警員報案，事態顯然非比尋常……

第八場

景：山間叢林

時：夜

人：警察十多名

△ 約十多名警察帶着電筒在全黑的山上搜索。

警長： 喂兄弟，過去嗰邊搜下啊。

警察們：Yes Sir。

△ 警察們走向河溪附近繼續搜索。

△ 傳來淙淙流水聲。

△ 電筒的光打在葉影上。

△ 搜索隊伍在樹林中摸黑穿梭。

第九場

景：李紈家／連正明家

時：夜

人：祖母、連正明

A 李紈家

△ 雨中的石板街上幾乎無人。

△ 祖母致電連正明。

祖母： 喂，連姑娘呀，我啲風濕好似又發作咁喇。你聽日得唔得閒過
一過嚟我度啊？

明： （電話另一邊 O.S.）依家係咪得你一個人喺度啊？

祖母：係。

明： （電話另一邊 O.S.）我過嚟陪你好嗎？

祖母：唔駛，紈紈就返喇。

B 連正明家

△ 連正明在家中露台望向對面李紈家。

第十場

景：山間叢林

時：夜（接第八場的時間）

人：雜差甲、雜差乙、學生甲、學生乙、軍裝警察數名、
　　化驗醫生周東城

△ 警察與學生在山上繼續搜索。

學生甲：欸，嗰邊呀！

△ 警察用電筒照向學生所指的地方，離遠見一男一女兩具被綑綁
　　的屍體。

軍裝警察：嘩！

△ 女屍被綁的雙手高舉，被吊在一棵樹下，上身赤裸，身上染血，
　　頭部被衣物蒙住。

△ 警員們駭然對望，兩名學生縮在後頭。

△ 跪在地上的男屍雙手被綁在身後，頭上仍淌血不止。

△ 特寫在黑暗中屍體的各部份：被綑綁的手、赤裸的胸膛、男屍
　　的頭部和女屍一雙穿着白襪涼鞋的腳。

△ 目擊的眾人無不被震慑。

雜差甲：（轉頭問軍裝伙記）喂，呢度附近啲人嚟㗎？

軍裝警甲：唔知呢，點解唔見黃醫官上嚟嘅？

雜差乙：（問周東城）喂，你老細呢？

雜差甲：（O.S.）咪郁呢度啲嘢呀，等聽日黃醫官嚟到先驗呀。

△ 化驗醫生周東城走近屍體，先認出男屍；再掀起女屍頭上的衣
　　物，露出血肉模糊的一張臉，已辨不出其樣貌。

△ 兩個學生嚇得掩眼不敢再看。

△ 其他警員亦轉過臉去，不忍卒睹。

第十一場

景：電話亭／連正明家

時：夜

人：周東城、連正明

A 電話亭

△ 周東城下山後在油站的電話亭致電連正明。

周東城： 阿卓釘咗呀。

明： （電話另一邊，以為他開玩笑）周東城！

周東城： 佢俾人綁住喺喬樹度。

B 連正明家

△ 連正明在睡夢中被吵醒，立即起牀，摸黑穿上拖鞋。

周東城： （電話內 O.S.）我去到嗰陣個肚仲流緊血，無㗎喇！

明： （拿着電話忙跑出廳，往李納家方向望過去，不敢相信）

周東城： （電話內 O.S.）個女仔死得仲慘，好似俾人強姦咗咁，
好難睇。

明： （拿着電話筒）你做乜亂講嘢啫？

周東城： （電話內 O.S.）我對你點會亂講嘢啊？真係㗎，我親眼
睇到嘅！

明： （臉上顯憂慮神情）點解唔見有差人嚟通知嘅？

城： （電話內 O.S.）我本來唔想話你知住，想話等聽日我老
細驗埋屍先至嚟同你講嘅。（一頓）係呢，你依家喺度做
咩呀？出嚟食雲吞麵吖！

△ 仍拿着電話的連正明走到露台上，沒再理會周東城。

△ 她掛上電話，擔憂地看着對面。

△ 黑夜中的李納家仍然燈火通明，表示祖母未睡。

第十二場

景：李紈家內

時：夜

人：祖母、連正明

△ 李紈家門外傳來敲門聲。

祖母： （走到門前）紈紈？係咪紈紈呀？

明： （門外 O.S.）我啊，嫲嫲，阿明呀。

祖母： （打開門後，明急急入內）幾多點鐘啊？樓梯燈係咪着咗啊？

明： 係。

祖母： 我都話叫你唔使嚟陪我㗎啦。（打呵欠）

明： 你瞓先，我等門得嘞。

△ 連正明攙扶祖母到睡房。

第十三場

景：李紈家樓下

時：夜

人：張大媽、雜差丙、兩名軍裝警察

△ 住樓下的張大媽察覺街上有聲，於是放下手頭上工作，探頭到外面察看。

△ 雜差丙帶着兩個軍裝警察向李紈家方向走過來。

雜差丙： 前面係啦。

第十四場

景：李紈家

時：夜

人：祖母、連正名、雜差丙、女警

△ 祖母躺在牀上心事重重，摸着手中一個盲人袋錶來查看時間。
 鐘上顯示凌晨十二時十五分。

△ 連正明不安地坐在廳上，後面金魚缸內的幾尾金魚在游動，彷
 彿暴風雨之前的寧靜。

△ 連正明默默地等着，心中期許着事態發展並非如她所想像。

△ 傳來敲門聲，連正明起身去開門。

雜差丙：　呢度係咪姓李㗎？（出示身份證明）

女警：　　我哋係西營盤差館嘅，有無個叫李紈嘅人？

明：　　　（輕輕點頭）

祖母：　　（屋內 O.S.）邊個呀？

明：　　　（急急轉頭望去祖母方向，表情沮喪）

△ 祖母從房間內慢慢走出來，連正明無言以對。

第十五場

景：案發現場

時：夜

人：雜差乙、軍裝警察、阿傻

△ 深夜的山頭漆黑一片，雜差乙和一名軍裝警察連夜守着案發現場。

△ 雜差乙拿着對講機和同事閒聊。

雜差乙： 算啦，濕濕碎！

同事： （對講機另一邊 O.S.）唉，唔好講佢喇，聽日睇唔睇老
虎呀？

雜差乙：（點吓頭）聽日？咁呀？睇老虎？（笑）

同事： （對講機另一邊 O.S.）係就兩點半！

△ 軍裝警察突然聽到遠處有動靜，站起身來，雜差乙望同事一眼，
亦跟着站起。

雜差乙：（急向對講機說）Over! Over!

△ 軍裝警用電筒照向遠處，二人小心翼翼地前行，見到一隻野狗
在覓食。

△ 雜差乙拾起石頭擲向野狗，野狗轉身向警員發出低吼。

△ 倏忽遠處傳來男人高聲叫喊聲。

喊聲：（O.S.）綁住兩隻馬騮！綁住兩隻馬騮！

△ 空曠的山頭迴盪着叫喊的回音，陰森恐怖。

第十六場

景：山中破屋

時：夜（緊接第十五場的時間）

人：阿傻、阿傻母親

△ 阿傻在山上的破屋，獨自一人對着空氣說話。破屋中並沒電燈，
漆黑一片。

△ 阿傻手執一件染血的破衣衫。

阿傻： 綁住！綁住……（激動地拿着衣衫不停繞着空氣揉弄）綁住兩
隻馬騮喺樹度……綁住兩隻馬騮喺樹度……

△ 一盞火水燈入鏡，掩映的燈光照進漆黑的房間，照到跪在地上
 的阿傻。

△ 提着火水燈的正是阿傻的母親。

△ 燈光下見阿傻仍然不住拉扯手上的衣衫。

阿傻母親：（驚訝不堪）你邊處得返嚟㗎？（一把搶過染血衣衫）

阿傻：　　（望着雙手，靜了下來，抬眼看着母親，還在喘氣）

阿傻母親：講呀，阿傻！（認真地）件衫係邊個㗎？

阿傻：　　（傻笑着，讓母親看自己染血的手）

阿傻母親：（擔憂地）吓？

△ 阿傻母親放下燈蹲在地下面對着阿傻，看着不停傻笑的阿傻，
 不知所措。

△ 接山林中的空鏡。

第十七場

景：李紈家（現在及從前）

時：夜

人：祖母、記憶中的李紈（長髮造型）

A 李紈家

△ 俯攝祖母獨坐幽暗的房中，淒涼地抽泣。

△ 祖母腦中閃過和李紈在開揚明亮的飯廳中吃飯的情境。

B 李紈家（閃回）

△（回憶片段）年輕的李紈請祖母吃乳鴿。

△ 祖母摸桌找茶杯時，李紈把茶杯推到祖母手中。

△ 對面坐着的李紈，份外的安靜、溫柔。

C 李紈家

△ 祖母想到這裏，哭得更加淒涼悲慟。

第十八場

景：驗屍間／兇案現場
時：日
人：法醫、警察

A 驗屍間

△ 驗屍間內擺滿工具及儀器，中間的解剖桌上放着女屍。
△ 法醫正謹慎地翻轉女屍的軀體。
△ （特寫）女屍血跡斑斑的右手入鏡。
△ （特寫）法醫戴着白色手術手套的手，為女死者逐隻手指打印指模。
△ 然後法醫剪開繫在女屍頸上的一條麻繩。

法醫報告：（V.O. 配合化驗的鏡頭）女屍因被繩勒頸，以致斃命。
　　　　　女屍陰部無精液，並無被強姦之跡象。

△ 法醫從大腿開始往上抹乾女屍身上的血。

法醫報告：（V.O.）女屍身上瘀傷部位如下列：女屍面部有被石擊
　　　　　傷、被鞋踐踏，及被咬噬之跡象。（畫面見法醫翻轉屍體，
　　　　　又繼續抹去頭上血跡。）

B 兇案現場

△ （插入搜證畫面）一眾警察在兇案現場搜證，包括收集泥土上的
　鞋印尺寸。

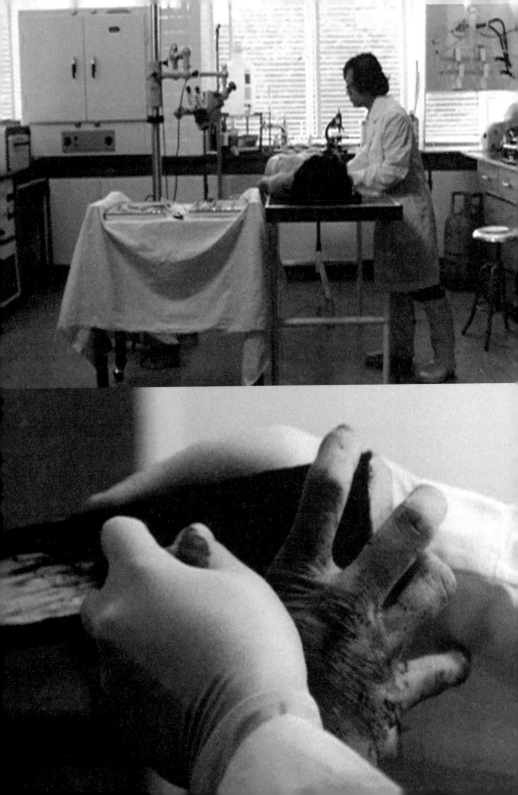

C 驗屍間

△ 法醫手拿剪刀，剪開男屍染滿血的白色襯衣，露出他左胸的傷口。

△（特寫）男屍的臉。

法醫報告：（V.O.）男屍因左胸中火叉，叉傷深至三英寸又八分，
　　　　　　以致斃命。

△（插入畫面）法醫攝影機的快門聲配合鏡頭所拍下的化驗照片。

法醫報告：（V.O.）男屍腰部有瘀傷，似被踢傷。男屍身上並無其
　　　　　　他傷痕。男屍生前並無性交跡象。

D 兇案現場

△（插入搜證畫面）兇案現場，警察將泥土中一顆鈕扣放進證物袋，
　並拍攝搜證細節。

E 驗屍間

△ 法醫把染血的麻繩和領帶放到化驗室推車上。

F 兇案現場

△（插入搜證畫面）兇案現場多處佈滿血跡。

警方報告：（V.O.）兇案現場相當凌亂。遺物如下：兇案發生時顯
　　　　　　然有糾纏或毆打跡象。

△（插入搜證畫面）警察在兇案現場夾起一撮染血的髮絲，把它放
　入證物袋中。

警方報告：（V.O.）兇案現場發現B型、AB型，與及O型血跡。男
　　　　　　屍血型為B型。女屍血型為AB型。

G 驗屍間

△ 法醫提起手術刀，在屍體身上劏開第一刀。

第十九場

景：停屍間內／外

時：日

人：叔公、五叔婆、祖母、醫官、雜差甲、卓父、卓母、卓兄、
　　仵工甲、仵工乙、記者數名

A 停屍間外

△ 停屍間外的街上，叔公和五叔婆扶着祖母來認屍。

△ 幾名記者不停向着三人拍照，拍攝他們走入停屍間的過程。

B 停屍間內

△ 停屍間內，雜差將阮仕卓的屍體推出來，

△ 阮仕卓的父母、兄長三人步入時，兩個軍裝警察趨前接應。

△ 卓母泣不成聲。

法醫：（掀起蓋着阮仕卓屍體的白布）你認唔認得呢個人呢？

△ 卓母失控地倒在卓父身上大哭。女警在一旁安慰。

卓兄：（沉默幾秒、欲言又止）佢係我細佬。

女警：你再講清楚啲，講佢個名。

卓兄：阮仕卓。

法醫：（推圓軌拍攝圍攏的人）死者係你細佬阮仕卓呀，咁你記唔
　　　記得佢有乜嘢特徵呢？

△ 卓兄看着哭成淚人的卓母，無言。

C 停屍間外

△ 叔公、五叔婆和祖母在停屍間外坐着等候認屍。

叔公：　　（起身行向雜差甲）請問幾時搬得出嚟？

雜差甲：四點後啦，仲有啲手尾要執㗎。

△（特寫）祖母神色凝重。

△ 兩個仵工從側門進來坐下休息，用毛巾抹腳。

仵工甲：（帶鄉音）尋日單嘢點啊？

仵工乙：三點鐘劏吖嘛，劏咗啦。

仵工甲：劏咗啦咩？

仵工乙：唉，啲濕滯嘢真係呀……

五叔婆：（向祖母）就得㗎喇。

△ 女警走出驗屍間。

女警：　李紉家人。

叔公：　　（轉身主動趨前）呀……我係。

△ 此際正好阮仕卓父母及兄長步出停屍間，卓兄一邊扶着卓母一邊
　　安慰她。

卓兄：（邊走邊安慰）唔好咁傷心喇，人死不能復生吖嘛。我哋辦
　　完手續會返嚟㗎喇。

△ 叔公看着阮家各人離去後，回頭看五叔婆和祖母。

△ 五叔婆用手勢及眼神向叔公示意不要讓祖母進驗屍間，以免她傷
　　心過度。

叔公：　　（向祖母）等我入去得喇。

祖母：　　（緊張地捉住叔公）

五叔婆：係囉，由二叔去喇，吓。

祖母：　　（堅持站起身，和他們一起進停屍間）

D 停屍間內

△ 把女屍體推出來的蒙太奇，配以 V.O.。

△（蒙太奇）鏡頭拍攝推牀職員的正面，追跟手推牀在走廊行進。

△（蒙太奇）側攝手推牀穿過走廊。

△（蒙太奇）全屍被白布包裹。

警察： （V.O.）你哋記唔記得佢身上有咩特徵？

五叔婆： （V.O.）佢個面度有粒癦㗎。

警察： （V.O.）身上面呢？我哋喺佢身邊搵到封利是喎。

叔公： （V.O.）咁就係喇，嗰日佢阿嫲生日吖嘛。

祖母： （V.O.）五百蚊封㗎。

△ 鏡頭跳接停屍間內見各人。

女警： 睇吓係咪呢封？（女警將利是交給祖母）

祖母： 俾返我喇。（接過利是，神色哀慟）

警察： （掀開蓋着李紈屍體的白布）你哋識唔識呢個人啊？

五叔婆： （別過頭去，根本沒正視屍首）

祖母： （滿臉悲慟）

叔公： （別過頭去，亦沒正視屍首）唉……識……

△ 警察蓋上白布。

△ 特寫祖母伸手隔着白布去摸李紈的遺體，警察按住她微顫的手。

第二十場

景：李紈家內／樓下

時：日

人：叔公、五叔婆、祖母、尼姑數名、親友數名

△ 李紈家內正進行超渡李紈的法事，幾個尼姑在打齋誦經。

△ 眾親友到來拜祭並探望李紈家人。

△ 張大媽倒茶給不同客人。

△ 一位年輕女友上前安慰獨坐在一旁的祖母。

女親友：阿嫲啊，你唔好咁傷心啦。

△ 祖母不發一言，把金銀衣紙遞給親戚。

△ 張大媽把茶遞給廳中親友。

△ 五叔婆蹲在門外的化寶盤旁邊在燒衣紙。

第二十一場

景：李紈家／樓下

時：日

人：樓下店舖各式人等、尼姑數名

A 樓下

△ 鏡頭由李紈家的門前搖向石階梯，再搖向對面的連家門前。

△ 街道上一切如常，有人磨刀、有人餵雞、有小販叫賣衣裳竹、有學生駐足。

△ 各人都聽到從李紈家傳來的打齋聲。

小販：（畫外音）好靚衣裳竹啊，衣裳竹啊。衣裳竹⋯⋯

B 李紈家中

△ 數名尼姑繼續在李紈家打齋。

第二十二場

景：連正明家、阮仕卓家
時：日
人：連正明、卓兄、卓母

A 連正明家

△ 連正明在家中房間躺着，聽着對面李紈家傳來的打齋聲，心情複雜。

△ 由房內見連兄的小孩拖着玩具，由走廊的一邊遊走到另一邊，彷彿被什麼牽引住似的。[7]

△ （特寫）連正明的手撥號致電阮仕卓家。

卓兄：（電話另一邊）喂？

△ 連正明聽到卓兄的聲音，欲言又止，然後急忙掛上電話。

B 阮仕卓家

卓兄：（放下電話，轉身看着坐在大廳的卓母）

卓母：（轉頭問）記者啊？

△ 卓兄走到大廳，沒有回應。

△ 卓母正在整理阮仕卓的遺物，在一個木盒中找到李紈、阮仕卓和連正明三人的合照。

△ （特寫）三人的合照。

△ 卓母看着相片，努力思索。

C 連正明家

△ （從連正明的視點看）又見小孩詭異地由廳的一邊踱步到另一邊，似有什麼引着小孩向前行⋯⋯向前行⋯⋯引着⋯⋯引着⋯⋯

△ 連正明抱膝而坐，苦苦思索着一些解不開的結，突然想起過去一些情景。

△ 鏡頭慢慢推近連正明的臉。

第二十三場（閃回片段）

景：樓下石階梯

時：重現第二場當天情景

人：連正明、阮仕卓、李紈

△ 從連正明上石階的視角，重現連正明最後一次見阮仕卓的情景。

明：阿卓，上唔上嚟坐啊？

卓：上咗喇。

△ 阮仕卓跑上樓梯想要追上李紈。

△ 連正明本來已轉身回家，回頭一看，卻瞥見李紈閃縮地躲在石階旁一所唐樓的暗角處，待阮仕卓跑過了，才悄悄探頭出來看望。

△ （中全景鏡頭）見李紈神態凝重的張望，確認阮仕卓並未見到她。

第二十四場

景：往澳門的船上

時：日

人：連嫂、連正明、連兄兒子

△ 特寫船邊掀起的陣陣浪花。

△ 開往澳門的船全速前行。

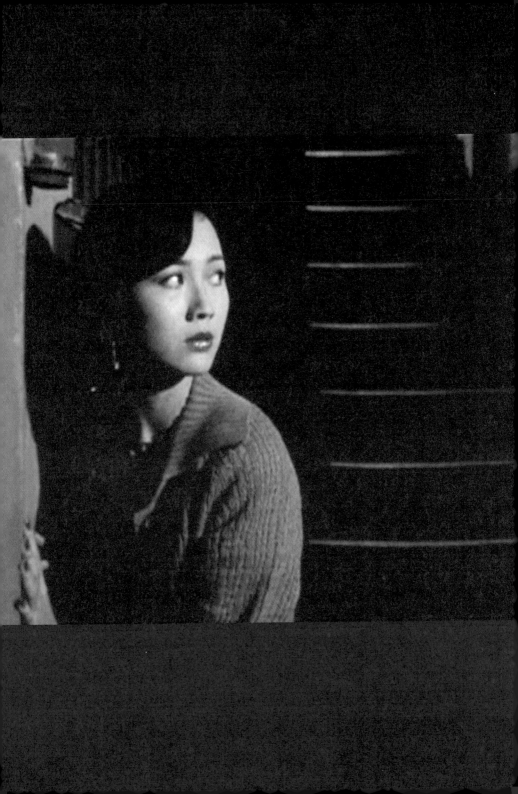

△ （船上餐廳）連嫂、小兒子和連正明在吃午餐，
△ 一個少女在他們旁邊跑過，走出甲板上。

連嫂：　喂！你都驚哦可？唔驚就假喇，咁樣死法……又咁樣打齋法。
　　　　（一頓）我話過澳門去你阿媽度住幾日喇，你阿哥話我「腎」
　　　　喎。

△ 連嫂餵身旁的兒子吃東西，坐在對面的連正明沒有回應。
△ 突然連正明看到窗外甲板上一男子在追逐着一名女子，二人笑聲不
　　斷，令她回憶起過去。

第二十五場（閃回片段）

景：往香港船上
時：回憶昔日一次由澳門返港的船程
人：阮仕卓、連正明、梅小姬、船長、船員

△ 流動的鏡頭穿越船上的甲板通道，伴隨着懸疑的音樂。
△ 鏡頭由甲板搖到船艙口，再沿樓梯到下面船艙內。
△ 鏡頭由樓梯慢搖到船艙內的一個牀位，見阮仕卓和梅小姬坐在其中
　　一個牀位上。

船員：（出現在連正明身後）大姑娘，大姑娘啊，唔該借借吖。

△ 連正明見自己擋着艙門，急忙躲開讓船員通過。
△ 船員抱着一個裝着水的膠桶，放到二人跟前。

卓：（向站在門邊的連正明）你嚟幫手呀！
明：（急忙走到他倆跟前，放下手袋）咩事啊？

△ 梅小姬似乎暈船作嘔，倚在阮仕卓的身旁；卓半抱着她，正細心地
　　用手帕抹她的嘴角。

△ 此時船長從門口進來。

船員： （向船長）阿 Sir。

船長： 點啊？

船員： 你嚟啱嘞，你搞掂佢嘞。

船長： 好啊。

△ 阮仕卓從女子身旁站起身和船長溝通。

△ 連正明忙上前扶住虛弱的梅小姬。

明： （轉頭對正要離開的船員）唔該你攞條熱毛巾嚟。

船員： （點頭，然後離開）

卓： （向船長）我係瑪麗醫院嘅阮仕卓醫生。

梅小姬： （虛弱無力地）同我搽啲白花油呀。

卓： （蹲下嚴正地交帶連正明）唔好幫佢搽白花油，會嘔得仲犀利。

船長： 你哋兩位識唔識㗎？

卓： 麻煩你打個電報，叫 QM [8] 派架十字車喺碼頭度等。

明： （向船長）唔該你攞多壺熱水嚟。

卓： （沒有理會連正明，向船長）話佢哋聽我喺度得㗎喇。

△ 連正明臉帶疑惑地望向卓，再回頭看梅小姬。

△ 連正明扶着正嘔吐的梅小姬，見吐出來的都是鮮血，連忙用手帕捂着她的嘴。

第二十六場

景： 山上破屋

時： 日

人： 雜差甲、雜差乙、軍裝警察數名、阿傻母親、阿傻

△ 幾個警察在阿傻所住的山林破屋外窺視，見阿傻的母親正在做飯。

△ 警察們突然破門而入，阿傻母親大驚。

△ 屋內角度見警察踢門闖進屋來。

軍裝警察：（向同事）你去嗰邊！

阿傻母親：（慌張地）你哋做乜嘢呀吓？

雜差甲：　喂，你個仔呢？

阿傻母親：（帶有戒心地）你哋搵邊個啊？你做乜嘢啊？

雜差甲：　你個仔呀！

△ 此時，見遠處阿傻身穿紅色旗袍，挽着籃子，搖晃着回來。

△ 當阿傻見到家門前有警察時，立刻激動起來。

阿傻：（衝上前）你哋咪掂我老母！咪掂我老母……媽！

△ 雜差甲正想有所行動，阿傻母親用力拉住雜差甲，一口咬住他的手
　　腕；雜差甲嘗試甩開她，二人掙扎一會兒後雜差甲才成功掙脫開。

△ 雜差乙急忙上前幫手扶起雜差甲。

阿傻：　（繼續狂叫）你哋咪掂我老母！咪掂我老母！

阿傻母親：（向阿傻方向大叫）阿傻！差佬呀！你走喇！差佬呀！

△ 阿傻未趕及逃走，幾個軍裝警察已經走到跟前抓住他，把他拉走。

阿傻：（掙扎着）放開我！

第二十七場

景：山頭

時：日

人：阿傻母親

△ 阿傻母親在兇案現場殺雞放血，在石邊點起香燭。

△ 她一手拿着刀，另一手拿着雞，一邊向周圍灑雞血，一邊向空氣激
　動地吶喊。

阿傻母親：（激動）你哋明知唔係我個仔殺㗎喇，點解你哋會俾佢拉
　　　　　我阿傻去啊？唔關我阿傻事㗎。你話俾佢知唔關我阿傻事
　　　　　㗎，唔係阿傻殺㗎。

第二十八場

景：李執家樓下

時：夜

人：糕店大嬸、糕店大叔、看更甲、連正明

△ 深夜舊唐樓的後巷充滿詭秘氣氛。
△ 晾在竹上的衣物在陰風陣陣中飄揚。
△ 石階遠處的牆腳閃出鬼影幢幢。
△ 糕店廚房內，賣糕的大嬸開鍋一看，發現甜糕少了一件。
△ 看更甲在廚房另一邊洗衣服，突然好像聽到不尋常的聲響。

糕店大嬸：（開門，向看更）喂，我唔見咗嚿糕啊。

△ 看更甲覺得奇怪，正想到廚房看看，此時再聽到窗外不尋常的聲響。
△ 二人望出窗外，見到糕店大叔回來的身影。

糕店大叔：（向大嬸）喂，黐線喇，你數錯咗咋啩。（邊向看更甲點頭賠
　　　　　不是邊拉老婆走）

△ 糕店大叔、大嬸轉身離開。
△ 連正明在大街上的小巴站下車。
△ 看更甲在糕店門口晾衣服，糕店大叔正預備關店，糕店大嬸在搬動石
　油氣罐。

糕店大嬸：（還嘮叨着）幾蚊一嚿糕，而家唔見咗喎，唔嘈就假喇。
　　　　　成日都賺唔到幾蚊喇。

△ 看更甲聽到糕店大嬸的投訴，搖了搖頭，又在石階梯上四處張望看
　看有否異樣。

△ 看更甲預備吃臘腸飯，打開酒瓶，倒了一杯酒給自己。

△ 此時他又彷彿聽到什麼，決定拿電筒走出去，上石階查看。

△ 看更甲在黑暗的階梯上四處巡查，用電筒照看。

△ 忽然在曬晾着的牀單下，電筒光落到一雙穿着白襪及涼鞋的腳上，
　跟李紈遇害當天所穿的一模一樣！

△ 遠鏡見一女子急急跑上階梯。

△ 忽然傳出尖叫聲，看更甲回頭一看。

△ 一隻夜行貓正好撲到返家的連正明身上，瞬間溜走，嚇得她大叫。

明：（驚魂未定）俾隻衰貓嚇得我吖。

△ 連正明回過神來後，察覺到看更甲的神色有些不妥。

明：　（緊張地）做咩呀？

看更：（心有餘悸）頭先見到李小姐，好似着住佢嗰件紅褸啊。

△ 連正明聽着心慌，沒有回應便轉身回家。

△ 到了家門口時抬頭望向對面屋，李紈家門外還掛着寫有「李府」的
　殯喪大燈籠，轉身急步上樓。

第二十九場

景：連正明家

時：夜

人：連正明、連兄

△ 連正明打開家門，見到兄長在讀報。

明：　哥。

連兄：開夜呀？肚唔肚餓啊？

△ 連正明走到露台，看到對面的李紈家已關燈，一片漆黑。

明：　哥，阿嫂仲未返呀？

連兄：話之佢呀。（收起報紙）「腎」嘅！

△ 連兄起身走回睡房。
△ 連正明洗手後，由廚房抱出一罐蛋卷，走到客廳。
△ 再由雪櫃取出牛油，用刀把牛油塗在蛋卷上，一口一口滋味地吃着。
△ （特寫）連正明神不守舍地吃着蛋卷，嘴上沾滿牛油，心神恍惚。[9]
△ 下意識地再用刀去挑牛油之際，察覺屋外有些異樣。
△ 眼角斜望到對面李紈家的室內，似有燈光在飄晃。
△ 然後連正明瞥見對面露台的門突然被打開，卻不見有人。

第三十場

景：李紈家

時：夜

人：祖母、李紈

△ 李紈家客廳牆上掛着李紈的大頭相。
△ 祖母躺在牀上睡覺，忽然察覺到某些動靜而驚醒，然後嘗試放鬆再睡。
△ 輾轉無法入睡之際，李紈房中一個粉紅色的音樂盒倏忽掉在地上，
　　突然響起清脆的音樂。
△ 鏡頭隨着掉下的音樂盒向上搖，見到書架及房間內的佈置。
△ 鏡頭橫搖，掃過花布牀單、細花牆紙，再到牀尾一張畫有紅花的中
　　式掛畫。
△ 音樂盒的音樂倏地停止。

△ 在各式化妝品旁，放着一張李紈和連正明的合照。

△ 幽暗中，鏡頭橫搖至枱頭的一面小鏡子，在鏡中駭然出現李紈的臉！

△ 隱見李紈的身影……然後衣櫃被打開……

祖母：（從牀上驚醒）紈紈啊？

△ 有電筒光在房中遊走，視點轉移到對面住宅，乍見對面抱着蛋卷罐的連正明正困惑地朝這邊望過來。

第三十一場

景：李紈家

時：日

人：祖母、連正明、叔公、洗衣男

△ （特寫）連正明把祖母的右手放到裝滿藥酒的臉盆浸泡三次。

祖母：（O.S.）得未啊？

明：　（O.S.）就得㗎喇。

△ 連正明小心地用膠袋包住祖母的右手，用布蓋好。然後幫祖母調校鬧鐘。

祖母：（若有所思地）尋晚黑，阿紈好似返過嚟咁啊。我好似聽見佢開櫃門聲咁嘅。

明：　（抬頭疑惑地望向祖母）

祖母：唔知阿五叔婆有無拎件棉衲俾佢陪葬呢？你去睇吓。

小販：（傳來街上叫賣聲 O.S.）衣裳竹……

△ 從天花角度俯攝祖母房間，再搖鏡到李紈的睡房。

△ 連正明打開李紈的衣櫃卻不見有棉襖。

△ 此時叔公突然掀起門簾，不滿地問。

叔公：（質問語氣）喂，你搵咩啊？

明：　（被嚇一跳，不忿地）阿嫲叫我搵嘅。

△ 連正明轉身出去，正要從大門離開，一打開門，迎面入屋的竟是一件
　　掛在衣架上的紅棉襖，而拿着棉襖入來的是洗衣店的男職員。

洗衣男：送衫嚟嘅。（從衣袋內取出單據）十蚊吖。（將單據交給連正
　　　　明）

叔公：　（從走廊行過來）成十幾銀洗件棉衲呀？

洗衣男：係呀。（問非所答）呢排都唔知點解有咁多人洗衫嘅。

△ 叔公從口袋中取錢，數出十元交給洗衣男。

洗衣男：多謝。拜拜。（臉帶笑容離開）

第三十二場

景：寶仕洗衣店

時：日

人：事頭婆、洗衣男

△ 洗衣男駕駛公司的小型貨車，泊在洗衣店門前，然後下車。洗衣男到
　　車後取衣，事頭婆從店內出來把乾洗好的衣物放到車上。

事頭婆：你又蛇去邊呀？

洗衣男：乜嘢蛇去邊呀？

事頭婆：啱啱有人自己嚟收衫呀。

洗衣男：噢，關我鬼事啊？啲衰人自己嚟收衫之嘛。

事頭婆：你成日話嗰個靚女呀。佢自己親自嚟收衫，紅色棉衲喎，你
　　　　check 真啲吖！

△ 已進店門的洗衣男忽然停步，轉身望向事頭婆。

洗衣男：（訝異地）事頭婆，唔使咁嚇我嘅！

第三十三場

景：李紈家內／樓梯口

時：日

人：祖母、連正明、叔公、阿傻母親、鄰居

A 李紈家內

△ 連正明扶着祖母從房間慢慢走到大廳，忽然門外有人拍門大喊。

阿傻母親：（不停拍門，O.S.）唔係我個仔殺㗎，唔關我個仔事啊！
　　　　　唔關我個仔事啊，你俾返個仔我啦！你俾返個仔我……

△ 連正明扶着祖母到沙發上坐下，不敢應門；叔公出來欲了解一下
　情況。

叔公：　　（安慰二人）無事嘅，無事嘅。

阿傻母親：（仍不停叫）你俾返個仔我啊！你俾返個仔我啊……係你累
　　　　　死我個仔……

△ 阿傻母親的聲音停了下來，叔公到門前細聽。

叔公：　　唔使理佢。（小心翼翼地開門，伸頭出門外探看）

阿傻母親：（一手把他拉出門外，抓住他且不停喊叫）你俾返個仔
　　　　　我呀！

B 樓梯口

△ 叔公夾硬被拉出樓梯口。

阿傻母親：你俾返個仔我啊！係你累死我個仔……

△ 叔公掙脫開阿傻母親的手，想轉身回家門。

阿傻母親：（抓住叔公的衣後領）你走去邊呀！（把他拉回梯間）

△ 叔公好不容易再掙脫開，甩開阿傻母親往樓下走。

△ 樓下的鄰人聽到爭執聲音後紛紛過來圍觀。

C 李紈家內

祖母：咩嘢事啊出面。

明：我出去睇吓，你唔好出嚟呀。（轉身出去看個究竟）

△ 連正明出門看時，阿傻母親於掙扎間滾下樓梯，倒臥在大門前，
　 痛苦地趴在地上。

△ 叔公疲累地坐在樓梯轉角處看着她。

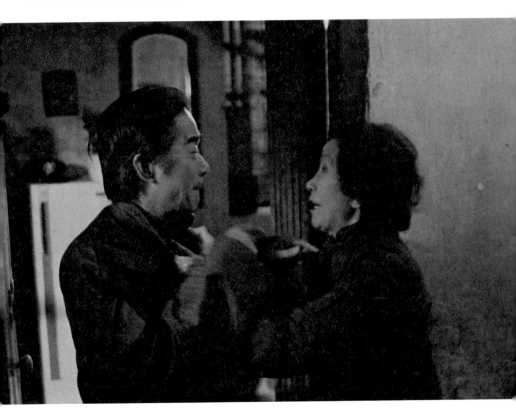

D 從大門外仰攝樓梯

△ 阿傻母親已被扶起坐在地上，目光呆滯，連正明蹲下為她療傷。

△ 糕店大叔和大嬸站在連正明身後。

糕店大叔：呢個咪傻佬阿媽囉，佢又傻得幾勼循啊。

糕店大嬸：你咪話啊，呢輪唔知幾猛鬼。

糕店大叔：唉，邊度有鬼呀，你咪嚇人喇。

△（特寫）連正明在旁聽着他們的對話，並沒有回應。

第三十四場

景：山頭

時：日

人：阿傻、雜差甲、雜差乙、陳醫生

△ 空鏡見大片樹林。

△ 雜差帶阿傻到兇案現場搜證。

阿傻：　　（O.S.）綁住兩隻馬騮喺樹度！

雜差甲：喂，記真啲喎，邊檺樹啊？

雜差乙：點綁法啊？男人綁喺邊，女人綁喺邊？

△ 此時身穿精神病院病人衫褲的阿傻入鏡。

△ 阿傻想了一下又搔着頭。

△ 陳醫生入鏡，用手搭住阿傻手臂，試找出線索。

陳醫生：（以鼓勵語氣問）嗱，你講我聽，馬騮公喺邊，馬騮乸喺邊？

雜差甲：（拿着檔案在登記問話紀錄）喂，你講馬騮唔掂㗎喎，我
　　　　告佢唔入㗎喎。

陳醫生：（向雜差甲）點唔得啫，同病人講嘢係要咁㗎嘛。照寫啦。

阿傻：　　（走到一喬樹旁邊，踢一下地上的泥土）

雜差乙：（抬眼觀察其動靜）

△ 阿傻跪下，雙手放後像被綁着。他凝視前方好一會，忽然轉身像猴
　　子般躍身跳起。

△（慢鏡）阿傻叫囂着，不停撥弄地上的枯葉，想用樹葉完全蓋住
　　自己身體。

陳醫生：阿傻，你話俾我聽，你响度做乜嘢啊？

阿傻：（繼續亂翻地上的樹葉到身上，又合上眼）剝衫，剝衫！

陳醫生：邊個同邊個剝衫啊？

阿傻：（對着空氣）你剝衫……你同我剝……你同我剝衫……

△（以阿傻角度仰攝）見雜差和醫生逐一入鏡。

雜差甲：喂，你見到幾多人呀傻佬？

△ 陳醫生聽到雜差甲的用字，示意不應該用「傻佬」。
△ 雜差乙將錄音機放近阿傻的臉。
△ 阿傻以為雜差乙想攻擊他，嚇得躲到一裔樹下，抱樹大叫。

阿傻：　啊！媽啊！

陳醫生：喂，你做乜啫？

雜差乙：唉，錄下口供都唔得咩。

雜差甲：喂喂，我哋無佢口供，告唔入㗎喎。

陳醫生：佢正話喺度講緊㗎喇，你依家响度扠晒佢。

阿傻：　阿媽，我屙屎。

雜差乙：嘽，係咪呢，詐型喇。

陳醫生：（揮手叫阿傻由樹那邊過來）出嚟啦。

阿傻：　（小心地走到陳醫生身邊，捉住醫生的手）我屙屎。

△ 陳醫生陪阿傻走入林中。

雜差乙：陳醫生啊，同我哋商量下都得啩。

陳醫生：呢啲嘢都使商量嘅？

雜差乙：咁點啊？

雜差甲：叫佢剝咗條褲佢。

雜差乙：剝咗條褲佢！

△ 阿傻自己走到樹叢中。警察乙見他不回應，走上前查看，但與阿
　　傻保持一定距離。

雜差乙：　扰條褲上嚟啊癲佬！

△ 阿傻將自己的褲子拋到警察手中，各人無奈地站着等候。

雜差乙：　哼，惡人屙臭屎。（不久聽到遠處有腳步聲，大叫）傻佬走
　　　　　咗啊！

△ 雜差甲轉身追向阿傻。

△ 樹縫間但見阿傻裸着下身跑下山。

△ 他不斷往山下跑,直至見不到警察追上來。

第三十五場

景:李紈家樓下

時:夜

人:看更甲、看更乙、女播音員、男播音員

△ 看更甲一邊聽收音機,一邊對着鏡子在身上塗花露水。

女播音員: (O.S.)天文台話我知今晚得六度咋,仲凍過尋晚啫,
　　　　　咁你今晚要冚多張被囉噃。朋友,今晚我唔問你寂唔寂
　　　　　寞喇,我提醒你,珍重。

△ 坐在一旁的看更乙看着他,搖了搖頭。

看更乙: (冷嘲熱諷地)去叫雞啊俾錢就得喇,使乜喺度整色整水
　　　　得格。

看更甲: (作一個懶理的表情)

男播音員: (深沉詭異的 O.S.)秋——燈——夜——雨。

看更甲: (眨眨眼,心中一涼)

第三十六場

景:往山上階梯

時:夜

人:看更甲、兩尼姑、李紈

△ 看更甲出門上階梯,途中遇到兩個尼姑向下走。

看更甲：師傅啊，今晚得六度咋。

尼姑： 有心喇。

看更甲：唉，師傅，小心啲好啊，咪又話我口花花啊。其實呢，三更半夜通街逛唔係幾好玩㗎咋。（鬼馬地笑）

尼姑： 阿彌陀佛。

△ 兩個尼姑從看更甲身邊走過，看更甲感到沒趣，逕自繼續往上跑。

△ 看更在漆黑的街道上又瞥見李納的身影，但見穿着紅褸的李納轉身，看更甲嚇到跌倒，滾落山坡。

△ 兩個尼姑在黑暗中笑着遠去。

第三十七場

景：連正明家

時：日

人：連正明、看更乙、連嫂、連兄、連兄兒子

△ （特寫）看更乙手上拿着一壺粥。

△ 鏡頭拉開，見他來到連正明家門外，正把粥交給連正明。

看更乙：喺你間醫院，好容易搵到佢嘅牀位㗎啫，連姑娘。

△ （插入）在家中餵着兒子的連嫂和正在刮鬍子的連兄聽着二人對話。

看更乙：（O.S.）呢煲粥，係老闆娘煲俾佢食嘅，你話係臘鴨頭臘鴨頸煲粥咁話喇。

△ （插入遠景）見連兄從廁所那邊刮着鬍子邊走出來了解情況。

看更乙：（繼續 O.S.）老闆娘尋晚漏夜去睇過佢嚟。

△ （插入特寫）連正明的反應。

看更乙：（繼續 O.S.）話佢噏三噏四，又話見到師姑又話見到鬼，佢話
　　　　見到李小姐喎。

△ 連嫂聽着，不知如何反應。

第三十八場

景：墳場

時：日

人：連正明、醫生同學、周東城、疑似李紈的紅衣少女

△ 墳場的空鏡。
△ 連正明把一束鮮花放到阮仕卓的墳前。阮仕卓的墳墓和旁邊李紈
　的墳墓還是新墳，皆未安放正式的墓碑。
△ 遠處見周東城和阮仕卓的一個醫生同學，邊談邊走向阮仕卓的墳
　墓。連正明默默地聆聽着他們的對話。

醫生同學：我好怕聞呢啲味嘅。
周東城：　咁你做乜嘢醫生？
醫生同學：喂，阿卓單嘢好邪喎，我返親醫院呢，成日都好似縈住會見
　　　　　到佢咁啊。佢哋仲話阿卓晚晚返宿舍呀。四眼仔話呢，晚黑
　　　　　一瞇埋眼就覺得有腳步行埋牀，行到埋牀就停咗，擘大眼唧
　　　　　就唔見人。
周東城：　行返埋佢舊時個牀位度呀？
醫生同學：佢返宿舍做乜嘢喎！

△ 連正明抬頭一看，發現墳場山上晃過穿紅衣女子的身影。
△ 連正明急步追到山上，看到樹邊露出一雙少女的腳，穿着跟李紈
　一樣的白襪涼鞋。

△ 正面 Dolly Zoom 連正明情急反應。

△ 連正明乍看以為是李紈的女子，由樹後探頭出來，卻是另一紅衣
　少女，和男友在調笑，一對情侶正在玩酸薇草。[10]

△ 連正明發覺虛驚一場，鬆口氣轉頭離去。

第三十九場

景：阮仕卓家內、外

時：日

人：連正明、卓母

△ 連正明到訪阮仕卓家與卓母見面。

卓母：（坐在廳中喝茶）阿卓不溜都無提起佢要結婚㗎嘛。（放下茶
　　　杯）我都未聽過話佢有女朋友嘅，又點會辦定嫁妝呢？講出嚟都
　　　無人信啊。佢都未嚟過我哋屋企㗎。係有一日我同阿卓執嘢，先
　　　至搵到幅相咋。

明：　（從卓母手中接過照片，慢慢細看）

卓母：你哋成日喺埋一齊玩㗎？（走到客廳另一邊，拿起一張沖印店單
　　　據走到連正明跟前）阿卓仲有啲相未攞㗎，（回到連正明身邊遞
　　　過收據）你去睇下係咪你哋嘅？如果係嘅，你就去攞返嚟喇。

△ 連正明步出阮仕卓家，關上門閘時頓覺有人在看着她，轉身張望時
　卻未有發現。

第四十場

景：沖印店

時：日

人：連正明、沖印店老闆、沖印店太子女

△ 連正明走進沖印店。

△ 太子女在收銀處，老闆在閣樓的梯子上往下望。

老闆：　　（正欲爬下窄梯，向連正明）攞相呀小姐？唔該你等陣好嗎？

太子女：（人細鬼大地）得喇老豆！你上返去先，我會搞掂㗎喇。

　　　　（轉頭去櫃中找照片）嘩，乜咁遲㗎，第時早啲喇。

△ （連正明的視點）看見店內櫃台旁有一小女孩坐在小板櫈上在吃粥。

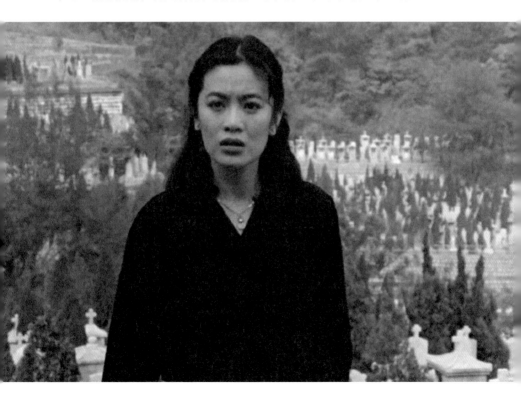

△ 連正明剛接過太子女找出來的一包照片時，太子女又一把取回相片袋來看。

太子女：欸，咪住先，（邊看包上銀碼邊說）唔該，十六個八吖。

△ 連正明從手袋拿出兩張十蚊紙交給太子女，付錢後開始查看照片，發現多張阮士卓和梅小姬的合照。

△ 太子女背轉身去找錢時，剛學會走路的小女孩站起來，向連正明方向走過來。

△ 連正明一時情急，不小心把整疊照片掉到地上。

△ （同時）小女孩站不穩，趴跌到照片堆上，哭泣起來。

△ 這一下令連正明回想起往香港船上的另一片段。

第四十一場（閃回片段）

景：往香港船上（甲板上／船艙內）

時：回憶片段

人：李紈、連正明、梅小姬

A 甲板上

△ 李紈獨自站在船頭看風景，連正明在她身後不停喊她，李紈心事重重，沒有回應。[11]

明：（向李紈）紈姐姐！紈姐姐！

B 船艙內

△ 船艙內，連正明幫梅小姬穿回高跟鞋，阮仕卓親了梅小姬的臉龐一下。

△ 連正明困惑地望着兩人。

△ 梅小姬含情脈脈地看着阮仕卓。

C 甲板上

△ 李紈在船頭迎風眺望海洋。

△ 李紈回過頭來,眼中有種莫名憂鬱。

第四十二場

景:沖印店

時:日 (接第四十場時間)

人:連正明、沖印店老闆、沖印店太子女

△ 回憶畫面不停在連正明腦中閃過。連正明回看照片,逐張翻看,乍
　見其中一張合照中的阮仕卓和梅小姬形態親熱。

△ 特寫相片中梅小姬的衣著打扮。

△ 連正明再想起有一天在露台晾衣服時，看到家的對面李紈在試穿衣服的情景。

△（插入回憶畫面）李紈先穿着一條深紅色較保守的衣裙及高跟鞋，照鏡後改換上米白色的摺裙，原本穿絲襪和高跟鞋的，亦換上了一雙綑花邊的白襪子和黑色綁帶涼鞋。

△ 連正明再端看照片中的梅小姬，正是穿着類同的摺裙和短襪配涼鞋。

△（插入另一回憶畫面）李紈把左邊的頭髮撥高，用髮夾夾起。

△（特寫）另一相片中梅小姬的打扮正好是把左邊的頭髮向上撥起，別上髮夾！

△（特寫）連正明思索間，又再記起另一日的碰面。

第四十三場（閃回片段）

景：咖啡室

時：回憶片段

人：李紈、阮仕卓、連正明

△（閃回）李紈和阮仕卓在咖啡室內同坐一桌。

紈：（神色凝重地）你話點呀？

△ 鏡頭拉開，見連正明正與另一女友在窗外探頭內望，看到二人。

卓：（喝一口啤酒，再放下酒杯）唔好講，去睇戲吖！（想拉紈走）

△ 連正明和友人開心地進來打招呼。

明：（二人走向卓和紈）哈！原來縮喺度拍拖！（突然醒起）呀，阿卓呀，嗰日喺船度嘔血個女人點呀？

紈：（木訥地看着阮仕卓，也想聽他的解釋）

卓：（滿不在乎地）去問瑪麗醫院喇，我無理喇。

第四十四場

景：沖印店
時：日（接第四十二場時間）
人：連正明、沖印店老闆、沖印店太子女

△ 連正明把照片收好後離開沖印店。

第四十五場

景：醫院門廊
時：日
人：連正明、病童

△ 當值中的連正明穿過醫院的長廊，有點沒精打采。
△ 一名病童向她打招呼。

小孩：姐姐。
明：　（摸摸他的頭）唔。（然後走遠）

第四十六場

景：醫院飯堂
時：日
人：連正明、外型西化的醫生同事

△ 醫院飯堂，連正明取餐時遇到醫生同事。

醫生同事：Hi，又話今日day off 嘅，今朝一早蛇咗去邊？
明：　（拿着午餐盤，站着問）欸，點呀，同我查到啲咩？

△ 醫生同事遲疑了一下,從廚房取過午餐盤,向連正明示意不用擔
　心。拿起碗湯湊到鼻前嗅一下,然後嚐一嚐。

醫生同事:(嫌棄地)啲湯仲 lukewarm 嘅,Jesus!(不滿地望一下
　　　　　廚房,再拉近連正明,低聲)坐低先,等我講啲 information
　　　　　俾你聽喇。

△ 二人在飯堂的桌前坐下,醫生同事先從隔離枱取過一大盆白飯放桌
　上,再從袋中取出一張寫滿資料的便條。

醫生同事:Jenny 呢,佢話嗰日有好多單急症,不過淨係得一單咁
　　　　　啱喺港澳碼頭直頭剷入急症室。又有 TB[12],又有嘔血,嗰
　　　　　個女仔嘅名叫做梅小姬。我連佢澳門嘅地址都幫你查埋㗎喇,
　　　　　我都算 efficient 喇啩?(順手把字條遞給明)

第四十七場

景:澳門梅小姬舊居
時:日
人:連正明、街坊甲、乙、丙、妓女

△ 連正明坐在人力車上,手持梅小姬的地址。
△ 俯攝人力車經過海傍的林蔭大道,再駛往一條窄街旁。
△ 連正明下車走進一座舊樓的天井前。

明:　　　請問,梅小姬响唔响度住呀?
街坊甲:　無呢個人喎。
街坊乙:　唔响度住喇。
街坊丙:　唔响度住囉。
街坊甲:　(向樓上大聲叫喊)幾時有個梅小姬响度住喎?
樓上妓女:(抽着煙從窗往下望)邊個搵佢啊?你去葡京搵下啦。不過
　　　　　好似話嗰度都唔撈囉喎。

明：　　（向樓上問）葡京邊度啊？

妓女：你去問阿金夫人就知㗎喇（雙手做一個推拿的手勢）。

△　（俯攝遠景）見站在樓下的連正明。

街坊甲：去金夫人嗰度問下喎。（自言自語）幾時有個梅小姬响度住
　　　　吖？

△　俯攝見連正明離開天井而去。

第四十八場

景：金夫人按摩場

時：日

人：連正明、金夫人、Rosa、媽姐

△　一個金碧輝煌的大廳，連正明跟着正在抽煙的金夫人走上二樓。

金夫人：（兩人邊走邊說）走咗成千年咁耐喇。（在大班梳化上坐下）
　　　　你搵佢做咩呀？

△　連正明跟着金夫人坐下，沒有回應。

金夫人：本來老早就走㗎喇，錢又還晒俾我嘞，紅牌嚟㗎！儲儲埋埋有
　　　　三萬幾銀，話返暹羅喎，機票都買咗咯，臨上機唔知話想買啲
　　　　乜嘢喎。

媽姐：　（從內進出來遞一杯茶給明）飲茶啦。

金夫人：（向媽姐吩咐）阿彩，搲碗湯俾我。

媽姐：　哦。（點頭然後離開）

金夫人：我都唔知點解佢會咁無腦嘅，袋住三萬幾銀，一出葡京啫，就
　　　　俾人搶晒嘞。（抽口煙，有些無奈地）咪又再捱過啦，捱到嘔
　　　　血。有一次，喺葡京嗰起上嚟撞着個醫生仔喎——（向門口）
　　　　欸，Rosa！

△ 身穿一襲鮮紅色旗袍的 Rosa，從另一扇門慢慢走過來二人身邊。

金夫人：（向 Rosa）點啊？
Rosa：　幾好，無乜嘢吖。
金夫人：錢呢？

△ Rosa 緩緩地從身上取出錢，交給金夫人。

金夫人：（接過錢，帶吩咐口吻）去揦碗湯飲吖。
Rosa：　我去沖個涼先。

△ Rosa 轉身離開，媽姐把湯放到金夫人面前。

媽姐：　湯呀。
金夫人：（拿起湯喝）哈，又奇喎，聖誕節嗰陣就鬼咁好生意，佢又話唔撈囉喎。嘥到我死都話要走啊，話過去香港休養下喎，又話身子唔好囉喎。身咩子吖，跟咗個醫生仔，去咪去囉，我又唔鍾意勉強人嘅。

△ 連正明腦中閃過往香港船上阮仕卓親了梅小姬的情景。

金夫人：（O.S.）橫掂啲錢又還晒俾我嘞，我唔會阻人發財㗎。你嚟搵佢做乜嘢啊？

△ 連正明看着 Rosa 漸漸走遠的身影。

第四十九場

景：連正明的澳門家內、外
時：日
人：連正明、家傭

△ 澳門街景的空鏡。

△ 連正明在家門前按門鈴，家傭聽到後開門，連正明對着家傭笑。

家傭：（開門見連正明返家）咦？二姑娘你返嚟喇？

△ 連正明關上家門，走到廚房。

明： 阿媽呢？

家傭：你阿媽去咗打麻雀呀，你一早又唔話返嚟，唔係煲定啲湯你飲啦。

△ 連正明打開銅鍋，裏面空空如也。

家傭：我仲未煮飯㗎，你想食咩吖？

△ 連正明突然想起什麼似的，沒有回應便轉身急步走出家門，家傭追到門邊。

家傭：（追問）二姑娘你又去邊呀？你阿媽去咗新花園呀。

第五十場

景：療養院、李紈家內／外、樓下
時：夜
人：修女、連正明

△ 連正明趕回香港到一家療養院，向當值修女查明。

修女：你咁夜嚟搵邊個？

明： 我想查啲嘢。

修女：好，跟我嚟啊。

△ 連正明跟着修女走。二人在辦公室內坐下，連正明坐在修女對面。

修女： 梅小姬，我哋叫佢做 Mary Gabriel。喺聖誕節嗰陣，由 QM 調過嚟我哋療養院嘅。佢好心急想出院，又唔肯靜心休養，當呢度係酒店咁，時時日頭就行咗出去。佢走嗰日，先至去咗成日街。

返嚟又有電話搵佢，聽完之後又出咗去，之後就無見過佢返嚟。

明： Sister，記唔記得嗰日係咩日子啊？

修女： （頓一頓，再想起來）過年後，舊曆年啦，入嚟嗰陣，係一位阮仕卓醫生同佢登記嘅。

明： 阮醫生係咪時時都嚟睇佢㗎？

修女： （不想透露太多私隱，沒有回答）

明： （連忙表明身份以釋除疑慮）啊，我係佢哋朋友呀。

修女： 梅小姬啲朋友，時時打電話嚟嘈住佢，似乎唔係幾關心佢嘅病。佢走咗之後留低啲嘢，到依家都無人嚟同佢攞。

明： 咁啲嘢呢？不如咁吖……

修女： 不如你叫梅小姬自己返嚟攞。

明： （遲疑數秒，坦白地）你知唔知阮仕卓醫生已經死咗喇？你知唔知過年嘅時候龍虎山嗰件案啊？個男死者就係阮醫生啊。

修女： 哦……？

明： 我諗都係同啲差人講下好啲呀可？

第五十一場

景：連正明家／樓下／李執家

時：夜

人：連正明、祖母、張大媽、張大叔、看更乙

A 連正明家

△ 連正明回到香港的家，開燈時又見到對面李執家有光影傳來，於是馬上關燈，然後走到露台察看。

△ 連正明思量半晌，決定跑過對面。

B 李紈家樓下

△ 連正明跑過對面李紈家時,在戶外收衣物的張大媽見到她。

明:(急奔上樓)開門呀!嫲嫲,開門呀!嫲嫲,開門呀!我呀嫲嫲,
　　阿明!快啲開門!開門呀!

△ 祖母正要應門,突然聽到房內傳出某種聲音,停下然後回頭看。

明:(門外 V.O.)嫲嫲,你跌倒呀?

C 李紈家門外

張大媽:　(聽聲忙跑上來)嚟喇嚟喇……
明:　　　(仍在拍門)開門啊!
張大媽:　(到門前)咩事呀?等我開俾你喇。

D 李紈家

△ 張大媽開門,二人進門,看更乙亦跟上來了。
△ 連正明進來見到一件翻倒在地的傢俬,然後衝到李紈房間內。

看更乙:(O.S.)做咩啊老太?
張大媽:(O.S.)你聽到咩聲?
看更乙:(O.S.)咩事啊老太?
張大媽:(O.S.)你坐低抖下先喇。老太,坐低先喇吓。

△ 連正明打開衣櫃見到紅色棉襖,從口袋中找到一張卡紙,急急拿着
　卡紙離開房間。

看更乙:　連姑娘,你見到啲咩嘢呀?

△ 二人都聽到一些聲響,上前細看,發現後門的防盜鎖鍊沒有扣上,
　他們聽到的是鐵鍊搖晃的聲音。

E 李紈家樓下

△ 連正明下樓，走到看更處。

明：（入看更住處）借個電話打！

△ 連正明致電周東城。

明：喂，周東城呀，同我做啲嘢得唔得呀？我想睇李紈嘅驗屍報告呀。
（等電話另一邊答話）好喇，你話幾點吖。

第五十二場

景：化驗室

時：夜

人：周東城

△ 遠景見醫院燈光通明。

△ 周東城深夜來到化驗室找李紃的驗屍報告，翻看所有兇案現場的照片。

△（特寫）一張張黑白屍體硬照被逐一翻閱。

第五十三場

景：李紃家內／樓下

時：夜

人：連正明、祖母、張大媽

△ 祖母撥號致電連正明。

祖母：喂，連姑娘，你過一過嚟我度呀。

△ 遠攝唐樓街景。

△ 連正明再次走到街上，上樓前看看街上有沒有可疑的人。

△ 連正明上樓，祖母早在門外等候。

△ 進廳後二人坐到沙發上。

祖母： 你頭先拍門做乜叫得咁巴閉呀？

明： 我好似見到紃姐姐返嚟啊。你覺唔覺到有嘢？

祖母： （握住連正明的手，欲言又止）你去開櫃門睇下嗰件紅棉衲仲喺唔喺度？

明： 喺度啊。

祖母： 你見到啲咩？

△ 連正明欲言又止。

祖母： 吓？

明： 有張卡片，喺棉衲袋度啊。

祖母： 卡片？咩卡片？

明： 係化驗所嘅卡片。[13]

祖母： （覺到屋內另有人）大媽！你去抖喇。夜喇，唔使等我。

張大媽：（站在房門邊轉角位，竊聽狀）吓？哦，咁早抖喇。

祖母： （待張大媽離開後，低聲地）張卡片呢？

明： 我收埋咗喇。

祖母： 撕咗佢喇，人都死咗咯，留嚟有咩用吖？

明： 佢成日返嚟，唔知係咪為咗呢張卡片呢？

祖母： 聽日，叔公佢哋就嚟同我去齋堂度住。你得閒，就去探下我啦。

明： 唔。

祖母： 呢度出面嘅嘢，我都唔理得咁多。嗱，過兩日，你就同我去執執個墳度，裝返三炷香喇。（一頓）張卡片寫啲咩㗎？話佢有咗幾多個月啊？你唔好同人講呀。早嗰排我朝朝聽佢作嘔咁嘅聲。我問佢咩事啦，佢又唔肯講。咁我咪催佢快啲結婚囉。叔公佢哋一嚟呢，佢就梗係匿入房，一係走落街嘅，我覺㗎……

明： 咁阿卓呢？

祖母： 阿卓咪顧住搵錢結婚，唔得閒嚟囉。

△ 連正明低頭再思考整件事的來龍去脈。

第五十四場

景：李紈家樓下
時：深夜
人：連正明 、周東城

△ 連正明深夜在樓下踱步，正等候周東城。

△ 忽然瞥見遠處後巷角落一把掃帚似在移動，此時忽然有人拍她的肩膀，她嚇得倒抽一口氣，轉身見到是周東城才鬆一口氣。

周東城：（微笑）等咗幾耐啊？乜今晚咁好死肯等我等到成兩點鐘呀？欸，唔好講咁多喇，我哋去食碗雲吞麵吖。好肚餓啊！（捉住連正明的手臂，準備帶她去吃宵夜）今晚呢，就算你唔搵我，我都要搵你喫喇。你知唔知啊，我查查下查到啲咩吖喇？欸，嗰個女仔啊……

△ 連正明停下腳步，不太放心地回看身後暗處。

周東城： 咩事啫？
明： 係咪有咗身己呀？
周東城： 乜有咗呀，有咗 TB 呀！

△ （插入）急救車的警號聲。連正明回憶那天急救車駛往瑪麗醫院的情景。

第五十五場（閃回片段）

景：急救車上
時：回憶畫面
人：連正明 、阮仕卓、梅小姬

△ 梅小姬躺睡在救護車上，阮仕卓和連正明陪伴在側。

阮仕卓：佢 TB 呀。

明：　　你識佢㗎？

△ 阮仕卓沒有回應。

第五十六場

景：李紈家樓下

時：夜（接第五十四場時間）

人：連正明、周東城

△ 連正明和周東城繼續前行，連正明轉過身來，看到夜幕中有一人影拔
　　足逃跑，走下石階梯。

第五十七場

景：警署

時：日

人：連正明、周東城、雜差甲、雜工

△ 警署大樓的空鏡。

△ 連正明和周東城在等雜差甲，雜工在旁邊倒熱水。

周東城：　早知啲死人差佬咁遲嚟，我瞓多幾個字至嚟接你喇。其實又使
　　　　　乜我嚟啫？

明：　　一陣講清楚啲喇！

周東城：　（點頭）唔……其實嗰份報告都有㗎喇，你慌啲差佬唔識睇咩。

明：　　（搖頭）唔，真係唔明……

△ 雜差甲趕到，走向二人。

周東城：　一早就搵我嚟⋯⋯（呵欠）

雜差甲：　對唔住，我嚟遲咗呀。（走到連正明身前，俯身問）今朝一早
　　　　　係你打電話俾我呀？

明：　　　係呀。

雜差甲：　係咪有關雙屍案嗰件事呀？

明：　　　係呀。

雜差甲：　（並不理會在旁邊想說話的周東城，繼續問明）咁你知道個
　　　　　癲佬喺邊度咩？

周東城：　（揮手引雜差甲注意）唉！佢呢（手指指向連正明），就發
　　　　　現阿李納有咗身己⋯⋯

明：　　　（從手袋中拿出字條交給雜差甲）

雜差甲：　（邊接過字條邊聽下去）

周東城：　咁呀，佢阿嫲尋晚就已經證實咗呢件事㗎喇。咁我呢（手指
　　　　　指向自己），我就查過個驗屍報告吖，就證實嗰個女屍係無
　　　　　身己嘅，但係有 TB。佢呢（又指向連正明），佢就查到佢
　　　　　朋友阮仕卓呢，生前有個女朋友有 TB，但係就失咗蹤喎。

明：　　　（補充）嗰個日子同兇案發生嘅時間差唔多嘅。

周東城：　咁我哋嘅驗屍報告呢，就話女死者嘅血型係 AB 吖，咁我又
　　　　　查到嗰個 TB 嘅女仔嘅住院報告，話佢嘅血型又係 AB 喎。

雜差甲：　（皺起眉頭在消化剛剛聽到的資訊）咁我哋應該查一查李納
　　　　　嘅血型囉。

周東城：　（表同意）係囉係囉。

雜差甲：　（一頓）仲有嗰個女仔叫乜名啊？

周東城：　（望向明）

明：　　　梅小姬。

雜差甲：　（點頭）哦！（坐到桌上把資料記錄在案）

第五十八場

景：文件資料庫／警署／李紈家／糕店

時：日

人：雜差甲、雜差乙、幾個警察、祖母、五叔婆、張大媽、
　　叔公、連正明、糕店大嬸

A 文件資料庫

△ 幾個警察在文件資料庫內查找到李紈的身份證副本，然後找指模
　專家同黃醫官來，將其中的指模對比當天女死者的指模，發現兩
　者並不相同。

雜差乙：（V.O.）李紈嘅身份證副本我哋已經搵到，經指模專家同
　　　　黃醫官研究，身份證上面嘅手指公指模，同驗屍時印落嚟
　　　　嘅女屍手指模鑑別，兩隻指模並不相同。

B 警署

△ 療養院修女將梅小姬的行李帶到警署；警察在她面前將當中物件
　倒出來，包括唇膏、高跟鞋、打火機、錢包等等。

雜差乙：（V.O.）梅小姬喺港澳碼頭移民局存案，以及喺香港兩間
　　　　醫院都以澳門身份證號碼登記。澳門人事登記署則無梅小
　　　　姬身份證嘅資料。梅小姬嘅血型同女屍嘅血型係相同，同
　　　　樣係AB型。李紈嘅血型不詳。

雜差甲：專案小組研究過，經已同意申請，律政司批准建議，同女
　　　　死者嘅親人作進一步嘅接觸，準備開棺再驗女屍。

△ 雜差甲翻查梅小姬遺物，在行李中找到一封信，把它拆開後閱讀。

C 李紈家／糕店

△ 讀信時穿插祖母在家收拾行李的情況。

李紈的信：（V.O.）梅小姐，我有件事急需要解決，你可唔可以見我一次啊？我希望你明白我嘅痛苦。我已經有咗身己，我同阿卓嘅婚事已經到咗不能再拖嘅地步，不過阿卓話有一件事要解決，就係你嘅病同你嘅情感。你嘅健康，我哋結咗婚之後一樣可以照顧你，至於你嘅情感，希望你可以同阿卓講清楚。梅小姐，你年青貌美，一定會有好歸宿㗎。而我已經到咗不能回頭嘅地步，我自小無父無母，我第一次付出感情，希望你明白我嘅處境，我阿嫲身體唔好，我唔想佢傷心，呢件事唔需要俾阿卓知道㗎。你打電話俾我，或者下次唔好避開我，我呢件事急需要解決。

△ 五叔婆及張大媽正在幫祖母收拾行裝，祖母取起李紈的紅色棉襖。

△ 叔公此時剛回到李紈家。

△ 天下着微雨，連正明在露台往街外望。

△ 此時五叔婆和張大媽撐傘扶着祖母走下石階，跟在後面的叔公和張大叔幫忙搬運她的行李。

△ 糕店大嬸從筲箕上包起幾件糕點，拿着紙袋撐住傘追上正在離開
　的眾人。

糕店大嬸：阿婆啊，阿婆，阿婆呀！喂，你拎住喇。

大媽：　　拎住佢喇。

祖母：　　（接過糕點）吓？哦。

第五十九場

景：墳場

時：日

人：墳場員工

△ 兩個墳場員工正在挖掘李納的墓。

第六十場

景：阿傻匿藏的地方

時：日

人：阿傻、阿傻母親

△ 阿傻母親挽着籃子，走到山上阿傻匿藏的地方探望他。

阿傻：（興奮地邊跳邊叫）媽！阿媽⋯⋯哈哈哈。

△ 阿傻母親從籃子拿出一大碗飯，阿傻用自己拿筷子的方法，大口大
　口地吃。

阿傻：（邊吃邊笑）媽⋯⋯

第六十一場

景：墳場／的士高
時：黃昏
人：墳場員工甲、乙、丙、李納

A 墳場

△ （Zoom in）李納在自己的墳前駐足，凝視着已被挖開的墳，滿不是味兒。

△ 突然不遠處傳來幾個墳場員工的聲音，李納立即躲在一塊墓碑後。

墳場員工甲：喂，咁聽日仲嚟唔嚟㗎？

墳場員工乙：唔嚟喇，貪好玩咩？

墳場員工丙：喂，呢度我哋淨係起一件咋嘛？

墳場員工乙：唉，鬼咁肉酸啊。

墳場員工甲：喂喂喂，知唔知起嚟做乜嘢啫？

墳場員工乙：（咳啖又吐啖聲）唉，行啦。車佢返去扰低咗咪算囉，劏到佢一截截都係咁話啦。

△ 李納聽到他們的對話後，臉上露出一絲不安。

△ （插入閃回畫面）李納腦海中閃過和阮仕卓親熱的一個晚上。

△ （跳接）身處墳場的李納再回想起出現第三者的另一個晚上。

B. 的士高（閃回片段）

景：的士高
時：回憶片段
人：梅小姬、阮仕卓、李納、醫生同學、友人

△ 阮仕卓、李納和友人們圍着一張桌子坐下。

△ 戴着墨鏡、打扮性感的梅小姬前來打招呼。

梅小姬：Hello！

卓：　　（向李紈介紹）梅小姬呀。

友人：　坐低飲杯酒啊。

△ 梅小姬坐在友人與阮仕卓之間。

友人：　　飲啲咩呀？

梅小姬：　橙汁吖。

醫生同學：（向李紈）我哋出去跳舞喇！

紈：　　　（皺眉）我唔識跳啊。

醫生同學：唔怕，學下就識㗎喇，嚟喇！

紈：　　　（搖頭）唔好喇。

△ 梅小姬此時已脫下墨鏡。

梅小姬：　（向阮仕卓）同我出去跳舞啊。

卓：　　　OK。

△ 梅小姬拉着阮仕卓到舞池，李紈稍稍緊張地看着二人。

△ 梅小姬和阮仕卓合拍地跳舞，二人臉帶笑容。李紈在一旁愈看愈
　 尷尬。

△ 梅小姬在跳舞途中忽然吐血，緊緊地抱着阮仕卓。李紈看着，低
　 頭喝一口飲料。

醫生同學：（感覺到李紈的不安）嗰個邊個嚟㗎？

紈：　　　病人。

C 墳場

景：墳場

時：夜

人：李紈、墳場看更

△ 墳場看更在山上帶着電筒巡邏，看到身穿紅衣的李紈獨自走在山上
　 的墳墓區中。

第六十二場

景：小巴、街上

時：夜

人：連正明、乘客、小巴司機、的士司機、小販、道友、李紈

△ 連正明坐在小巴上。

乘客：前面有落。

△ 司機停車，幾個乘客下車。小巴關門開始行駛時，仍在車上的連
正明忽然瞥見窗外小販旁的李紈，似乎正在光顧粥檔。

明：欸，停車停車！

△ 司機急停讓連正明下車。

小巴司機：一蚊喇小姐。

△ 連正明付錢後下車回頭走。心急橫過馬路時，一輛的士在她面前
駛過。

的士司機：車死你呀！

△ 連正明等的士離去後跑到小販檔前，見小販正在洗碗，而李紈已
不在。

△ 連正明在小販檔旁邊的後巷見到李紈跑動的身影。

△ 連正明想了一下，決定追上。

△ 暗黑的後巷內，差點被躲在暗角的道友嚇壞。

△ 連正明轉向右邊小巷，抬頭見到一家賓館的招牌，寫着「紅梅旅店」。

第六十三場

景：賓館

時：夜

人：連正明、李紈、雜差甲、警察多名、賓館看更、男清潔工、
　　女房客、李紈

△ 雜差甲帶着幾個警察和連正明到賓館門口，上了窄梯才見鐵閘。

雜差甲：開門！（出示證件）查房！

△ 賓館看更打開閘門。

雜差甲：　（向連正明）你真係見到佢入嚟吖嘛？
賓館看更：你哋搵邊個啊，阿Sir？
警察：　　（命令口吻）欸！唔好咁多聲氣，有無個姓李嘅女人喺度？
雜差甲：　單身女人呀！

△ 賓館看更點頭。
△ 賓館看更帶眾人到一間客房內，開燈。
△ 眾人進來查看，連正明驚訝地見到李紈的一雙白襪子正晾掛在房
　　內，與遇害當天所穿的一式一樣。
△ （特寫）桌上放有一些乾糧和李紈粉紅色的音樂盒。連正明把音
　　樂盒打開，傳出音樂。
△ 警察們開始搜證。

雜差甲：嘷，撳下櫃桶，睇下有無身份證、證件啊咁喇。
警察：　　Yes Sir，喂，睇下嗰邊呀。
雜差甲：睇清楚啲呀！
警察：　　睇下有無啲衫留响度？
警察：　　得幾條底褲咋喎。

雜差甲： 係咪做嘢㗎你啊！

雜差甲： （向看更）喂！人呢？

賓館看更： 好似落咗街啩，我唔知啊。（見剛經過的男清潔工八卦張望）睇乜吖！查房呀！

△ 警察們逐戶拍門。

△ 連正明聽到後樓梯有聲響，轉身走向後門方向。

雜差甲：（敲另一房間的門）出嚟！

△ 連正明在通向後門的走廊上，見男清潔工正在清理嘔吐物。

女房客： （從客房探頭出來）撞鬼咩！嘔到一地都係！

男清潔工：（對女房客）咪鬼殺咁嘈喇。

雜差甲： （對樓上租客）企埋一邊！

警察： 企好啲企好啲。

雜差甲： 出嚟！

△ 連正明走到通往後街的門廊上，聽到李納在廁所內嘔吐的聲音。

明：（低聲）納姐姐。

△ 嘔吐聲靜止，連正明嘗試走近，李納忽然開門，既惶恐又惱怒的盯着連正明。

雜差甲： （從樓上傳來）係咪有個姓李嘅女人喺度住啊？知唔知佢依家去咗邊？

△ 連正明示意李納盡快逃走，李納狼狼地走向連接街道的後巷離開，其腳步聲引起雜差甲注意。

雜差甲： 邊個？（隨即從客房那邊走過來）

△ 男清潔工把一切看在眼內。

雜差甲： （向連正明）喂！頭先邊個落咗去啊？（向男清潔工）喂！係咪有人落咗去啊？

男清潔工：（正想開口）

明：　　　（截住男清潔工）好似見到⋯⋯入咗房啊！（指向正門那面）

男清潔工：（不置可否）

雜差甲：　（不耐煩地用手撥開擋住走廊通道的連正明）唉！

△ 雜差甲朝後門察看，已不見任何人影。

第六十四場

景：通往龍虎山的路上

時：日

人：連正明、祖母、李紈、阿傻

△ 的士快速地在路上駛過。

△ 連正明正前往發生兇案的龍虎山，途中掉下一把紙扇，拾起來後又繼續前行。

△ 雙層巴士在鏡頭前駛過後，遠景見連正明逕自上山。

△ 上山的畫面，配以連正明與祖母較早前的電話對話。

明：　　（V.O.）阿嫲，你啲風濕點呀？

祖母：（V.O.）我無事。

明：　　（V.O.）我想嚟陪你住幾日呀。

祖母：（V.O.）出面有無返風呀？

明：　　（V.O.）我想搵嗰件棉衲俾紈姐姐。

祖母：（V.O.）紅色嗰件？（稍頓）阿紈係咪又返嚟呀？連姑娘，佢又返嚟搵件棉衲？佢搵件棉衲做乜嘢？吓？唉，搵日我出嚟，同佢打多堂齋喇。佢二叔公呢兩日都唔知去咗邊，又話同佢整過個墳。你同我去裝多炷香俾佢喇。

第六十五場

景：兇案現場

時：日

人：連正明、李紈、阿傻

△ 連正明來到兇案現場，忽然聽到身後有聲音，轉身時才發現只是樹葉
　搖動的聲音。

△ 連正明放下紅色棉襖，點起三枝香，把它們插在紅色棉襖旁邊。

△ 後面傳來踏在落葉上的腳步聲。

△ 此時李紈走到連正明身後，連正明看到她後馬上站起來。

紈：（冷漠地）你嚟祭邊個？

△ 連正明看到李紈隆起的肚子，大膽走向她。

明：你嫲嫲叫我嚟㗎。

紈：（無言）

明：你依家住邊度呀？

紈：你有無同阿嫲講？

明：（關心地再趨前）有無五個月呀？

紈：（抗拒地掉頭跑開）你點知呀？

明：睇到囉。

紈：（無奈地笑了笑）如果阿卓睇到，咁佢咪會信囉。我想攞張卡片俾佢
　睇㗎。（見到紅色棉襖，衝上前找口袋中的卡片，神情激動地）阿
　卓唔信，阿卓唔信！阿卓佢成日都唔信！阿卓唔信呀！

△ （特寫）阿傻躲在樹叢中看着二人。

明：張卡片我收埋咗啦。

第六十六場（閃回片段）

景：兇案現場

時：案發當日

人：梅小姬、李紈、阮仕卓、阿傻

△ 案發當日，阿傻躲在同一個位置看着梅小姬和李紈。

△ 抽着煙的梅小姬和李紈保持幾米距離。

梅小姬：（不近人情地）埋嚟喇，又話想見我？

△ 李紈走到梅小姬面前。

梅小姬：（一手把煙扔掉）有嘢要講清楚吖嘛！咁講啦！

紈：　　阿卓佢，今朝有無同你講呀？

梅小姬：（壓倒性姿態）無喎，我哋瞓覺咋喎。

△ 李紈既驚訝又失望。

梅小姬：（上前打量李紈）又話有咗？乜行咁長石級都無事呀？死橋。阿卓睇過封信嚟嘞，笑死我同阿卓添呀。係女人都會生仔㗎喇，有咗咋嘛，幾咁閒啫，阿卓話可以同你落咗佢喎。（語帶要脅）阿卓橫掂都係醫生嚟啫，係咪吖？

△ 梅小姬埋身想碰李紈的肚子，李紈推開她的手，面有難色。

梅小姬：（開始動手，一手壓到紈身上）睇下我幫唔幫到你手吖？

△ 李紈忍無可忍，給梅小姬一記耳光。梅小姬氣上心頭，發狂用力推李紈。

△ 李紈正要向後倒下時，阮仕卓趕到，從後接住她。

梅小姬：（見到阮仕卓慌忙喊）我俾佢封信你睇，我俾封信你睇吖！（然後開始不停咳嗽）

卓：　　　你即刻返醫院喇！

梅小姬：　阿卓！

卓：　　　返去啦嘛！（轉向李紈）我送你返去。

△　李紈點頭，二人轉身離開。

梅小姬：　（連忙拉住阮仕卓）又話我一出院，同我結婚嘅？

卓：　　　（決絕地甩開梅小姬）我無講過！（向李紈）行喇，我送你
　　　　　　返屋企。

△　二人離開時李紈回頭，驚見梅小姬手持火叉衝向二人。李紈大叫，
　　阮仕卓回頭。

卓：（轉身迎向姬）No！

△　說時遲那時快，火叉已直刺向阮仕卓心臟，阮仕卓血流不止。李紈見
　　狀大叫。

△　電光火石之間梅小姬幾次抽動火叉，令阮仕卓身上噴出更多鮮血。

△　李紈拾起一顆拳頭大小的石頭，不停砸向梅小姬前額。

△　阿傻在旁目擊一切，嚇得不敢睜眼。

△　阮仕卓奄奄一息倒在地上。

△　李紈不敢手軟，用石頭猛擊梅小姬頭部。

△　李紈見到梅小姬已停止呼吸，嚇得拋開石頭。

△　阮仕卓隨後亦斷氣。

△　李紈情急之下，用地上的枯葉蓋住梅小姬的屍體。

△　阿傻看着她脫下梅小姬身上的衣服，自己穿上，覺得很有趣。

△　李紈再將自己的裙扔在梅小姬頭上，再與梅小姬互換涼鞋。

△　李紈逃走後，梅小姬慢慢恢復意識，並移動血淋淋的身體。

第六十七場[14]

景：兇案現場

時：日（接第六十五場的時間）

人：李紈、連正明、阿傻、阿傻母親、祖母

△ 回到兇案現場，李紈氣得將紅色棉襖拋開。

紈：（越想越激氣）你帶啲差佬嚟捉我？

明：（想解釋）紈姐姐！

紈：做乜成日跟住我啫！關你咩事喎！

明：我無同啲差佬講喫！我依家明喇！

△ 李紈頓起殺意，拾起地上一塊石頭。

△ 連正明嚇得跑開，李紈追上。

△ 明不小心絆倒，然後再站起來繼續逃走。

△ 李紈鍥而不捨地跟着。

△ 往山路上追趕之際，李紈忽然胎兒作動，倒在地上。連正明停下來
 回頭看。

紈：（暗中抓住石頭）佢踢我啊！我個仔踢我啊！

明：（心軟，然後走近李紈）紈姐姐！紈姐姐！

△ 連正明走到李紈面前之際，李紈用石頭揮向連正明但落空。

△ 連正明嚇得再次逃跑。

△ 此時阿傻帶着麻繩躍身跳到連正明身後，從後勒住她的頸項。

△ 旁觀的李紈受驚而大叫。

△ （插入案發當日畫面）阿傻正是用同一種方法在案發當天勒住梅小
 姬和阮仕卓。

△ 阿傻興奮地笑，用勒頸的繩索拖行連正明。連正明不停大叫掙扎。

△ 李紈還想用石頭不停擊打連正明身體，恰巧其胎兒再作動，令她痛
 得放下石頭。

紉：（痛得流淚無力，向阿傻）揼死佢，同我揼死佢！

△ 另一邊廂，阿傻母親正在帶活雞上山途中。

阿傻母親：（自言自語）菩薩真係靈㗎。

△ 途中阿傻母親見到三人，停下步伐。

紉：（向阿傻母親大叫）綁住佢啊！

△ 阿傻忽然停下，瞪着李紉。
△ 李紉嚇得用石頭擲向阿傻。
△ 阿傻發難從後扣住李紉的脖子，將她拖到一喬樹下。
△ 連正明上前欲救李紉，卻被阿傻大力推開。
△ 阿傻母親看到此情此景，急得放開手上的雞。

阿傻母親：阿傻！

△ 阿傻聽到母親的聲音，放開了李紉，逕自逃到山上。李紉此時卻已
　失去意識。
△ 連正明爬到李紉身邊，阿傻母親也走近二人。

明：紉姐姐！紉姐姐！

△ 連正明挨着李紉的肚子聽有沒有動靜，阿傻母親已將她扯開。

阿傻母親：（提刀向李紉的肚子斬下去）唏！

△ 連正明嚇得大聲尖叫，掩着眼不敢正視。
△ 阿傻母親剖腹取嬰，完事後將嬰兒交到連正明手中。
△ 眾口無言，只聞嬰兒力竭聲嘶的嚎哭。

第六十八場

景：齋堂

時：日

人：祖母

△ 失明的祖母坐在齋堂內，似覺到某種徵兆。

△ 孤蝶黯伏肩頭，無依無靠無可托付的祖母舉手揮走頭上的黑蝴蝶。

△ 鏡頭拉開見祖母身後多尊佛像。

△ 樹影婆娑之間隱現曙光。

△ 出 End Roller 字幕

完

註：

1. 《瘋劫》（*The Secret*），1979年許鞍華首部導演的劇情長片，比高公司出品，2019年電影資料館的修復版長90分鐘，當年票房收入213.5萬元。陳韻文在訪問時提到，《瘋劫》的劇本，大改七次，小改有十六次之多，不少次是她自己要求改，足見其創作的認真。她在散文〈困惑〉中，提到《瘋劫》的創作源起：

 「七十年代，香港曾發生兩宗跳樓自殺命案：一對年輕戀人橫屍香港大學附近窄巷；另一宗，也發生在西區，兩女子雙腕緊繫紅繩，齊齊自高樓躍下。

 「78年，對許鞍華建議，借手繫紅繩命案反映社會百態、刻劃難以言說的心理壓力、以及閒言冷語的殺傷力，更可借鏡韓素音寫女同性戀的短篇。惜乎我話未完，鞍已搖頭。我無奈轉研自縊的戀人雙雙伏屍橫街里弄的新聞。報端上翻兩翻，翻出發生在西半山的龍虎山雙屍案。

 「該案發生在1970年。矚目的半頁報道，偌大的圖片當中，巨石上斧鑿的文字如詩非詩、化身為蝶的詞句似隱喻、非隱喻，撲朔迷離引發不少靈感。我也不無顧慮，生怕如實搬出案中人身份背景與遭遇，可令逝者更委屈，尋且傷害悲憾的親人。因此另覓素材搭橋鋪路。焉料，《瘋劫》出品人胡樹儒為博票房，緊抓『龍虎山雙屍案』等驚慄字眼宣傳，以至今日仍有人問《瘋劫》的故事來由。

 「……我寫《瘋劫》，要翻70年舊報紙。政府部門銀行工廠哪有現在的透明度。找資料要看顯微菲林、翻倉底檔案、抄塵封紙張，請人喝茶問要資料。香港九龍新界離島澳門通街走。早上六七時出門直踩至半夜才坐下來動筆。」

 雖然陳韻文說《瘋劫》中「盲眼的祖母」及「穿紅衣的女孩」是受驚慄片《血光鬼影奪命刀》（*Don't Look Now*, 1973）啟發，那只在於懸疑味和心理恐慌的營造。《瘋劫》的劇情、故事和佈局則是原創。

2. 張艾嘉飾演的連正明，是女死者的鄰居。陳韻文接受訪問時提過，原本設計的連正明是個較八卦和蠱惑的女孩，相對年輕一點，如當時的翁靜晶。後來知道是張艾嘉主演才改寫。張艾嘉的演繹又不同了。

註：

3. 序場由朱家鼎設計，並非出自陳韻文手筆。

4. 阮仕卓（萬梓良）下車後步行到李紈家的那一段路，背景清楚可見西環「青蓮臺」的路牌。

5. 第二場交代三位主角在階梯之間先後出現，然後加插特寫三人雙腳的一小截蒙太奇。李紈上山途中身穿碎花布裙和黑色綁帶涼鞋白襪，特寫鏡頭包括兩個女子的鞋襪、和梯間踱步的情敵梅小姬。放映《瘋劫》修復版時有觀眾表示看不明白，小編遂致電陳韻文，確認原劇本是刻意在此讓觀眾認出兩雙腳是不同的，陳韻文更補充說：

> 「這段影像的處理在於在阮仕卓（萬梓良）碰見李紈（趙雅芝）的時候，沒有給李紈雙腳一個特寫。還有，兩名女子雙腳的分別並不明顯，譬如二人的襪子可以一對有花邊一對無之類。」

6. 就第七場男生慌張跑下山的一段拍攝處理，陳韻文在2022年出版的《長短句》（修訂本）內一篇〈困惑〉中提到：

> 「兩初中男生狂奔至山腳的報案室報案，兩男生對當值警員躬身上氣不接下氣的報告。我一看，即時直覺他們傾前的頸脖應軟軟的掛着布包，喘氣之同時布包不安地吊動吊動，緊張的效果更逼切。我問自己為甚麼寫劇本之時沒有寫下這細節。也奇怪，導演怎麼沒想到這一點。」

7. 陳韻文在2022年出版的《長短句》（修訂本）內一篇〈記憶中的事實〉，提到一些劇本與電影不契合的遺憾時，記下了這小孩走動的戲要達致的懸疑效果：

> 「見小姪兒逕向左邊門框爬呀爬，似有什麼引他向前爬。小孩着魔似的消失在左門邊，良晌不見其蹤影不聞其聲。暗抽寒氣，張艾嘉愕然瞧着透詭異氣息的左邊門框，屏息良晌，幾乎微不可聞的擦擦兩聲，小孩一聲不響爬出，慢慢爬向右邊門框……似有什麼引着小孩向前爬……向前爬……引着……引着……。」

8. QM 是 Queen Mary 的縮寫，這裏指瑪麗醫院。

註：

9. 同註7〈記憶中的事實〉一文中亦記下了吃蛋卷這場戲的回憶：

> 「當年我一邊寫劇本一邊向飯桌另一端的許鞍華解畫，口述又同時落墨，寫蛋卷碎紛紛跌落餅乾罐，張艾嘉握刀撩牛油，刀乍然拂空沒撩到，心緒不寧彷見什麼，悸愣瞧前……」

10. 酸薇草，又名酢漿草或三葉草，是有心形綠葉的植物，有三塊或四塊葉兩種，象徵幸運。陳韻文記得中學就讀聖士提反中學後面的園林便長有很多，同學們愛拿來「鬥草」。同註6《長短句》內〈困惑〉一文，陳韻文記下了如何以酸薇草作電影符號：

> 「《瘋劫》有一場戲寫張艾嘉見高崗之上老樹下，一着白襪的女足。急急奔上去看，沒看到趙雅芝，只見少男少女在那樹下鬥酸薇草。寫劇本時我特別提到這種在路邊可摘的野草，尋且近乎示範的告知（編按：指導演）鬥草時交纏難捨的象徵。」

11. 第四十一場張艾嘉的回憶片段，見趙雅芝站在澳門返港的渡輪甲板上吹風，心神不定，陳韻文認為可在這裏配上華格納的一段《崔斯坦與伊索德》序曲（Tristan und Isolde's Prelude），可參考網上連結：https://www.youtube.com/watch?v=J-qoaioG2UA。另外，陳韻文認為另有三個段落都適合用此序曲來營造懸疑的氣氛，包括張艾嘉在屋內手捧蛋卷罐開始思考事態發展，和嫲嫲在屋裏覺有蝴蝶停在肩上產生不祥預兆的段落。

12. TB 是 tuberculosis 的縮寫，即肺結核病，俗稱「肺癆」。

13. 陳韻文在2018年1月6日《蘋果日報》副刊〈名采〉撰文〈放下困惑〉曾憶及當年被許鞍華刪掉的一場戲：

> 「張艾嘉拿驗孕卡問醫務所護士拿報告，遇到可令趙雅芝難堪的場面，由是切切感到趙的處境。許鞍華讀兩遍，沒多想就撕掉，後來可又說撕掉的比較好。」

註：

14.原來的結局並非現在的鋪排，以下為她在2018年1月6日《蘋果日報》副刊
所撰〈放下困惑〉中記下原來安排的結局：

「至今，我念念不忘被扔掉的一場戲。李紈（趙雅芝）偷偷去齋堂探望
祖母，被暗候她自投羅網的密探發現。李紈畏懼，怯匿井邊，四五個尼
姑急欲為她解困，紛紛撲赴老井，前前後後如蝙蝠張翼，李紈惶恐驚悸，
失足墮井。霍霍的袈裟習習掠過祖母臥房外那牆那窗；失明的祖母有所
聞，危坐牀沿，孤蝶黯伏肩頭，無依無靠無可托附的祖母，僅僅抓住慘
白的蚊帳。」

《瘋劫》

（1979）

出品人：胡樹儒

監製：羅開睦

導演：許鞍華

編劇：陳韻文

副編導：翁子忠

攝影：鍾志文

剪接：余燦峰

錄音：賴偉強 呂樹榮

音樂：林敏怡

美術指導：曹建南

服裝指導：曹建南

製片：李玉蘭

燈光：林少榮

片頭設計：朱家鼎

場記：李融

道具：陳符康

化裝：任振海

出品公司：比高電影有限公司

主演： 趙雅芝、張艾嘉、萬梓良、李海淑

角色：

張艾嘉 飾 連正明

趙雅芝 飾 李納（粵語配音：黃小英）

萬梓良 飾 阮仕卓（粵語配音：李學斌）

李海淑 飾 梅小姬（粵語配音：曾慶珏）

徐少強 飾 阿傻

黎灼灼 飾 祖母

盧國雄 飾 周東城（粵語配音：馮永和）

曾江 飾 雜差（粵語配音：曾江）

林子祥 飾 連同事（粵語配音：林子祥）

吳桐 飾 叔公（粵語配音：吳桐）

黎少芳 飾 張大媽（粵語配音：曾慶珏）

葉萍 飾 五叔婆（粵語配音：佩雲）

鄭麗芳 飾 連嫂

林偉圖 飾 連兄

羅浩楷 飾 軍警

梁淑卿 飾 阿傻母親（粵語配音：佩雲）

曾楚霖 飾 看更（粵語配音：廖偉雄）

林德祿 飾 醫生同學

林靜 飾 阮母（粵語配音：黃小英）

王萊 飾 金夫人（粵語配音：佩雲）

嚴秋華 飾 洗衣店伙記（粵語配音：龍天生）

《撞到正》

導演：許鞍華
編劇：陳韻文

《撞到正》[1]延續懸疑驚慄的路線，再加上戲班和撞鬼元素，以喜劇方式處理，是當年極具新意的嘗試。陳韻文記得最早構思到意念是在半島酒店一次聚會中，她提到日前看了一篇東西，關於有些不明飛行物體（UFO）來了地球幾十年，到收到星空任務，開始接收訊號時，才暴露其來自外太空的身份；或有些任務是臨時臨急傻裏傻氣地派下來的，諸如此類。芳芳一聽，說：「甚麼UFO？鬼呀！」繼而便朝「撞鬼」的方向思考。

　　另外，陳韻文當時又認識某位富家女，話說她們幾代單傳，剩下的全是女人，謂他們的男丁出一個死一個，皆因她家過去曾賣假藥，講到曾經有一團人肚瀉，吃了假藥後沒救，不知是否因此而被咒。

　　本書所刊《撞到正》的劇本，乃按陳韻文提供的手寫稿件編印，只稍為統一格式，重整場次編號和修訂一些廣東話的用字，本書序言附掃描頁面供有興趣研究人士參考。

　　2020年底，許鞍華導演搬家時與舊物「斷捨離」，找出了《撞到正》的工作劇本，並主動來電安排交收了劇本。經編者比較後，發覺中間有幾場都經過頗大的修改，如頭五場的市街和阿Dick如何出場，以及第三十到三十二場（原手稿的二十五場甲、乙、丙）皆是重寫的，大概是重新考慮過某些角色如大法師及小彌陀在甚麼時候出場。

　　從手稿角色的名字，可見在最後版本，劉克宣飾演的丑生仍叫「紮腳丙」，但出街版本已改為「生鬼釘」或「釘叔」，大概是拍攝時才決定的。陳韻文每個劇本為角色改的名字都非常精警，經常語帶雙關，又或讓人會心微笑。從許導演的工作劇本，可見鄭孟霞角色原來叫「合桃蘇」，後再改成「米嚟亞」，配合聖名Maria，以呼應「撞鬼」的本能反應：「咪埋嚟呀」！

　　拿此手稿跟出街版本比較，可見導演大致都依據劇本拍攝，惟最後電影中刪掉了幾場，包括第九、三十九及四十六場，而第五十二場則被改放於第四十五場後，大致內容如下：

場數	內容
第九場	酒家外師傅斬料切葱的情景。
第三十九場	被兵卒上了身的龍天一和瘟咁發在沙灘上醒來，碰見西人男女，被沙里啟罵躲懶。
第四十六場	差人到旅館，把龍天一帶走。（編按：後面劇情發展，龍並沒被帶走。）
第五十二場改在第四十五場後	十多個藍燈籠在後山游移掩映，再飄入戲棚。

　　另外，第四十二和五十三場分別為兩齣由「鬼域」落訂的天光戲《漢武帝夢會衛夫人》及《武松殺嫂》；最後出街版本所唱的曲詞，都與陳韻文的手稿有別，應該是在拍攝期間再斟酌過，按劇情再編寫過。

　　在此特別鳴謝許鞍華導演慷慨捐出工作劇本！

序場：

△ 畫面：（OUT FOCUS） 模糊不聚焦、幻化成光影的長洲街景。

△ （V.O.）我哋周圍有陰陽兩種氣，呢兩種氣或聚或散，陽氣聚埋响一齊就係神，陰氣聚埋响一齊就係鬼。你信就有，唔信就無。

△ （V.O.）鬼魅魍魎，又屢屢聚埋响戲班紅船度。[2]

△ （V.O.）近日有個落鄉戲班猛遇怪事，撞魁呀！唔係湊啱撞到嘅！係有因有果有淵源㗎，戲班中人到今日都仲相信有呢件事呀！

第一場

景：市街

時：早晨

人：阿芝（二幫）、龍天一（文武生）、米嚦亞（衣箱）、沙里啟（班主）、紮腳丙（丑生、老旦）[3]、瘟咁發（武生）、周新彩（正印）、貓屎（小女鬼）、老道、一索二索三索（弦索佬三人）、一筒二筒三筒（鑼鼓佬三人）、梅香二人、兵卒六人、佈景三人、轎夫二人、街童、村長、遊客及拍友人眾

△ 鑼鼓起，村民夾道觀看。

△ 橫額被抬動：「包無失手，失手瞓低」。

△ 龍天一自橫額後翻身，自上落地，與村民見禮。

△ 街童反應。

紮：（即接，耍手舞袖）阿一哥聽講話你飛簷走壁，飛鏢飛刀釘你唔住。

龍：包無失手，失手瞓低！（見妙齡少女，微笑注目）

紮：（指向鄉居騎樓）你飛上去，睇我釘唔釘得你住。（說着要出飛鏢來看）

龍： 細佬哥多多！「Hi」親個你同我都企唔住！

絮： 哪！你哋聽住。今晚至緊要嚟戲棚睇住，睇阿一哥飛簷走壁，
我絮腳丙一鏢將佢釘住。

兵卒們： （和聲）包無失手，失手瞓低！（打着鑼鼓去）

絮： （應聲指向龍天一）瞓低！

龍： （不高興）喂！（正欲發作，發覺旁邊有女觀眾，即窒住）

兵卒乙： （繼續）包無失手，失手仆低。

兵卒甲： （指龍）仆低！

沙： （即撾過去）你仆先！

△ 轎夫與轎停住，芝正欲上轎，周新彩一掌將芝掃開之後上轎。

米： （即上前扶住）噯唷！乜咁嘅啫！

周： （頻離去時……）轎係正印坐嘅，唔係二幫坐嘅！

芝： （不服氣，即轉頭扯住沙里啟）沙里啟！你又話今次我阿芝有份坐正！

沙： （氣急，拍掌攤手表示無能為力）我得一頂轎！你話喇！你話叫我
點好喇！

△ 梅香很有點幸災樂禍地耍水袖去。
△ 阿芝谷氣頓足，目送轎夫抬周新彩去。
△ 周新彩在轎上向村民賣弄風騷。
△ 米嚓亞勸慰地輕扯阿芝一把，暗示芝上路。
△ 阿芝轉身，正好與老道打個照面。
△ 老道狀甚陰森可怖地打量阿芝。

第二場

景：機場內／外

時：同日早晨，同時

人：阿 Dick、司機

A 機場內

△ Dick 攜輕便行李出。

△ 一穿制服的司機迎上，接過行李。

Dick：叔公無咩事吖嘛？（繼續精神爽朗地移動）
司機：出咗去別墅！叫我即刻同你去呀！

△ Dick 覺奇怪，心中忖測着，繼續移動。

B 機場外

△ Dick 與司機走向停在停車場內之名貴房車。

△ 司機開車門的時候，Dick 很簡單的吩咐司機一句，司機即放進行
　李，開司機坐位的車門讓 Dick 進。

△ 司機很不自然地坐到 Dick 旁邊，想想，除下司機帽，想想，又戴上。

Dick：（將車子駛出，停下付錢之時，忍不住問）知唔知因咩事要我
　　　即刻返香港呀？
司機：　叫你返嚟睇大戲！
Dick：（似自然自語地）黐線㗎佢！
司機：　嗰！買咗台「渣」班呀！

△ Dick 搖一下頭，奇怪反應，繼續駛車。

第三場

景：遊艇甲板上／見岸上情形
時：同日早晨，緊接上場時間
人：叔公、老道、戲班中人（遠景）

△ 緊接叔公反應，即自座上起。

老道：（坐在叔公旁邊，狀有難色）你個姪孫封電報一到，一話佢返
　　　嚟啫，啲陰氣就越聚越多喇！

叔：　（聞言反應，深深憂慮）

老道：（語重）我睇呢件事唔簡單呀！馬老爺。

叔：　（不悅）前年我細佬撞車死嗰陣你又係咁話。

老道：（吟哦一會，很迫不得已地）噫！盡我所能喇啦！貧道怕呢次無
　　　能為力呀！

叔：　（固執地緊抿着嘴，不說話）

第四場

景：市街

時：同日早晨

人：同第一場

△ 瘟咁發打着觔斗過。

△ 阿芝饞嘴開心，被街童逗得十分快樂。

△ 瘟咁發乘打觔斗之時搶去阿芝手中一串魚蛋，繼續打滾過。

△ 阿芝一呆。

米：（即反應）死人瘟咁發！

△ 瘟咁發已遠去。

△ 瘟咁發滾到貓屎腳下。

△ 快鏡（Quick Shot）見紮腳丙。

瘟：（抬頭見貓屎貌美，即起，不覺有異，卻嬉皮笑臉借勢索油，手一
　　揩貓屎，即打個尿顫，卻同時口花花）哎！好彩我嘅功夫好使得！
　　唔係就撞歪咗大姑娘添！（說着乘機伸手）

貓：（扭身推開瘟咁發，陰聲怪氣）咪摸呀！

瘟：（嬉皮）摸吓幾咁閒——啫。（舉魚蛋向貓屎）哪！請你食串魚蛋
又點話啫！

貓：（略帶忸怩地接過，邪氣地吃魚蛋）

瘟：今晚嚟睇我阿瘟咁發打觔斗咯大姑娘！

△ 貓屎側頸垂頭許諾，繼續吃魚蛋。

△ 瘟咁發順勢再摸一把，即打尿顫，打着尿顫翻觔斗離去。

△ 絮腳丙突然十分恐懼地扯住瘟咁發。

瘟：（被扯得幾乎跌低）喂！

絮：（煞有介事地）喂！咪亂咁摸呀！

瘟：（輕浮）車！（不以為然地轉頭望向牆）

116

△ 牆空，沒有貓屎。

△ 瘟咁發即東張西望，仍不見貓屎。

沙：（此時緊接着前來）借頭借路响度蛇王，係咁摸棟牆做咩呀？（說着推瘟一下，又轉頭向兵甲招手）嚟同瘟咁發開路。

瘟：（未等沙里啟說完，即覺不妙，即問紥腳丙）你又見到乜嘢呀！

△ 紥腳丙訥訥望牆那邊，微動，眼神可怖，有陰氣。

△ 瘟咁發大大地打個尿顫，再也忍不住，即翻勸斗。

△ 瘟咁發一條氣翻勸斗向廁所去——要抽住褲頭打勸斗。

第五場

景：客棧，芝房間內

時：同日，稍後時間

人：阿芝、米嚟亞、紥腳丙、柳姑

△ 阿芝仰頭喝水，未喝完，卻將杯中水倒向痰盂。

米：（即喝住）喂！講聲借歪先！

△ 阿芝即握住杯，望痰盂。

米：話唔埋裏面有「嘩渣」嘢呀！

△ 阿芝未等米說完，將喝剩的水潑向角落。

米：（即反應）喂喂，都話講聲借「歪」先咯！（即轉頭點香）一陣「祭白虎」開面都咪出聲呀！「罩忌」㗎！

芝：（懶理）八到死！又話信天主！

米：信多個都無壞㗎，邊個啱使信住邊個先！（遞香予芝，指向角落）快啲點番炷香！

芝：（一手撳過香，向角落，故意氣米嚟亞）借歪借歪。

△ 米嚟亞為之氣結，轉頭，向門。

芝：起個名都衰過人，叫咪嚟呀。

米：咪亂噏！我呢個聖名嚟㗎！Maria。

△ 紮腳丙正好此時經過。

米：（即喊住）喏喇！紮腳丙，你嚟！你陰陽眼，同我睇真吓間房有無「嗱渣」嘢！

△ 紮腳丙甫進門，即見柳姑背向芝與米，狀甚恐怖。

紮：（即反應轉身）無嘢無嘢！

△ 米嚟亞不相信，看清楚紮腳丙。

芝：（即不經大腦地）賭過呀哪！

紮：（但見手在門邊上耍吓耍吓）唔好玩！唔好玩！

第六場

景：大宅內
時：同日，稍後時間
人：Dick、叔公

△ 見一幀一幀已黃的舊照片。
△ 叔公出示阿芝之照片，一邊以白蘭地抹杯，一邊望 Dick。
△ Dick 好奇地多看了兩眼芝的照片。

叔：（留意 Dick 之反應，命令多於試探地來一句早有準備的話）我想你同呢個女仔結婚。

Dick： （拿着芝的照片再看清楚，然後一句）做我妾侍就差唔多。

叔： （突然煞有介事地來一句）佢呀公咒我哋家個個死清光呀，你知嘛？

△ Dick 望叔公，反應，未知是否應該相信，又未敢取笑。

叔：你見㗎啦，家陣淨得我地兩支公！

△ Dick 潛意識地抗拒，移動。

叔： 前年你阿爸一死我就諗到呢條計㗎喇！我查咗幾耐至查到個死老坑啲後人就剩返呢粒呀！（望照片）張相無個人咁正！噚！你娶佢過門，生個仔，冤家變親家，睇吓仲咒得靈唔靈！我連佢個八字都攞埋㗎喇！

Dick： （忍不住揶揄叔公！）嗰邊幾個鬼妹仔等住我對八字喎！

叔： 我話知你啦！你點都要鍾意佢㗎喇！

Dick： （不以為然地轉身離開，善意地冷笑一下）

叔： 唔係我使咁多錢叫你返嚟睇戲做咩啫！

Dick： （失笑）哎！我都未見過個伯爺公，好似你咁蠻嘅！

叔： （反白眼，固執地以白蘭地抹杯）

Dick： 等我考慮吓先啦！（說着拿起照片看）

叔： 呢件事你要有咁快得咁快搞掂呀！咪遲吓我同你都無命呀！

Dick： 哎！（轉身同時說）求其我哋邊個男人娶佢都可以解咒㗎喇，咁不如你娶佢嘞！遲吓我唔俾啲鬼咒死，都俾你嚇死呀！

第七場

景：戲台後

時：同日

人：戲班全部人等

A 華光祖師神枱

△ 特寫芝的手將小杯酒灑在華光祖師神枱前。

△ 芝「係咁意」拜兩拜，左顧右盼，然後走開。

△ 龍天一跟住與小梅香上，馬馬虎虎拜兩拜。

B 後台

△ 癲咁發表情嚴肅，煞有介事地開面。

△ 眾人默然上妝，默然移動，沙里啟巡視着，又順便幫忙。

△ 阿芝興高彩烈地與兵卒、梅香等人賭錢。（兵卒們作書僮裝扮）

△ 芝手勢多多地賭錢，輸錢欲罵人。

△ 米嚓亞即制止，將魚蛋塞給芝，使芝住聲。

△ 沙里啟看在眼內，此時正拿着幾個老鼠夾東放西放。

△ 芝魚蛋塞滿了嘴繼續賭。

△ 周新彩此時經過，欲取最後一串。

△ 芝發覺，伸手欲將魚蛋先搶過來。

△ 即有女聲「唭」的一聲緊接（是貓屎之聲）。

△ 芝與周新彩同時聞聲，愕然互看。

△ 沙里啟即不由分說，前來摑芝。

△ 這一摑，把芝摑得歪了頸。

△ 周新彩見狀，也呆了一呆，因為明知芝無出聲。

△ 米嚓亞即急急轉身前來，責備地拉開沙里啟。

△ 芝谷氣，鼓腮，拿起魚蛋，側着頭將魚蛋給龍天一。

△ 龍天一見阿芝側頭，並沒有憐香惜玉，笑芝，囑芝將魚蛋放下。

△ 芝更氣，負氣地將魚蛋放下，快快去。

△ 魚蛋放着。

△ 龍天一目送芝去後，輕佻地笑着轉身欲拿魚蛋。

△ 不見了魚蛋。

△ 龍天一反應，即四下裏看，不見旁邊有人，大覺不妙，神色有變。

△ 鑼鼓緊接着響。

△ 瘟咁發戴上虎頭。

第八場

景：前台／後台／音樂師座上／觀眾座上

時：同日，緊接上場時間

人：戲班中人、貓屎（V.O.）、叔公、阿 Dick、觀眾、蘭姐
　　（周新彩近身）

A 音樂師座上

△ 鑼鼓聲接上場。

△ 二筒慢條斯理上，手拿木魚，見座上邪氣地放着一串魚蛋。二筒即
　 不假思索地一手掃開，喃喃罵着開始敲木魚。

B 前台

△ 瘟咁發上演「祭白虎」。

C 觀眾座上

△ 叔公正好入場，留意台上，又望後台動靜。（叔公旁邊位置空着，
　 是貴賓位）

D 前台

△ 瘟咁發賣力地上演「祭白虎」。

E 後台

△ 沙里啟急急催各人整裝準備出場。

△ 米嚓亞三兩下手勢即幫芝穿上戲服，芝卻忙着與兵卒計數。

△ 周新彩由得蘭姐侍候，十分享受的樣子。

F 觀眾座上

△ 叔公焦急，見身旁空位，即希望 Dick 至，轉頭看見空位上有魚蛋一串，順手掃開。

G 音樂師座上

△ 樂師們與瘟咁發正好配完「祭白虎」。換架生，轉調，姿勢動作較為懶閒。

H 後台

△ 沙里啟促阿芝出，阿芝側着頭，失失魂魂地被擺佈出。

周：（人隨聲出現，一把攔住）沙里啟！你今日作死呀！叫個衰女包上轎，又叫個衰女包出台先！

沙：（情急）大佬呀！出面個闊佬包呢五日戲都係為佢咋！俾佢出去唱兩句幾咁閒呀！

米：（不經大腦地隨即應聲，推擁芝出）

芝：（傻兮兮地正要出）

周：（一把踩住阿芝裙腳）我信我信。

芝：（欲低頭望裙腳，頸梗，難動）

沙：（即接，說着推芝出）喂你今晚食飯嗰陣你問問人喇！

芝：（因被踩住腳不能動）

沙：（情急，推阿芝）你去唔去呀你！（一氣一急，摑芝）

△ 芝閃身一縮，沙里啟摑着周新彩。周新彩即發作頓足。芝即鬆身出。

I 前台

△ 阿芝蓮步珊珊出，側側頭，爭取時間出風頭，回頭望後台。

J 後台

△ 周新彩谷氣，沙里啟急哄，扯住周新彩。

K 觀眾座上

△ 叔公冷然打量阿芝。

觀眾：（在叔公後面打嗝，吮一大口汽水，長嘔一口氣）哎呀，梗頸紅
娘呀！

△ 叔公覺好笑，很感興趣地望台上微笑，轉頭見空椅上有魚蛋一串，
順手掃開。

L 前台

△ 阿芝唱紅娘小曲。

芝：（梗頭梗頸唱）心驚怕，亂如麻。代人遞信，做過我成日怕，識穿
咗又挨——又挨——又挨呀呀——呀呀呀呀——呀打！紅娘為人做
事 NO 代價，心都化！（過序）

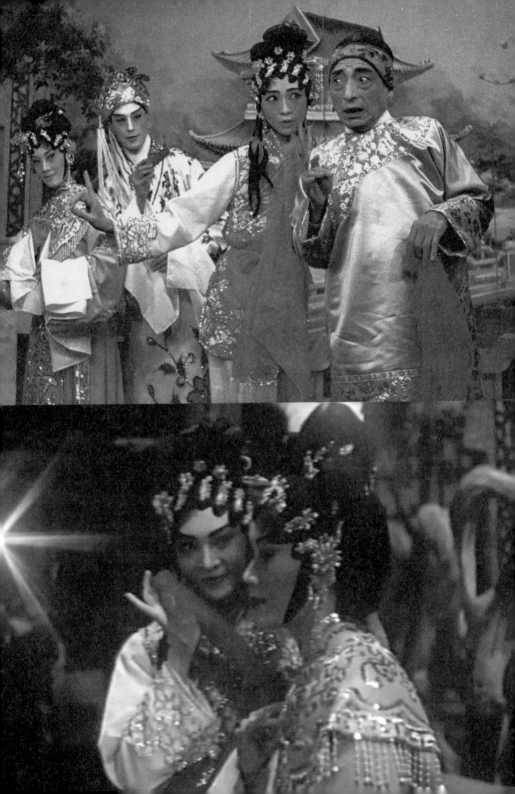

M 後台

△ 周新彩狠毒地看着，十分妒忌。米嚟亞十分滿意地看着。

米：（向沙里啟）阿芝分分鐘都擔得正，側住個頭都咁正！
周：（一氣，一抽腳筋，即扮老旦聲）紅娘！入嚟！
沙：（即跳腳）喂！阿周新彩呀！你提場定我提場呀！
周：（一於好少理，再來一句）紅娘，你個死妹釘呀，你入唔入嚟呀！

N 前台

芝：（作作狀狀兜多幾轉，浪裏白）死喇！阿夫人「叫」我添！（兜幾轉仍不進）

△ 沙里啟搬櫈仔出，放低，企高，自阿芝身後大力扭芝頸，將芝頸扭正。

△ 阿芝不料有此一着，大愕，呆住。

觀眾：（哄然拍手叫好）喂！整多嘢呀喂！

△ 此時周新彩即以蓮步滑出，要搶阿芝鏡頭。

周：（作矜貴可憐狀）紅娘，夫人有命，命我不得再見張生呀！
芝：紅娘有計。
周：（作驚喜狀）且——告——我！
芝：（湊近周，小聲）叉你！交差圓圈——星——你！
周：（谷氣，又無可奈何地點頭，嬌聲）妙妙妙！
芝：（得意）妙哩！
周：（胸有成竹地）咁你返去同夫人講清楚喇嘛！
芝：（不料有此一着，不願動）
周：去呀！錫晒你呀！（犀利地掃視芝）
芝：（無可奈何進）

O 後台

沙：（見前台，即氣急轉身喃喃）你班友就嚟改劇情改到夫人死鬼咗都唔話我知㗎喇！（急急尋紮腳丙）紮腳丙！

△ 龍天一正在鬆開後頸，由梅香刮痧。

梅：（順手一邊刮痧一邊答）夫人响廁所呀！

沙：（即一把扯住龍天一）你你你出！

△ 龍天一不料有此一着，即起抽衣，轉身，跨步出台之時，順手拿帽。

P 前台

周：愛煞紅娘，又惱煞紅娘，愛她伶俐精乖……

△ 龍天一跨步大模斯樣出。觀眾嘩然。

周：（正好唱着轉頭）為我完結呢段相思賬。（見龍天一裝扮，即做手勢暗示）

△ 樂師們見狀即轉板。

觀眾乙：（O.S.）戴咗綠帽呀契弟！

龍：　　（即反應脫帽，向周新彩訕訕）小姐！

△ 觀眾哄笑。

周：（唱龍舟）睇佢傻傻憨憨，响處眼光光。

龍：（硬着頭皮，自命風流地唱長句二王）今夜得會紅妝，慰我相思渴望，使我心情興奮如狂。

周：（側側身，作個羞人答答狀）

龍：（跨前一步執周手）我理應跪拜當前——

△ 至此——二人相繼倒下。

Q 觀眾座上

△ 觀眾哄然站起，或喧笑，或喝倒采。

R 後台／前台／觀眾席上

△ 阿芝十分天真地哈哈大笑，忘形頓足。

△ 叔公見阿芝，覺芝可愛，微笑，又焦急轉頭看望 Dick 來。

△ 米嚟亞笑着拉阿芝進。

△ 沙里啟大急，即推書僮與梅香出。

△ 眾戲子圍攏在後台看。

紮：（在瘟咁發耳畔喃喃）撞邪呀！

△ 瘟咁發聞言轉頭，P.O.V.與紮腳丙步向華光祖師神枱。

△ 沙里啟緊接着推阿芝出。

S 台前

△ 書僮及梅香急急挾龍天一與周新彩進。

芝：（一仆一碌出，即唱白）呢趟瓜得！

T 後台

△ 紮腳丙自華光祖師神枱上抓起紅筷子。

U 台前

芝：（一才起托架小曲）心先愴，膽喪，魂魄俱喪。呢回唔死有排慌……

V 後台

紮：（以紅筷夾着龍天一中指）喂！為乜事攪我哋啲兄弟？

龍：（貓屎聲 V.O.）講鬼咩！叫我嚟睇戲又無位俾我坐！

△ 眾覺不妙，即面面相覰。

龍：（貓屎聲 V.O.）無陰功呀！掃我落地幾次呀！

沙：（即氣急）搵個位俾佢坐喇哎！（大力拍一下龍天一）喂！坐低就咪攪攪震呀！

龍：（貓屎聲 V.O.）咁好死！你慌唔係「dud」我响條柱後面咩！

沙：你想坐邊呀又？

龍：（貓屎聲 V.O.）個老坑側近有個位呀！佢咪掃我落地就得喇！

△ 眾想笑，又不敢笑出聲來。

沙：（不耐煩）你叫咩名呀？

龍：（貓屎聲 V.O.）貓屎咯！

W 觀眾座上／台上

△ 鑼鼓聲即轉緊湊。

△ 特寫紮腳丙在椅子上以白粉筆畫一個圓圈。

紮：嘩！請坐低睇戲喇貓屎！

△ 瘟咁發在台上狂打觔斗，兵卒高叫「包無失手，失手瞓低」。

△ 叔公很不以為然地看位又看紮腳丙。

沙：（此時帶歉意地解釋）唔好意思，馬老爺，借你姪孫個位嚟坐坐！

叔：（不聞沙言，緊接）喂，你又話俾嗰個梗頸紅娘嘅八字我？

△ 紮腳丙聞言即轉身看清楚叔公，好生奇怪。

沙：得得得！（說着轉身出）

△ 龍天一此時飛身出，翻觔斗上樑。

龍：（飛身之時叫）紮腳丙！

紮：（即反應，拿着飛鏢未放，再看清楚叔公）

龍：（飛簷走壁之時見紮腳丙反應遲鈍，飛身下，在白圈椅子上稍站）

貓：（V.O.）（被踩親，驚叫）啊！想踩死人咩！

叔公：（即反應望空椅）

第九場

景：酒家外面

時：同日，稍後時間

人：侍者、斬料師傅

△ 即接侍者派紙牌似的派碗碟，斬料師傅十分快手地切葱。

第十場

景：後台

時：同日，稍後時間

人：龍天一、阿芝、梅香甲、米嚟亞、周新彩、瘟咁發、貓屎（V.O.）

A 一廂

龍：　（對鏡）大佬！我風流小生嚟㗎嘛，咁仆法，破壞形象㗎嘛！

梅甲：（前來幫龍天一按摩肩膊）

龍：　（十分享受地閉目）唔！舒服晒！

B 二廂

梅甲：（O.S.，輕拍龍天一之聲）冤氣到死！

△ 阿芝聞言欲過去。

△ 米嚟亞一把扯住阿芝，示意芝勿過去。

芝：　（怪米嚟亞）哎哨！米嚟亞！

米：　（緊接）咪去呀！

C 一廂

龍：　　（閉目享受，由得梅甲為之按摩，唱）等開飯，四邊兜，整番
　　　　兩句油喉！（唱罷，即仆低，尾聲有異）
梅甲：（即反應，失聲叫了起來）

D 一廂外

△ 眾聞聲反應，紛紛起來，奔向一廂，阿芝尤其着急。

瘟：　（向廂內）噫喂！痰上頸閻羅王請佢食燒餅喎。

E 一廂

梅甲：（轉身背廂，出）阿彌陀佛，唔好預我！
芝：　　（情急進）沙里啟呢？
瘟：　　沙里啟得閒睬你！去咗服侍有錢佬咯！

△ 龍天一一仆兩仆，仆出廂外，仆得雪雪聲，卻是阿芝聲。

F 一廂外

芝：　（急急扶龍天一，向米嚟亞）快啲攞雙筷子夾住佢啦！
米：　（避開）哎唷！我點識夾呀！

△ 龍天一再仆，眾避。
△ 阿芝即趨前扶龍天一，卻未及埋身。
△ 龍天一突然鬼殺似的大叫，卻原來龍被老鼠夾夾住中指。

瘟：　（即反應，大步上前，死拿住老鼠夾）喂！我哋華光祖師三隻眼㗎！
　　　咪攪攪震呀！
龍：　（貓屎聲 V.O.，痛極）夾死我咯！
米：　（作無眼睇狀）該煨咯！連啲女鬼都鍾意纏住佢！
芝：　（即反應，大吃醋，大力夾龍中指）你邊個？你邊個？

龍：（貓屎聲 V.O.）咪我貓屎咯！

瘟：（聞言即反應，拋開龍天一手，拋開老鼠夾）嗨！

芝：（情急，搖龍天一）你想點呀！死妹釘！

龍：（貓屎聲 V.O.）請我嚟又唔送我走，叫我一個女仔點返去喎！咁夜！

米：有無攪錯呀！

龍：（貓屎聲 V.O.）唔送都得，我咪睇多兩晚戲至走咯！

△ 眾反應，寒慄。

米：　（責瘟）一日到黑至衰都係你呀瘟咁發，見女人就撩，都唔理人定鬼。

瘟：　（不服氣，又有點怯懼不自然）Ho！

芝：　（即刁蠻）瘟咁發你送佢返去呀！

瘟：　（即側身，更大聲）Ho！

龍：　（貓屎聲 V.O.）搵個「籬」嚟！我就曉坐上去㗎喇！擺低我响北帝廟啦！

米：　（喃喃）遠唔遠水路啲呀又！（轉向佈景甲）喂阿佈景佬，拍硬檔搵個「籬」嚟啦！

佈甲：咪搞！（轉身出）

芝：　我去我去！嗱阿一哥醒咗要話係我送㗎吓！

瘟：　你偉唔偉大啲呀，鬼都敢送？

芝：　（不服氣轉頭挑戰）賭過吖哪？

第十一場

景：夜街／岸邊榕樹頭

時：同日，夜，接上場時間

人：阿芝、村童十多人（年齡介乎十一至十四歲之間）、貓屎（V.O.）

A 夜街窄巷

△ 阿芝拿着一串椰子夾酸薑，一邊走一邊吃着，十分輕鬆地挽着舊菜籃。

貓：（V.O.）食咩咁酸呀！

芝：（提起籃，得意地搖兩搖）你聞到咩？

貓：（V.O.）（作嘔吐聲）我暈喇！你搖咁大力！

芝：（十分享受地吃着，一會兒後，津津有味地問）阿貓屎你點死㗎？

貓：（V.O.）乜我點死呀！

芝：哼！（沒好氣地繼續吃）

貓：（V.O.）食錯藥死咯！

芝：（格格大笑）

貓：（v）人食我又食，以為有得分咯！

芝：（神經質地格格大笑）

貓：（V.O.）咪笑呀，啲軍佬到依家仲照起我㗎，分分鐘跟住响你後面呀！

△ 阿芝敏感地慢慢住了聲，雖然仍不相信，轉頭。

△ 柳姑站在較後暗角，只見上身，搖搖晃晃的，狀甚恐怖。

△ 阿芝一驚，即欲看清楚。

△ 三村童忽自巷口飛奔上，飛撲似的跑過。因穿拖鞋，笠衫短褲，手挽活魚，「撻撻」之聲驚人。

△ 阿芝吃一驚，閃避，望殘影先前所站位置，不見了柳姑。

△ 三村童已消失在巷口。

△ 阿芝覺身後有人撲動，急隨村童走。

B 岸邊榕樹頭

△ 阿芝嚇得急急挽着籃子轉出街口。

芝：（喘氣急問）喂！頭先係咪有個女人响我後邊呀？

貓：（V.O.）哦！唔使理佢嘅！我同佢好老友嘅。

△ 阿芝即轉頭望巷內。

△ P.O.V. 巷內陰森恐怖。

△ 阿芝未放心,再轉頭。

△ P.O.V. 見較遠處榕樹頭有十多個村童在圍賭。三村童正好挽着活魚前去加入。村童們煲煙煲得污煙瘴氣。

△ 阿芝即急急奔向村童那邊。阿芝移前去之時,村童們正在七嘴八舌地計數。

村甲:爽啲手呀喂!

村乙:你老母,輸唔切咩!(瞇細眼煲煙)

村丙:NO 急,Shhhhh!慢慢輸住嚟!(收疊籌碼)

△ 村童乙十分得意地瞇細眼,叼住煙拿錢。

芝:(感興趣,躍躍欲試地試探着問)侵埋我得唔得?

△ 眾村童聞聲轉身。

第十二場

景:酒家╱榕樹頭╱海邊╱酒家廁所

時:同夜,同時

人:Dick、紮腳丙、米嚓亞、叔公、周新彩、龍天一、梅香甲、乙與兵卒等人、沙里啟、瘟咁發、侍者、鄉紳等人

A 酒家

△ Dick 站在進口,掃視動靜,突然陰風在四邊乍起。

紮: (望向 Dick,有所覺,深沉的一聲)唔!

Dick: (步向叔公)

叔：　乜依家至嚟呀？

Dick：（幽默）你話嚟相睇吖嘛，相睇就要擺吓架子，啱唔啱先？

叔：　（為之氣結，情急轉身看）哩，個嗰妹又唔知去咗邊！

Dick：（即覺有趣）啊！咁第日先喇！

叔：　坐低！我有嘢要講清楚你知！（將 Dick 按下）

Dick：（又站起，走開，好奇地在賓客中穿插）

叔：　喂！你真係唔識死！

△ 另一邊桌上，紮腳丙一邊喝酒一邊留意Dick與叔公動靜。

米：（十分享受地吃着蟹說）哎！我以為攞個八字嚟對親家咋！

紮：開胃！（呷酒，微搖晃的，有醉意）

△ Dick 很感興趣地在較遠處看人猜枚。

△ 陰風四邊乍起。

紮：（喝着悶酒目送之）咁簡單咩！想攞個八字嚟咒番阿芝轉頭都唔定
　　喋啫！

米：（糊糊塗塗）吓？

紮：阿芝外公死之前咒呢個姓馬嘅一家無後喋。

△ 米嚟亞怔住，停筷聽着，望紮腳丙。

紮：你唔知呀？

△ Dick 背影瀟灑離場。

△ 周新彩此時纏着叔公，要叔公猜枚乾杯。

△ 叔公婉拒，搖搖晃晃起。

紮：個後生仔阿爺抗戰嗰陣做執藥嘅，識着阿芝外公。兩條老嘢得閒就
　　摸酒杯底，以為打吓牙骹度吓戲軌啫。（湊近）點知叫佢過鄉落
　　班個陣賣假藥散。老嘢利用老嘢呀伯爺婆。

△ 米嚟亞定神聽着，屏息靜氣。

△ 叔公此時醉醺醺地耍手，推拒各人，向廁所移動。

絮：（小聲）有次好衰唔衰賣着俾啲軍佬！啲軍佬無情講㗎嘛！臨死之前迫死老嘢呀！幾百個軍佬呀！

△ 絮腳丙說着抬頭，即見柳姑跟在叔公後，叔公帶着醉步向廁所去。

絮：（即起，跨身向枱，恨不得立即飛身過去，聲音恐怖地吼叫）唔好入去呀！唔好入去呀！有鬼跟尾呀！

△ 眾即反應。

△ 米嘜亞即起，扯住絮腳丙，即望向叔公那邊。

△ 叔公仍搖搖晃晃向廁所去，似不聞騷動聲。

△ 叔公後面不見柳姑。

△ 梅香以熱毛巾敷在絮腳丙臉上。

沙：（急急前來）神經咩嚇絮腳丙！啲有錢佬唔講得笑㗎！

瘟：（覺得意，很感興趣地）哈！你係得嘅！

△ 絮腳丙恐慌地喘着氣，俯身向前，眼紅紅地望，見叔公轉進廁所，紅牌柳姑很有陰氣地慢慢走向廁所。

絮：（即突然推椅推枱，兩手亂耍，恐慌地大叫）柳姑！柳姑！

△ 眾急急扯住絮腳丙。

△ 見柳姑轉進廁所。

B 酒家廁所

△ 叔公搖搖晃晃地摸向瓷盆，廁所內燈光忽然暗下。

△ 叔公即反應轉身，同時伸手向門邊欲亮燈，卻見身後暗黑處有腳影人影。

△ 叔公恐慌，酒也醒了的反應。

△ 柳姑未待叔公看清楚，即飛撲上前。

△ 叔公驚不能作聲，惶恐閃避。

△ 柳姑以抓撕叔公肉身。

叔：（夢囈似的）唔係我賣假藥㗎！

△ 柳姑出手更狠，樣貌更陰毒。
△ 叔公掙扎逃避至門口，又被柳姑截住。
△ 叔公未幾倒下。
△ 柳姑將叔公屍體拖進暗處。

第十三場

景：岸邊榕樹頭
時：同夜，接上場時間
人：阿芝、村童十人左右

△ 暗黑中見海浪洶湧。
△ 見阿芝手與村童手在賭紙牌。
△ 阿芝已坐在蓆邊賭起來，籃子在腳邊，村童的魚在籃旁邊。

芝：（向莊家）要！
莊：（派牌之時順勢）仆呀哪！

△ 蓆上，阿芝跟前，見第四隻牌。

芝：（看牌，得意地微笑，暗中輕點一下籃子，喃喃）保祐我呀貓屎。
　　（然後爽朗決斷地）要！

△ 村童甲緊張伸頸噴煙待看牌，阿芝已有四隻牌。

村甲：（緊張）喂！咪係又要唔係又要呀！
村乙：（伸頸）又五龍？
莊：　（恐嚇地）係要吖嘛？

芝：（做個頑皮手勢促莊家發牌）

莊：（狠狠地）仆呀哪！

△ 見蓆上牌。

芝：（即順勢反底牌）哈哈！噫！（招手向莊家要錢）

△ 莊家谷氣數錢。
△ 緊接看見一手彈煙灰在籃子內；籃子旁邊的魚緊接着突然跳起。

芝：（得意忘形、手舞足蹈地數錢）貓屎呀！哎唷阿貓屎呀！

△ 村童乙在莊家耳畔小聲說話。

莊：（即把心一橫推錢出）賭埋呢鋪算數，你攞晒啲錢出嚟啦！
芝：（磨拳擦掌十分興奮）嗬嗬！嗬嗬！（推錢出）

△ 村童乙即緊張雀躍，幫忙數錢、湊錢。
△ 魚在籃子旁邊瞪着眼喘氣。
△ 莊家咬牙切齒地洗牌。
△ 阿芝十分緊張，多多動靜。
△ 莊家派牌。

芝：（十分興奮而有把握地看牌）Shhhhh！

△ 村童乙在後面欲偷看。
△ 阿芝開心，搖身搖勢按住牌不讓村童看，騎騎笑。

莊：（迫問）點？
芝：YESSSSS！要！

△ 莊家大力打牌在蓆上，心中發狠詛咒。
△ 村童甲屏息靜氣地看着。
△ 牌是三仔。

芝：哈哈！（雀躍搖腿，指手劃腳）冚住冚住，下一隻冚住！

△ 莊家谷氣，白芝一眼。

△ 見一手彈煙灰在籃子內。

△ 阿芝十分得戚地吹口哨，等待。

村乙：（抽住褲頭）咪Shh呀！

△ 莊家派牌，是四仔。

村乙：（即緊張推芝，幾乎將芝推倒）要唔要呀！

芝：　（不亦樂乎，神經質地手舞足蹈）貓屎呀！貓屎呀！

莊：　（詛咒着打牌出）貓屎呀哪！

△ 赫然是十仔。

村甲：（即緊接）Bom！

△ 眾嘩然起，聲多多，動靜多多。

△ 緊接阿芝咬牙切齒，似「世運」擲鐵餅好手一般，將籃子擲向海中
　　去。

第十四場

景：旅館（浴室）

時：同夜，緊接上場時間

人：龍天一

△ 龍天一在浴缸裏剛洗完澡，起。

△ 甫起即滑倒，緊接着慘叫一聲。

第十五場

景：旅館（沙里啟房間）

時：同夜，緊接上場時間

人：沙里啟

△ （O.S.）龍天一慘叫聲套下。

△ 沙里啟聞聲即覺大事不妙，即起，急急下牀穿鞋，卻穿來穿去穿不
　 到。

△ 外面人聲腳步聲擾攘雜亂。

第十六場

景：旅館櫃面

時：同夜，緊接上場時間

人：沙里啟、紮腳丙、瘟咁發、店小二、龍天一、阿芝、米嗦亞、兵卒
　 二人、貓屎（V.O.）

△ 緊接上場。

紮：（仍有醉意，耍手耍腳的十分緊張）搵——搵條孖煙囪嚟！

△ 店小二聞言即團團轉身。

△ 兵卒二人死命挾住龍天一，手忙腳亂的顧得上唔顧得下。

△ 瘟咁發於一旁則愈幫愈亂。

米：（緊接着做個手勢，作無眼睇狀）扠住，扠住呀！咪失禮我！

龍：（抽動身子猛扯氣，好似要打噴嚏）

紮：（胡言）攞條孖煙囪嚟！

瘟：（說着急急腳前來）嚟喇（將手中牛頭褲一揚）

紮：（一手搶過牛頭褲就向龍天一頭上笠去）

龍：（貓屎 V.O.，十分刁蠻）乜搵條底褲笠住我啫！

沙：（即緊接着摑龍天一，人隨聲出現）死妹釘！攪攪震呀哪！死妹釘！

龍：（貓屎 V.O.）講鬼咩！話送我返去又擲我落水！（話猶未了，突
　　然躍起，抽揼着裹身的毛巾衝向門邊）

芝：（適於此時進）

龍：（貓屎 V.O.，狂叫着打阿芝扯阿芝）無陰公呀，無陰公呀！

沙：（即喝問）你有無送到貓屎返去？

芝：（蠱惑）咩呀？

沙：個「籮」呢？

米：（姑息）係咯！個「籮」呢？

芝：（蠱惑支吾）吓？咩喎！

△ 沙里啟即反應，伸手就要摑阿芝。

△ 阿芝敏捷反應，一縮縮低；沙里啟幾乎摑着瘟咁發。

△ 瘟咁發正好幸災樂禍地望芝騎騎笑，反應快，一手擋住。

芝：（即挨過紮腳丙處）你陪我我就去！

紮：（像有點酒意地搖晃微動）

米：（即緊張）吓？你頭先見到乜嘢呀？

瘟：聽佢噏啦！又响度扮嘢喇！

143

第十七場

景：岸邊榕樹頭

時：同夜，稍後時間

人：阿芝、紮腳丙、村童甲乙、排長（V.O.）、柳姑（V.O.）

△ 特寫紮腳丙站在榕樹下，覺陰風陣陣。

△ 阿芝自岸邊村童甲乙處，活潑調皮地奔前來。

芝：紮腳丙，整住十皮嚟！

紮：（咿咿哦哦，不大願意地伸手進袋）

芝：返去還番俾你呀孤寒鬼！（說罷即一手搶去紮腳丙手上之十元，
　　隨即轉開。）

排：（V.O.，幽默）哦！你又知啲鬼孤寒！

△ 紮腳丙即反應，寒顫，幾乎酒也醒了，即微動聽清楚。

△ 即接較遠處岸邊阿芝與村童甲講數。

△ 阿芝動作犀利之中活潑可愛。

△ 村童甲不時為難地抓抓頭、吟哦。

村甲：黑咪炆炆點跳落水呀又！個「罉」有乜嘢响度咁大把呀又？

芝：（叉腰）你有無攪錯呀？做個大男人咁多聲氣！

△ 此時村童乙舉長竹急急奔前來，似亞運跳杆好手。

村甲：（不等芝說完，與村童乙迎上，接竹，牛精地）哎！好喇好喇！
　　　（向村童乙）照住呀！（又喃喃牙痛咁聲）十皮咁夭！係我至
　　　肯嚟咋！

△ 阿芝得戚，郁兩郁身子。

△ 村童甲伸長竹落海撩「罉」。

△ 以後見村童甲乙與阿芝互相呼應，以竹撩籃子碎語。

△ 絮腳丙在榕樹頭下看看，正打睏。

△ 突聞身後樹葉動及索索衣聲。

排：（V.O.）乜咁遲至嚟呀柳姑！

△ 絮腳丙聞聲即反應寒慄。

柳：（V.O.）唔使咁「窒」我嘅，排長！

排：（V.O.）軍長話你退步咗呀！

柳：（V.O.）梗係你班友又响度煮我米啦！

排：（V.O.）喂！你想我唔煮你米都幾難喇！叫你做瓜條嘅妹，佢依家又生棟棟响度撈籬！

柳：（V.O.）車！

排：（V.O.）頭先呀！又俾嗰個咁嘅陰陽眼睇到你呀！

△ 絮腳丙聞言即反應，稍移，慌張，欲往樹後看。

△ 阿芝在較遠處吩咐村童，指東劃西。

排：（V.O.繼續）佢點知你叫柳姑㗎！

柳：（V.O.）我舊陣時紅啫。（頓一下）車！咁緊張做咩喎！咪做瓜埋嗰個陰陽眼咯！

排：（V.O.）好！得！咪毀屍滅跡呀！我要借佢個身用吓呀！

△ 絮腳丙聞言即自檢。

△ 村童甲連人帶竹掉進水裏，芝反應，即急急耍手，囑村童乙照實。

△ 絮腳丙即惶恐情急，繞到樹後去看。

△ 絮腳丙見藍燈籠遠去。

△ 樹後無人，但覺寒風，聞人聲隨藍燈籠遠去。

△ 絮腳丙反應。

△ 岸邊水中，竹舉籃子上。

第十八場

景：獨木橋／青雲巷／房間窗口
時：同夜，接上場時間
人：阿芝、紮腳丙、柳姑

A 路

△ 芝與紮腳丙匆匆趕路，紮腳丙慌失失。

芝：Ho！行咁快做乜嘢！

△ 紮腳丙一邊急走，一邊頻頻回頭看。

B 獨木橋

△ 紮腳丙急急上獨木橋。
△ 阿芝看見獨木橋即開心，童心未泯，跳兩跳，蹺兩吓腳。

芝：捷徑呀，捷徑呀！
紮：（即停下來，轉過身，要與芝對調）哎！我怕咗你！你行前邊喇！
　　咪俾你「跣」咗落橋都唔知添！
芝：（得意）又得啫！

△ 二人遂在窄窄的獨木橋上，一步挨一步，橫着身打個小轉對調位置。
△ 女鬼（柳姑）突然立在橋尾。
△ 二人並未察覺，繼續對調位置。
△ 紮腳丙調好位置後，鬆一口氣。

芝：（繼續蹺腳跳跳跳）一二三、三二一、一二三四五六七。
紮：（恐被震下）喂——喂喂。（無意轉頭）

△ P.O.V. 赫然見柳姑自橋尾慢慢前來。

紮：（一驚非同小可，忙着又拉又點阿芝）喂喂，借——借歪啲阿芝！
芝：借咩啫！仲點借啫！

△ 此時柳姑已走近。
△ 紮腳丙一急，以背推芝。

芝：（不耐煩）喂！（轉身望紮腳丙，卻未見柳姑）

△ 柳姑迫近。
△ 紮腳丙轉身大力推阿芝。

芝：（不服氣）做乜啫！（還手）

△ 柳姑正好此時伸手，紮腳丙一縮閃避，阿芝正好推向柳姑。
△ 阿芝一把將柳姑推下水去，噗通一聲。

芝：（即反應，望下）噫？咩跌落水呀？

△ 紮腳丙驚到腳軟，幾乎也跌落水。

芝：咩呀？
紮：（拉住芝平衡，喘氣，拉着阿芝急走）走——呀——走！

△ 阿芝莫名其妙地被拉着走。

C 青雲巷／房間窗口

△ 阿芝與紮腳丙急急在青雲巷中走着。
△ 紮腳丙惶恐不已，眼睛閃動，留意四周動靜。
△ 阿芝急欲回家，未留意紮腳丙惶恐情形。
△ 二人掠過阿芝房間窗口。
△ 柳姑在窗口側身倚窗梳濕頭。

第十九場

景：旅館正門樓梯／櫃面／阿芝房間
時：同夜，緊接上場時間
人：阿芝、紮腳丙、店小二、米嘜亞、老道、柳姑

A 旅館正門樓梯

△ 俯攝（Top Shot）阿芝與紮腳丙進。

△ 阿芝三步併作兩步的上樓梯。

紮：（氣急，婆仔氣）「聽」埋我呀！咪行咁快呀！

B 櫃面

△ 二人擦過櫃面。店小二留意着。

C 阿芝房內

△ 米嘜亞正在縫戲服，見二人進即鬆一口氣。

米：喏喇！去食宵夜咯我哋！

紮：（打個尿顫）仲去！（說着急急走向廁所）今晚我邊度都唔去呀！
　　我响度同你哋孖鋪呀！

米：（譏諷地失笑）你好行！

△ 紮腳丙此時順手將搭在淋尾的毛巾拿來抹。[4]

米：（即接）喂！嗰條我嘅抹腳布嚟㗎！（目送紮腳丙進）

△ 紮腳丙放下抹布，拿另一毛巾進。

D 浴室

△ 紮腳丙逕自進浴室，將毛巾濕水，小動作顯得心亂。

米：（V.O.，小聲）紮腳丙又見到嘢呀？

芝：（V.O.）鬼知佢！

米：（V.O.）咪問佢呀！咪得佢愈講愈似真嘅咁呀！

△ 紮腳丙似未有所聞，自管自地將腳放在臉盆上沖洗。

△ 柳姑坐在門外空椅上。

△ 紮腳丙未有所覺，繼續洗腳。

E 阿芝房間

米：（彎着身為阿芝以線脫唇上汗毛）趕佢返房瞓，唔係就打地鋪。

△ 阿芝仰臉閉目，很是順從的樣子。
△ 柳姑側身坐在廁所門外空椅上。
△ 二人未有所覺。

米：（一邊為阿芝脫毛一邊說）又唔買啲嘢返嚟俾我宵夜。

F 浴室

△ 紮腳丙的腳仍擱在臉盆上，抹腳，無意中轉頭。
△ P.O.V.即見柳姑自空椅上起，手握髮針，轉向阿芝與米嚟亞那邊。
△ 紮腳丙嚇得叫不出聲來。
△ 柳姑消失在門框視線外。

紮：（微弱地叫）米嚟亞！米嚟亞！

G 阿芝房間

△ 柳姑握髮針，向阿芝移近，芝掃起後頸頭髮，望米嚟亞，米嚟亞正
 轉身倒爽身粉。
△ 阿芝並不覺得後面有動靜。
△ 拍門聲緊接。
△ 柳姑迅即下手。
△ 阿芝敏捷推開米嚟亞，起身往開門，柳姑撲前。

H 浴室

△ 紮腳丙已緊接着衝出。

| 房間

△ 紮腳丙衝出，不見了柳姑。

△ 米嚹亞若無其事地背向門、背向各人在倒熱茶。

紮：（驚慌喘氣）米嚹亞！（望向門）

△ 米嚹亞聞聲轉身，阿芝同時開門。

△ 門開啟，老道立着，玉樹臨風似的「懸在門邊上」。

米：（本欲問紮，即轉移注意力望門，即反應）咪！

芝：（愕然，覺得好笑）

紮：（驚怕得不能作聲，神色張惶地打量老道）

道：（緊接，向芝遞碗）施捨杯凍水我啦。大姑娘！

芝：Ho！（側身，表示不願意）

道：（很有陰謀地迫近阿芝）大姑娘！

芝：（未等老道說完，即搶過米嚹亞手中熱茶遞予老道）

紮：（驚怕得猛扯米嚹亞）

道：（忽然拉芝手，出大針，拮阿芝手，同時滴水（血）碗中）

△ 阿芝緊接着驚叫。

△ 柳姑突然出現在阿芝腳下，蹲着，拿針要刺向芝的腳。

△ 老道緊接着連喝三口水，隨即拿碗轉身，卻被熱水燙得張嘴結舌。

△ 老道噴水，即聞柳姑驚叫之聲。

△ 柳姑緊接着被燙着，蹲在地上，形象可笑又恐怖地捧面。

△ 老道即低頭看，嘴又腫了，一看更嚇得艊了線，即急急出。

△ 紮腳丙驚，貼牆。

芝：（看手指，喃喃）撞佢個鬼，痛得我吖！（輕快地轉身回來，不知柳姑出現）

△ 紮腳丙即搖頭擺手，卻說不出話來，望向柳姑先前所蹲位置，不見柳姑。

米：哎！嚇得我呀！（移動，不知柳姑出現，推絮）喂！快啲去攞啲八寶油嚟！去攞嚟，去攞嚟！

△ 絮腳丙身不由主地移動，仍望向柳姑先前出現位置。

第二十場

景：旅館通道／絮腳丙房門外
時：同夜，緊接上場時間
人：絮腳丙

△ 絮腳丙疑神疑鬼地急急腳穿過通道，至房門口稍頓，懷疑房內有動靜，欲望清楚。
△ 突然跳鏡（Jump Shot）見絮腳丙的手開門。

第二十一場

景：絮腳丙房間
時：同夜，緊接上場時間
人：絮腳丙、叔公

△ 絮腳丙輕推門進。
△ 絮腳丙進門即亮燈，燈掣卻似失靈地忽明忽暗。
△ 絮腳丙即往開抽屜，打開抽屜翻物件尋藥油。
△ 見絮腳丙肩後有影掩映。
△ 絮腳丙有感覺，動作頓住，留意身後動靜。
△ 絮腳丙霍然轉身，P.O.V. 即見叔公倒吊在身後，已死，死狀滑稽恐怖。

第二十二場

景：旅館通道／櫃面／後樓梯／紮腳丙房門口
時：同夜，緊接上場時間
人：店小二、紮腳丙、叔公、阿芝

A　通道

△ 鏡頭在半明不暗的通道內推移向外（Track Out），同時V.O.出紮
　　腳丙之慘叫聲。

B　櫃面

△ 店小二聞聲反應。
△ 店小二惶恐，向通道踉蹌走去。

C　通道

△ 後樓梯門敞開，微動。
△ 店小二急往後樓梯看。

D　後樓梯

△ 見紮腳丙急急下樓梯，似醉酒，又似被拖下樓梯。

E　紮腳丙房門口

△ 阿芝立在房門口抬眼望上，歇斯底里地尖叫。
△ 叔公倒吊之影子映照在阿芝臉上，晃動。

第二十三場

景：香村樹酒吧內／酒吧外／青雲巷
時：同夜，緊接上場時間
人：Dick、酒客、侍女等人、紮腳丙、單眼佬

A 酒吧內

△ 爆炸性音樂，人物充塞畫面，客人與侍女杯來酒往，調笑。
△ Dick剛好轉身，付錢，離去。

B 酒吧外

△ Dick 甫出門，紮腳丙突然擦一聲出現在 Dick 跟前。

紮：（破喉大叫）撞魁，撞魁！（說着單腳單手練功架似的兩眼發凶光）

△ Dick 被嚇得人也醒了，定神轉避。

紮：（兩眼直視，發凶光，仍「金雞獨立」斜靠向 Dick，夢囈似的喃
　　喃）殺死咗你阿叔公呀！話殺就殺喇！（做個割頭頸手勢）「確」！
　　（恐懼萬分地左看右看）講數呀！我甩咗身呀！我甩咗身呀！（突
　　然神經質地搖晃）

△ Dick 望紮腳丙，不敢碰紮腳丙，急欲看清楚他是否喝醉了酒。
△ 紮腳丙不正常地扯着氣，扯線公仔地操步離去，愈走愈快，呼吸愈
　　來愈不正常，不敢回頭，卻兩眼轉動，欲知後面動靜。
△ 紮腳丙喃喃，聲音愈來愈含糊。
△ Dick 眉動，即敏感往紮腳丙身後看。
△ （P.O.V.）似見氣體在紮腳丙身後游移。
△ 單眼佬在對面馬路，恐懼萬分地貼牆，似看見甚麼。
△ 紮腳丙步操，躂躂之V.O.襯托，同時漸遠。
△ Dick 乍然想起，回轉頭。

△（P.O.V.）見紮腳丙在較遠處飛撲着消失。

△ Dick 即移動跟隨。

C 青雲巷

△ 紮腳丙背影，在巷中撲動似的離去。

△ Dick 立在巷口，大惑不解地看着，然後移進，跟進。

△ 紮腳丙影子在巷口轉角處閃過。

△ Dick 即反應，緊緊跟着。至一處，失紮腳丙所蹤。

△ Dick 稍停，更不願放棄地往黑暗中四處張望。

第二十四場

景：球場／山徑小路

時：同夜，接上場時間

人：Dick、紮腳丙、士兵們、排長

A 球場

△ 見暗球場，即緊接聞士兵們呼喝口號，「立正」等整齊劃一而有氣勢之聲。

B 山徑小路

△ Dick 聞聲停步反應，即往下望。

C 球場

△ 見球場暗黑冷靜。

△ 稍頃，見紮腳丙呼天搶地從球場一邊奔到球場另一邊。

絮：（瘋狂絕望，兩手張揚着逃命）救命呀！救命呀！（轉身跌地，閃避着爬行，踢腳，似要踢開甚麼，喘氣）唔關我事呀！米嚟亞問我喋咋！你哋啲嘢我唔知喋！冤枉呀！我無講到呀！（一邊掙扎，一邊退至籃球架那邊暗黑處）

D 山徑小路

△ Dick 更大為疑惑，緊張望球場，一邊移動，欲下去看個究竟。
△ 排長（V.O.）呼喝口號的聲音，以及一齊開鎗的聲音。

E 球場

△ 即見絮腳丙倒下。

F 山徑小路

△ Dick 即反應狂奔下去看。

G 球場

△ Dick 趕至球場，仍未喘過氣。

△ 即見紮腳丙倒在籃球架下，身上幾個洞出血，兩眼直瞪，死狀甚慘。

△ Dick 愕然一會之後，即本能地俯身摸紮腳丙頸，掐鼻孔以測呼吸。

△ 此時見藍燈籠在 Dick 背後飄過。

△ Dick 轉身，似要去求援，走了幾碼之後，——忽聞背後齊整的步操聲，似一隊軍人急急跑步。

Dick：（即轉身向身後黑暗處喝問）邊個？

△ 步操聲即止，黑暗中不聞動靜。

△ Dick 四下裏看清楚，然後移前去。

△ 至籃球架下——不見了紮腳丙。

第二十五場

景：老道房間

時：同夜，稍後時間

人：老道、殘妓、兩雜差、兩軍警、店小二

△ 緊接「啪」的一聲，門被推開。

△ 老道與殘妓即十分錯愕地望向門——

△ 二人相纏，髒被半遮半掩，肉多而疲態窘態畢露，其形狀使人直感汗污。

△ 店小二站在差人當中目瞪口呆。

△ 雜差毫不客氣地順手拿起衣服，就向牀上二人投擲。

第二十六場

景：差館內／走廊盡頭

時：同夜，緊接上場時間

人：老道、米嚟亞、阿 Dick、阿芝、沙展和差人二人、柳姑、
　　龍天一、瘟咁發、兵卒、沙里啟、弦索佬等人

A　差館內

△ 老道特寫。

道：我都同佢話呢次我無法子幫佢咯！

△ Dick 在一碼之後，倚牆，冷冷地打量老道。

△ 窗外是戲班中人。

△ 阿芝對窗伏在米嚟亞肩上打瞌睡。

沙展：（緊接）幫佢咩呀！

道：　小事啫！落降頭啫！（向 Dick）俾咗個花旦仔同你個八字俾我，
　　　話要個花旦仔鍾意你呀！

△ Dick 反應，即望向窗外。

△ 阿芝對窗伏在米嚟亞肩上打瞌睡，狀甚懵懵然不知的可愛。

道：（O.S.，同時）不過你唔使驚，我問佢攞凍水，個衰妹俾咗碗熱
　　　水我喝！睇吓「淥」到我個嘴咁。

△ Dick 聞言轉頭。

△ 老道反唇讓人看，唇腫，狀可笑，似「接吻魚」。

B　差館另一角落

米：阿紮腳丙話老嘢利用老嘢喝！

△ 沙展與差人互看，微笑。

沙展： 你兩個有路㗎咩？

米： （谷氣，即更正）我哋阿芝個外公同佢個阿爺（指 Dick）舊底
賣錯藥俾啲軍佬，食鬼死晒啲軍佬喎！（頓住）

沙展： （等米說下去，等不着，即問）咁點呀？

米： 咁我點知點呀？

△ Dick 微動，心中覺蹺蹊，看芝。

△ 阿芝矇查查地揉了揉鼻，繼續打瞌睡。

道： （在角落裏發聲）好似話芝姑娘個外公咒你哋一家無後，咁你叔公
至出計要你娶阿芝，等佢外公唔敢咒，等你有後喎。

△ Dick 望着，望得定神。

沙展： （即喝）喂！咪亂噏！咒得死人嘅咩！我哋依家通緝紮腳丙！
（向 Dick）啱唔啱呀！

Dick： （吟哦，微動）唔！我唔信紮腳丙殺我叔公！

C 走廊盡頭

△ 龍天一在廊上矮牆上，扯鼻鼾睡着。

△ 瘟咁發與兵卒或蹲在地上或倚牆而睡。

△ 周新彩在長椅上。

△ 戲班閒角或跍地或倚牆。

△ Dick 自內出，正要離去。

沙： （即上前問）咁嗰台戲仲做唔做落去呀？

Dick： （說着走開）唔使！不過你哋唔使退訂！

△ 沙里啟反應，目送 Dick 離去，思量着散步到走廊盡頭。

△ 柳姑突然閃身出，攔在沙里啟前面。

△ 沙里啟先吃一驚，繼而站定看清楚。

柳： （冷靜地）我想買戲。

沙： （打量柳姑）

柳：（出示一大疊銀紙）不過要阿芝擔正嘛！

沙：（見銀紙眉飛色舞）得得得，五晚九場。

柳：（更正）一場夜戲，一場天光戲。

沙：（失望）兩場夠啦？

柳：（轉身之時，將一疊銀紙擲在地上）我哋要〈漢武帝夢會衛夫人〉，同〈武松殺嫂〉。

△ 柳姑之背影恐怖。

第二十七場

景：夜街

時：同夜，稍後時間

人：Dick、老道

△ Dick 沉思着在夜街上大踏步地走着。

△ 老道突然霍霍攔在跟前。

△ Dick 鎮定地立看，定睛望老道。

道： 少爺！俾埋下半期啲錢我啦！

Dick：（打量一下老道，才胸有成竹地問）有咩法子可以知道我屋企以前啲嘢呀？

第二十八場

景：小木屋／垃圾爐附近

時：同日，黃昏

人：問米婆甲乙、Dick、老道

A 小木屋門邊

△ 見門板。

問甲：（門內V.O.，聲音較為微弱，惺忪呻吟）乜咁夜呀！

△ 未幾，門開。
△ 問米婆甲佝僂着背，扶着門，打量門外二人。
△ 問米婆乙在問米婆甲身後不遠處，正在點香，側身看着。
△ 老道客氣地向問米婆甲點頭招呼，輕輕推引Dick進。
△ Dick 一邊進，一邊打量屋內環境。

B 垃圾爐附近

△ 污煙彌漫，鏡頭似隨煙移動。
△ 一會兒後。

問甲：（徬徨地吟唱，V.O.）啊——啊——唔見佢！——我搵唔到佢！
　　　——

問乙：（即緊接，V.O.）——長洲人士，祖代出咗省府落鄉，過廣西
　　　華南嗰邊做生意，前年撞車過身㗎，你搵真啲！

△ 垃圾爐，污煙，虛幻。

問甲：（V.O.，夢囈似的浮浮然呻吟着）搵唔到——唔見有——好難
　　　搵呀！

C 小木屋內

△ Dick 屏息靜氣地望看，未知是否該相信。
△ 問米婆乙偷看 Dick 一眼。

問甲：（頭罩花布，跪在神位前突然撒米）Shhhhhh——

△ Dick 突然醒起，微動。

問乙：（即敏感反應，輕扯 Dick 衣角）搵唔到搵唔到——

Dick：（即不顧一切地問）見唔見紮腳丙？

問甲：（晃動）搵唔到搵唔到！（夢囈似的喃喃）

Dick：（殷切地等着，留意看着問米婆甲，忍不住大聲叫）紮腳丙！

問乙：（突然抽身起）Shhhhhh——（高嘯）

問甲：（紮腳丙 V.O.）唔好搵我！我連屍骸都無！死得好冤枉！你同阿芝都唔掂呀！返去罷啦！群鬼索命呀！話我知道得太多呀！

Dick：（即搶着問）馬家係咪俾人落咒呀？

問甲：（紮腳丙 V.O.）（晃動吟哦）咒就咒得死嘅喇咩？啲兵鬼食錯藥搵人填命呀！（晃動吟哦一會，很可怖地）死咁多個搵返咁多個呀。

Dick：（怔住，喃喃，無助地）依家咪剩得我哋兩個咩？

問甲：（晃動撒米）Shhhhhh——

△ Dick 納悶，怔怔地看着，心中很有點徬徨。

問甲：（突然頓住不晃動）（叔公之聲音，V.O.，聲音深沉）馬門子孫，家陣得你一個，啲軍佬話血債血償，要將我哋趕盡殺絕，芝姑娘都唔掂呀！（語急）你聽叔公話，去大法寺搵高法師——（突然恐懼，閃縮）快啲呀，唔話得咁多俾你知喇！（更急語調）我同紮腳丙要返落去喇！

△ Dick 不服氣又無可如何地微動。

問甲：（稍頓之後，幾乎停止呼吸以後，更淒涼的一聲吟唱）返去啦！（隨而筋疲力竭地撒米）

第二十九場

景：旅館大堂／阿芝房間
時：翌日早晨
人：阿芝、米嚓亞、龍天一、Dick、店小二

A　阿芝房間

△ 阿芝與米嚓亞在吃豬腸粉，邊以腸粉作賭注。
△ 擲骰，米嚓亞輸，撥五截豬腸粉過芝。

龍：（逕自進，見阿芝與豬腸粉，撩一塊吃掉）唔！滑滑！
芝：（反應，以為龍天一讚自己）
龍：（故意氣芝）
芝：喂呀等等，咁點計呀！
米：（為難）
芝：（向米嚓亞）哎！睇你輸得咁慘，請你食嚇喇！
龍：（說着「撩」一塊豬腸粉去吃）乜呀紮腳丙真係唔見咗影呀？

芝：釘咗咯！尋晚報夢話我知呀！下一個輪到你呀！候「六」！

米：（即掃開阿芝，怪阿芝多言）釘咗！釘呀！

龍：哈！佢話同我練鏢㗎喎！

芝：練乜喎！有乜好練喎！我哋游乾水咯！（得意地吃豬腸粉，兩隻腳擱在另一張椅上）喂財神米嘜亞，整住幾皮賭本嚟先！

龍：（白阿芝一眼，不以為然地轉身）

芝：（順口雌黃）練吓都好嘅！咪啲「樑」又唔熟喇喎！响上面飛飛吓，貓屎又上身！

△ 龍天一聞言後頸一涼，頓住一下，即舉步。

△ 米嘜亞同時聞外面 Dick 話。

B 旅館大堂

△ 龍天一此時剛出，見 Dick。

店小二：（在櫃面上向阿芝房間喊）哦！阿芝姑娘，有人搵你。

C 阿芝房間

△ 阿芝聞言，即急急放腳落地穿拖鞋出。

△ 芝至門邊上，正好與 Dick 遇着。

△ 阿芝不料是 Dick，有點不自然的愕然。

Dick：（開朗地）早晨！

芝：　（期期艾艾，唯唯諾諾）噫！你——邊個呀？

△ 見龍天一倚在櫃面那邊微笑。

芝：　（即示威地用子喉聲）早晨！

Dick：（被惹得微笑）

芝：　（笑，立着，笑，立着）

米：　　（即受寵若驚）我知，我知！（即急忙又拉椅，又抹椅）食咗
　　　　嘢未呀？阿芝！請人入嚟食豬腸粉啦，阿芝。

Dick：啊！唔駛客氣！（向阿芝）我想請你出去——

芝：　　（未等 Dick 說完，即反應）吓？（天真地笑着一手撥開 Dick，
　　　　向櫃面那邊的龍天一示威，指手劃腳）望唔望到呀？望唔望到
　　　　呀？有人請我去街！

第三十場

景：快艇上

時：同日，接上場時間

人：阿芝、Dick、水手

A　艇上

△ 快艇劃過海面。

△ 阿芝坐在快艇椅子上，十分不自然，動作生硬、惹笑。

△ Dick 喜歡芝，把舵，卻同時想的很多。

芝：　　（戰戰兢兢地）唔跌得落水㗎可！

Dick：（笑，搖頭）

芝：　　（寒慄一下）我唔多識游水㗎！

Dick：（故意）我都唔多識游水！

△ 阿芝緊張，又力裝鎮定，扶這樣扶那樣，扶舵，卻將舵扭轉。

Dick：（把緊扶手，同時扶阿芝，關切地）暈浪呀！

芝：　　（望 Dick，感到有點迷惑，十三點地語帶相關）暈——暈咩浪
　　　　呀？咪浸死我就得喇！

Dick：（微笑，對阿芝更感興趣）落去坐！（說着伸手扶芝，轉頭示
　　　　意水手把舵）

△ 阿芝遂身不由己地由 Dick 引領下船艙。

△ 阿芝下梯之時狼狼仆兩跤，動作惹笑，樣子尷尬。

△ Dick 即關切扶芝，並沒有笑芝。

B 艇內

△ 阿芝見牀，不太自然，搖晃立着，思量進退。

Dick： （心無雜念，直接）休息吓啦！

芝： （即敏感反應）唏唔好呀！瞓瞓吓就——就——

Dick： （知芝意，很正直地迫問）就咩？

芝： （又十三點又羞澀地訥訥）就——身懷六甲咯！

Dick： （失笑）

芝： （被笑得有點不自然，即掩飾自己的尷尬）你又話有啲嘢要問我！

Dick： 唔！（坐到牀上）

芝： （未敢坐下）不——不如——上番去咯！（正要轉身）

Dick： （正經）你知唔知你爸爸點死㗎？

芝： （即頓住）

Dick： （仍伸在牀上望阿芝）唔？（固執地等答案）

芝： 我都未見過我老豆（即更正）噏——我家父！我家父死嗰陣我都未出世——逝世呀我家父！

Dick： 你哋幾代都係做戲㗎可？

芝： 我阿嗲我阿媽我外公咯！我阿媽我阿婆都係二幫喎，三代都二幫呀我哋（得戚）你叔公帶挈我做二幫我好感激流涕㗎！

Dick： 咁紮腳丙係你邊個呀？

芝： 佢呀！有時做吓夫人，有時做吓老爺，有時又做吓教館先生，尋晚你有無嚟睇佢放飛鏢呀？有次個衰鬼飲醉酒差啲釘死龍天一，嗰！嚇到我個心好似小鹿咁「噗噗」跳！

Dick： （微笑，繼續留神望着）

芝： （愈說愈興奮，不自覺地坐到牀上）佢哋話紮腳丙陰陽眼嘅
　　　啫！我哋見唔到個啲「嘩渣」嘢佢見到㗎！

Dick： （吟哦，垂眼思量）唔！

芝： 佢哋話尋晚紮腳丙見到個老舉跟你叔公入廁所呀！個老舉幾廿
　　　年前拉咗柴㗎喇喎！

Dick： （正經）你信唔信呀？

芝： （半信半疑地訥訥）

Dick： 知唔知我依家帶你去邊？

芝： 去離島吖嘛！你話嘅！

Dick： 知唔知去做咩？

芝： （十三點地）唔！你咪滾我就得喇！

Dick： （定睛看阿芝，神情莊重）

第三十一場

景：大法師寓所外，園中

時：同日，接上場時間

人：阿芝、Dick、大法師、小彌陀二人、信徒五六人

A 園中

△ 大法師在樹下從容打坐。

△ 小彌陀於旁釋經，語聲方頓，Dick 與阿芝步聲漸近。

△ 而信徒或前或側靜坐相聚，或閉目，或靜聽經文。

小： 「阿難又問佛言。若人命終送諸山野造立墳塔。是人精魂在中與不？
　　　佛言阿難是人精魂亦在亦不在。其不在者，或其前生在世之時，
　　　殺生禱祀不信真正。邪命白活誷偽欺人。墮在餓鬼畜生之中。備
　　　受眾苦，經歷地獄，故言不在塚塔中也。」

△ 芝與 Dick 漸近。

△ 大法師一直留意看二人面色神情等，愈看愈覺不妙，終於微動。

△ 小彌陀有悟性，見法師微動，稍望過去，同時抬眼望芝與 Dick。

△ 大法師與小彌陀耳語，二人同時望 Dick 與芝而神情有異。

△ Dick 見狀，臉色一沉，覺不妙，轉拉芝，不再前行。

△ 芝莫名其妙地立着。

△ 此時或有門徒焚香，或有二門徒散步移動。

△ 大師語畢，小彌陀即起。

△ Dick 好奇地等待，看着。

△ 大師繼續打坐。

△ 有門徒與大師細語，小彌陀向 Dick 示意，引芝與 Dick 行遠。

小：大師話若果兩位唔嫌迷信，逢今夜月缺，斷酒肉五辛，齋潔滿七。
　　淨自洗浴，着新淨衣，起慈悲心。

△ 阿芝聽到頭都側晒。

△ Dick 神情肅穆地留神聽着。

小：（繼續）先訣界，使諸惡不起——
芝：（衝口而出地問）佢噏乜嘢吓？

△ 小彌陀慈祥微笑。

Dick：（即使芝勿躁，即向小彌陀說）我想請大師——
小：　（合掌點頭）請跟我嚟，大師囑咐我送兩位灌頂經呪。

△ Dick 即情急抬眼，見大師已不在樹下，門徒三兩個仍向樹相聚而坐。

小：（V.O.）諸惡不能得便，諸邪不得妄行，我佛自然明白。

△ 阿芝皺眉。

B 特寫

△ 新毛筆，筆正，於黃紙上畫符呪。

第三十二場

景：長洲街道、士多店

時：同日，稍後時間

人：阿芝、Dick、村童甲乙丙丁、士多老板娘、士多小孩

△ Dick 思量着前行，在想大法師的話與連日來所發生的事。

△ 芝走在前面，東張西望。

△ 村童們在街上跳 over，很是興高彩烈。

△ 芝突然上，跳過。

村甲：（即起，不服氣）喂！騎過晒呀！

村乙：（煽風點火地取笑）無得高咯！

芝：　哎唷！咁惡死！我尋晚帶挈你搵十皮喎！

△ 村童們嘴郁郁，仍心有不甘。

芝：　唔啱又賭過呀！賭一條氣跳五個呀！

村乙：（即接）賭幾多賭幾多！

村丙：（推村甲）喂！同佢賭過啫！最多咪輸返嗰十皮出嚟！

村甲：（指乙）至弊「嘔」咗半「兜」俾佢條衰仔呢！

村乙：（拿五元出）賭咪賭！（向阿芝挑戰）

△ 村甲又即拿十元出。

芝：　（即拍 Dick）我搵佢做代表！

村乙：車！

△ Dick 很感興趣地看芝與村童討價還價，微笑。

△ 士多小孩此時抱着玩具吉他，匆匆經過，在 Dick 腳下絆倒。

△ Dick 本能地即動作，爽朗男性地扶正。

△ 阿芝童心未泯地跨前一步，撿過跌在地上的玩具吉他，亂彈一通，
　　唱粵曲。

△ Dick 笑，拿過阿芝的吉他，有一句沒一句地唱主題曲。

芝：（開心）喂！你識唔識——

△ Dick 搖頭。

△ 阿芝唱兩句讓 Dick 聽。

△ Dick 稍變音地唱主題曲去迎合阿芝。

村甲：喂！係咪賭㗎！

△ 阿芝扯一口氣，屏住氣賣個關子，作考慮狀，然後搖頭。

△ 村童們覺沒趣，怨聲起，紛紛去。

△ 小孩咿咿哦哦地要 Dick 還吉他，纏在 Dick 腳。

老板娘：（在士多店內說着出）喂！係咪買個琴仔呀！

△ 芝與 Dick 不料有此一問，愕然。

老板娘：係就盛惠廿皮！

芝：　（直接反應）貴唔貴啲呀？

Dick：（一聲不響，數錢）

芝：　（更大聲一點表示抗議）喂！貴唔貴啲呀？（拿過吉他，亂彈一通要彈番夠本）

△ 小孩哭喊着要追回來。

老板娘：（接住 Dick 之二十元）阿牛！「躝」返嚟！（跨前去喝令小孩）

△ 小孩仍纏着芝哭喊。

芝：　（望 Dick）咁點呀？

Dick：俾返佢啦！

△ 士多店老板娘聞言即將二十元放進袋內。
△ Dick 看見老板娘動作，卻並未追問，引阿芝離去。

芝：　（忍不住說）喂！龍天一有你咁好心就好喇！

Dick：龍天一就係嗰個文武生呀？

芝：　係咯係咯！好衰㗎！唔鍾意我㗎！叫我做竹篙精呀！

Dick：（反應，再看清楚阿芝）

芝：　佢同瘟咁發成日整蠱我㗎！

第三十三場

景：祠堂外／附近路上

時：同日，與上場差不多同時

人：龍天一、瘟咁發

△ 驟雨，天暗。

△ 龍天一與瘟咁發拿着釣竿魚簍等急急走避。

△ 避至祠堂，二人立在祠堂門口，等雨停。

△ 魚簍內魚跳動。

△ 瘟咁發提着魚簍，不耐煩地搖兩下簍。

龍：燒嚟食啦！

瘟：（定神想想）唔！咁生猛，都唔知係咪嗰隻貓屎呀！

龍：（即接）哦！咁仲要燒多兩燒！（說着，扯住瘟咁發手中魚簍，即
　　進）

第三十四場

景：祠堂內／樓下內進／樓下外進／樓上

時：同日，接上場時間

人：龍天一、瘟咁發、紮腳丙（參謀、排長、兵卒、工兵等之 V.O.）

A 外進

△ 龍天一提着魚簍進，即往四下裏看，很不自然地左望右望。

瘟：（同時）唔！想搵條爛木燒吓都幾難喇！

龍：你劏魚先！我去搵木，到時乾柴烈火，睇吓貓屎點好！（說着就放
　　下魚簍）

△ 瘟咁發自魚簍中拿魚出，兩眼瞟着龍天一，狠狠地撻幾撻。

B 內進

△ 龍天一進到裏面，發現有木梯閣樓，好奇，正要攀上——，卻發現
　　梯下有木板。

瘟：（在外面催促，V.O.）喂！老細！我條魚劏好喇喎！

△ 龍天一抬頭看看閣樓，遂拾去梯下木枝，轉出。

C 外進

△ 龍天一甫出，即見瘟咁發蹲在門口，以雨水洗魚，天暗。

瘟：（洗魚，以女聲唱〈風雨泣萍姬〉）風淒淒，雨迷迷，淒涼怕聽杜
　　鵑啼！──

龍：（將木枝擲在瘟咁發旁邊）嗱！（隨着兩轉身進）

瘟：（轉身以木枝架着魚，點火，不知不覺再重覆）風淒淒，雨迷迷，
　　淒涼怕聽杜鵑啼！

D 內進

△ 龍天一再進，望閣樓木梯拾級上，同時聞瘟咁發扮女聲繼續唱〈風
　　雨泣萍姬〉。

瘟：（V.O.）悲難計，愁難計，悲秋每欲離人世。（忽然住了聲）

△ 龍天一正好登樓。

E 閣仔

△ 龍天一上到閣仔，見乾淨煙牀一張。牀頭几上有酒水生果。
△ 神位在側，斜對樓梯，有鮮花插着，三個小酒杯。

龍：噫？（好奇，四處張望，然後坐到牀上，繼而拿蘋果吃，然後躺
　　下，吃幾口水果，揚聲）喂！阿瘟咁發，攞條魚上嚟嘆呀！有橙
　　有蘋果呀呢度。（然後舒舒服服地嘆口氣，自語喃喃）係掙個女
　　人啫！

△ 話完，即聞樓梯「狎狎」有聲。

△ 龍天一咬着蘋果轉頭看，一看，即咬住蘋果。

△ 紮腳丙捧一托盆上。

龍：噫？

△ 紮腳丙一語不發地前來，托盆上一碟魚，一瓶酒。

龍：（十分欣賞，準備享受，搖頭）哦！連酒都「攞」埋人哋嘅！

△ 紮腳丙一語不發，將碟子等放在牀頭几上，斟酒，動作很冷，臉很寡。

龍：（轉身往神枱拿酒與紅筷子，一邊高嚷）喂！阿瘟咁發上嚟呀喂！

△ 紮腳丙卻於此時伸在牀上點大煙。

龍：（轉身見，覺有趣）噫喂！俾我 Bum 兩口玩吓都好喎！

△ 紮腳丙似未有所聞，側身伸在牀上不停吸食。

△ 龍天一十分享受地嘆一口酒吃魚，也伸到牀上。

△ 紮腳丙連吸十多口，不理龍天一。

龍：（覺奇怪）喂！又話有規矩你食完十幾啖，就要俾我食十幾啖嘅？（話未完，即發覺有異）

△ （P.O.V.）見紮腳丙手指呈黑。

龍：（即問）喂！你尋晚殺咗人呀？

△ 紮腳丙不答，仍伸着。

△ 龍天一伸在紮腳丙旁邊，眉精眼企地看清楚紮腳丙，愈看愈覺不對路，愈不自然，腰梗頸梗。

△ （P.O.V.）紮腳丙下巴呈黑色。

△ 龍天一即翻身起，喝酒壯膽。

△ 紮腳丙反應，亦即翻身起。

△ 龍天一即以紅筷子夾住紮腳丙手指。

紮：（咭咭的笑，笑聲恐怖，排長 V.O.）無用嘅！紮腳丙瓜咗咯！

△ 龍天一聞言，即抓緊筷子，彈起。

紮：（同時彈起，咭咭笑，排長V.O.）叫我排長啦！

△ 龍天一即跳離牀。

△ 紮腳丙同時跟着跳離牀。

△ 龍天一即緊接着，緊抓筷子下閣樓。

△ 紮腳丙亦翻身下閣樓。

F 外進

△ 龍天一奔至外進，見瘟咁發倒在牆角，口吐白泡。

△ 龍天一一急，即翻身上前，以紅筷子夾住瘟咁發中指。

龍：（情急破喉大叫）「撐」呀！撞魁呀！（隨即翻身）

△ 瘟咁發扎醒，緊隨。

△ 大門蓬然拍上。

△ 龍天一與瘟咁發即反應，向上面窗跳去。

△ 紮腳丙緊隨。

G 祠堂外

△ 龍天一與瘟咁發霍然翻雙觔斗出。

△ 紮腳丙亦緊隨着翻身出，卻「擦」的一下被勾住。

△ 龍天一與瘟咁發落地急走，龍天一仍以紅筷子夾瘟咁發。

△ 紮腳丙在勾上「擦」的一下，撕扯下來，卻只郁一下，狀甚滑稽地
　掛住。

△ 龍天一與瘟咁發恐慌急走，龍天一失平衡，夾瘟咁發之紅筷子一
　鬆，瘟咁發即遲鈍了，不能跟上，暈倒地上。

△ 龍天一因有後顧，一時分心，翻觔斗向樹，未及閃避，撞倒樹下。
△ 聞腳步聲，鏡頭移前至龍天一處。

軍： （V.O.）借埋佢兩個用一用啦。

兵卒：（V.O.，拍腳見禮聲）（聲幼聲薄聲震震地說）仲未夠用呀軍長。

軍： 用埋嗰啲咩班主啦，話過排長知，綁咗嗰個咁嘅阿Dick返嚟，
　　　就要即刻處決。（說完轉身去）

△ 兵卒在第三十五、三十六場上龍天一身，聲幼聲薄聲震震。

第三十五場

景：沙里啟房間／兵卒們房間／後巷／小斜坡
時：同日，稍後時間
人：沙里啟、兵卒甲乙

A 沙里啟房間

沙：（扎醒，恐慌，口乾乾的樣子）啊！——（迷迷糊糊起）

B 兵卒房間

△ 兵卒甲乙正貪睡，忽然擦擦的一把刺刀、一柄古老大槍握在手上。
△ 二人扎醒同時扎起。

C 後巷／小斜坡

△ 見沙里啟與兵卒甲乙躡手躡腳出。
△ 見七手八腳的弄木桶，再打鐵在鐵枯上。
△ 見束褲腳在靴內。

△ 見龍天一臉下部——黐小東洋鬍子。

△ 見眾人練小跑，將槍放下提起的操練，參差不齊，或用刺刀。

△ 見步操，有沙里啟腳。

△ 木桶被推動，自小斜坡滾下。

第三十六場

景：旅館內阿芝房間／正門樓梯／後巷／前門／通道／下面樓梯

時：同日，接上場時間

人：阿芝、米嚓亞、阿 Dick、龍天一、瘟咁發、沙里啟、兵卒二人

A 通道

△ 見米嚓亞之褲腳，沙里啟等人之腳躡足至門邊。

B 阿芝房間

△ 芝微欠身，由得米嚓亞在屁股上落針。

米：哼！個和尚唔多斯文哩。

芝：吓？

米：新聞呀！見和尚見到個褲浪爛咗！

芝：（即辯）騎鄉下仔騎爛㗎！個和尚仔噏三噏四都唔知噏乜！

米：又話去見個大師？

芝：人哋唔肯見我哋呀！（喃喃）「懶」有款咁！

米：家陣聯條褲去邊呀？

芝：DI – SY – GO。

△ 叩門聲緊接，芝即耍手催促米嚓亞。

△ 米嚓亞一急，一針插在芝屁股上。

△ 阿芝痛極表情。

△ 米不察，逕自轉身往開門。

△ 緊接門開，Dick 進。

△ 阿芝尷尬，苦着臉與 Dick 招呼，動作身形很不自然，說不出聲來。

△ Dick 見阿芝表情，有點莫名其妙。

△ 米嚟亞正欲關上門，突然龍天一人隨聲出現。

龍：（「啪」的將門推開）窩藏要犯，滿門抄斬。

△ 沙里啟等人跟在後面「扮嘢」。

米：吓？

△ 阿芝仍是硬手硬腳表現，手在後猛抽褲筒。

△ Dick 覺好笑。

龍： （迫前喝問 Dick）你係咪叫阿 Dick？
Dick： （笑，點頭）
沙： 係咪 Dick 起心肝個 Dick？（兩腳同時蹺動）
Dick： （笑，轉身向阿芝）
瘟： 我哋隊長──
兵甲： （卡通地挪前一步）我係──
沙： 跟我哋隊長返去！（唱完蹺高腳一揮手，轉身）

△ 眾即擁上綁架 Dick。

△ Dick 正面向芝，不料有此一着，大為愕然。

△ Dick 被倒後拖離，本能地抗拒。

△ 芝急急硬手硬腳上前扯 Dick。

米：（即手忙腳亂打眾人）喂！咪玩呀！（手點眾人，即頻打噴嚏）
芝：（情急）Ho！你班友攪乜鬼呀！

△ 眾人已勢兇夾狼地擁 Dick 離去，大動作惹笑。

芝：（歇斯底里的望，聲也轉了）沙里啟！

C 下面樓梯

△ 店小二聞聲即急急上。

D 特寫

△ 米嚟亞用手幫阿芝抽開褲頭的針。

E 後巷

△ 眾七手八腳地將 Dick 塞到大木桶內。

F 前門

△ 阿芝趕到前門來，不見眾人，抽住褲頭，街上平靜。

△ 龍天一因鬼上身，聲薄聲震震。

△ 瘟咁發因鬼上身，黐胹筋聲。

第三十七場 [5]

景：路上／古廟

時：同日，緊接上場時間

人：龍天一、沙里啟、瘟咁發、兵卒四人、阿 Dick、村童甲乙丙、
　　莊家、阿芝、紮腳丙

A 路上

△ 眾人唏嗬唏嗬前呼後擁的挑着大木桶急急前行。

△ 沙里啟與兵卒乙挑着木桶，Dick 在桶內覺歪歪倒倒的顛動，又突然
　　大力被放下。

沙：　　隊長呀！條契弟好死重呀！

兵甲：（不由分說，摑沙里啟一巴）「躝」開！

△ 沙里啟敢怒而不敢言，放下木桶。

瘟：「躝」開！（挑起木桶）

△ 龍天一同時亦死死氣地抬桶，Dick 在桶內感到桶行奇速，聞唏嗬唏嗬之聲。

△ 村童自另一方向轉出，與龍天一等人並排齊進，更大聲的唏嗬唏。

△ 眾人戇居居的唏嗬唏嗬抬着桶，側頭向村童行注目禮，未停步，打量村童抬着的小木桶。

△ 村童並未停步，唏嗬唏，打量眾人抬着的大木桶。

兵甲：（問龍天一，繼續移動）叫班「嘅仔」咪行埋嚟！

龍：（聲薄聲震）細路！你桶係咪豆腐花！

兵甲：（無力地舉一舉利刀，繼續走動）老子唔批准。

瘟：（黐脷筋）使咁咩！隊長！幾廿年未食過豆腐花呀！

△ 眾人紛紛一邊走動一邊行軍禮。

△ 村童們奇怪地看着。

兵甲：（轉念間手一揮）桶豆腐花充公！

△ 村童們本能地抬着豆腐花走快幾步。

沙：（蹺腳走動，緊接兵甲之言）勞軍呀！

村乙：（繼續抬桶）你老母！做戲咩依家！

村丙：（繼續走動）想食就磅水。

莊：　　咪攪攪震！

兵乙：（自作聰明地）大桶換細桶！

△ 兵甲即不由分說，掌之，隨即繼續踏步向前。

龍：（即接，聲薄薄聲震震）賭呀！

△ 眾即反應，把桶擱下，兩桶幾乎平排，在古廟外的樹下。

△ 眾「呀」一聲進古廟。

△ Dick 即屏息靜氣地留意桶外動靜，聞步聲前來。

排：　　（ V.O.）你班友攪乜鬼呀？軍長話即刻處決呀！

兵甲：　（ V.O.）使咁急咩排長，食完碗豆腐花至郁手都得啩！

B 古廟

△ 特寫村童們自廟一角拿出紙牌。

△ Dick 在木桶內側身望，不聞動靜，遂依人聲方向揭少許桶蓋查看。

△ 見眾人陸續進廟，龍天一進廟前回首。

△ 兩村童抬木桶進廟。

莊：　　（ V.O.）賭咩？

龍：　　（ V.O.）十點半！

村甲：　（ V.O.）咩呀？

村丙：　（ V.O.）十點半咪即係廿一點！得㗎喇掂㗎喇！

兵甲：　（ V.O.，喝令）洗牌！

△ 眾洗牌，磨拳擦掌之聲緊接。

△ Dick 自另一方向偷偷揭木桶，赫然見紮腳丙坐在桶邊。

△ Dick 大吃一驚，即蓋上木桶蓋。

△ 未幾即有人在上面揭木桶蓋，Dick 死命地扯住木桶蓋。

癮：　　（ V.O.，藕𦟌筋）爆呀！

莊：　　（ V.O.）乜爆呀！未有耐呀！廿一點！

龍：　　（ V.O.）十點半呀！

村乙：　（ V.O.）你老母！

沙：　　（ V.O.）細佬！咪牙斬斬！

村甲：　（ V.O.）一刀「拮」死你哋！

△ 同時，外面的人更大力的扯木桶。

△ Dick 幾乎被扯起，一扯即見外面是阿芝，卻已蹲下，蓋桶。

芝：（緊接着敲木桶）喂！

△ Dick 即揭木板站起。

△ 紮腳丙亦緊接着站起，阿芝即望紮腳丙。

Dick：（欲跨出木桶，同時小聲）佢唔係紮腳丙嚟㗎！咪當佢係紮腳
　　　丙呀！

△ 阿芝被嚇得嘴也絆住了，即打量紮腳丙。

瘟：　（V.O.即接）起身！

村丙：（V.O.）喂！

芝：　（即有點急，望向廟）佢哋鬼上身呀？吓？（俯身向前）

△ 紮腳丙亦俯身向前。

芝：（即一手打過去）人做乜你做乜！你黐線。

△ 紮腳丙陰陰笑。

Dick：　無用！

紮：　　無用！

龍：　（V.O.緊接）喂咪坐住桶豆腐花。

沙：　（V.O.）輸咗想撤賴呀？

△ 同時，阿芝急急拍幾下桶，紮腳丙亦拍桶。

△ 阿芝挨着桶，紮腳丙亦挨着桶。

△ 阿芝蹲下，乘勢貼桶小聲說話，紮腳丙亦蹲下。

△ 阿芝跳，紮腳丙也跳。

△ 同時。

村乙：（V.O.）講清楚究竟賭乜先！

龍：（V.O.）死喫，依家至嚟問！

△ 同時，阿芝跳兩跳跳離木桶，紮腳丙也跳兩跳跳離木桶。

△ Dick 此時急急自桶內出，蹲在桶後。

△ 阿芝突然跳進桶內，紮腳丙不假思索地跌進桶內。

△ 阿芝欲跳出，跌回去；紮腳丙已跳出桶外。

△ Dick 以為阿芝已跳出桶外，即起，欲蓋桶，卻發現阿芝在桶內，慌忙蹲下。

△ 同時。

村乙：（V.O.）唔鬼賭咯！

△ 眾人起哄。

龍：（V.O.）咁個桶點呀？

瘟：（V.O.，喝住）起身！

△ 同時，阿芝在桶內跳一跳引紮腳丙，紮腳丙不假思索地跳進桶內。

△ 阿芝未等紮腳丙之腳掂桶，即躍出。

△ Dick 即反應，急將桶蓋蓋上。

△ 紮腳丙欲自桶內躍出，Dick 與阿芝合力將桶蓋蓋上。

C 廟內

△ 廟內眾人七手八腳的喧嘩，翻倒了小木桶，倒出了一桶炭。

兵甲：（V.O.）死仔！又話係豆腐花！（欲擒村童甲）
村丙：（V.O.，架住）你邊隻耳聽到先？
沙：　充公！

D 廟外

△ Dick 與阿芝急急竄逃。

△ 眾出，怒火遮眼，遂向木桶走去，或扯開村童，或七手八腳的將炭扔塞到桶下。

△ 村童力爭，眾七手八腳地生火。

龍： 家陣啲人叫呢啲做 BAR BAR Q。

兵甲：（十分陰氣地點火）即刻處決，即刻處決。

△ 阿芝與 Dick 在較遠處奔逃，回頭見奇異火光。

△ 鬼哭鬼嚎之聲驟起。

△ 阿芝驚怕，Dick 即拉阿芝走。

第三十八場

景：古廟內／外
時：同日黃昏
人：軍長、排長、另軍人數十、貓

A 廟外

△ 貓恐懼萬分的竄過，一藍燈籠緊接着自廟內飄出。

△ 貓似有所見，頓住，兩眼發光。

B 廟內

△ 廟中光線陰森可怖。

△ 軍人們形象難看，貼牆立着，塞滿了古廟。

△ 隊長被倒吊在正中樑上，面目不清楚。

△ 軍長神情肅穆地立在前面。

軍：（殺氣騰騰的十分凌厲）咁就叫做報仇呀？吓？攪到我哋連排長都
　　無埋，打草驚蛇，兩條友班馬，攪到成件事棘晒手，老子要借第二
　　個人條屍至埋得佢哋身！（突然大聲喝問）問吓班手足記唔記得佢
　　哋點死？（說罷即向士兵打眼色）

△ 士兵即反應，見禮聽候命令。

軍：（擺款）質佢食泥。（說罷轉身）

△ 隊長即被吊下，被拍打，跪在地上食泥，恐慌反應。

第三十九場

景：沙灘

時：同日，稍後時間

人：沙里啟、兵卒甲乙、洋婦、洋漢、洋少女（十歲左右）、
　　龍天一、瘟咁發

△ 兵卒甲醒轉，見自己躺在沙上，頭擱在洋婦肚皮上，驚起。
△ 洋婦亦同時發現，即拋開雜誌起。
△ 兵卒甲甫起，沙里啟即摑過去。

沙：蛇王呀哪！

△ 兵卒甲莫名其妙，洋少女尖叫之聲緊接。
△ 沙灘中人反應，同時見龍天一與瘟咁發自遠景起。
△ 洋少女自更衣室奔出；兵卒乙莫名其妙地傻傻戇戇出，洋漢即攔在
　　跟前。
△ 兵卒乙甫頓住，洋漢即揮拳過去。

第四十場

景：後台／前台／音樂師座上／觀眾座上
時：同日，稍後時間，日
人：阿芝、柳姑、米嚓亞、龍天一、瘟咁發、沙里啟、周新彩、
　　梅香甲、Dick、兵卒四人、一筒二筒三筒、一索二索三索

A　後台

△ 龍天一、瘟咁發、沙里啟、兵卒四人全身濕晒，滴着水出現。
△ 周新彩正好路過，首先看到，即反應。

周：哦！你哋係得嘅，家陣至返！
沙：（幾乎不假思索地揚聲叫）開始綵排！

△ 眾反應，愕然。

B　阿芝廂

△ 阿芝在她的廂內聞言即出。

C　後台

周：　你班友滾鹹水妹滾到跌咗落水呀？
沙：　（挪開周新彩，負氣）瞓瞓吓俾人抬咗去荒山野嶺呀！
兵乙：（摸下巴）俾隻衰鬼打到我好似多咗隻牙咁！
龍：　（往拜華光祖師）神情嚴肅。
瘟：　（亦急急往拜）哎！認真唔講得笑，做埋呢兩場好走人喇！
芝：　（看在眼內，十分關切地前去，啪的一下將符貼到龍天一背後，
　　　純真地同時叫聲）一哥！
周：　（順手緊接着將符拿開）咪亂咁貼呀！你估膏藥咩！

芝：我見佢頭先鬼上身咋！（即轉向瘟咁發）喂！阿瘟咁發！一陣咪亂
　　放鏢呀！

瘟：死妹釘！關你咩事！

D　阿芝廂

△ 阿芝轉進廂內，倒茶。

△ 阿芝拿開水壺蓋，將塞放下，倒茶，見塞神奇地猛轉。

△ 阿芝即有奇怪反應。

△ 外面鑼鼓響，兵卒們急急出台之步聲。

沙：　（O.S.叫）阿一哥出場。

兵卒：（O.S.在台前喊）包無失手，失手瞓低。

△ 阿芝急急捧茶出，正好在廂前與龍天一遇上，龍已上妝。

芝：（遞茶）一哥！

E　後台

△ 龍天一接茶喝，芝欲貼符在龍天一後頸。

瘟：（即搶來貼在自己額上）俾我！咪嘥咗佢！

△ 龍天一緊接着放下茶杯出，阿芝即關切地跟出去看。

F　前台

△ 兵卒四人滾地分開，龍天一立在正中擺個姿勢。

△ 台前有人打掃座位。

G　音樂師座上

△ 一筒留意龍天一動靜，依動靜而敲木魚。

H 前台

△ 瘟咁發自阿芝身後滾出，龍天一在瘟咁發停步的一剎那翻身上樑。

△ 瘟咁發隨即放飛鏢，龍天一避鏢，越樑翻身，動作連動作，觔斗連觔斗。

△ 眾人喝采，嗬然之聲隨着應和。

△ 雜工將椅子自一邊拿過另一邊，四腳朝天，同時眼定定看。

△ 瘟咁發向上放鏢，阿芝移前來看。

I 樑上

△ 龍天一正要翻身越樑，見軍長立在對面樑上。

△ 龍天一奇怪，窒住。

J 音樂師座上

△ 一筒見龍天一窒住，一時跟不上而敲多了兩下，又愕然慢住。

K 台下／樑上

△ 眾人不耐煩地抬頭等待，只見一條樑上有龍天一，木魚聲敲着等待。

L 樑上

△ 龍天一覺奇怪，再看清楚對面樑上。

△ 軍長仍立在對面樑上，木魚聲敲着等待。

M 前台

△ 瘟咁發拿着飛鏢，急急待發，望向樑去，只見一條樑上有龍天一，木魚聲敲着等待。

△ 下面眾人哄然催促。

N 音樂師座上

△ 一筒急急敲木魚。

O 樑上

△ 見空樑，龍天一以為眼花，一定神之後飛身。

P 前台

△ 瘟咁發向樑上望，沒法跟上。

Q 樑上半空

△ 軍長發狠地扯着龍天一倒後翻，龍天一在半空中翻個不停。（自台下所見）

R 下面台上

△ 眾人哄然，紛紛注目。

△ 阿芝尤其緊張，走到龍天一翻觔斗的下面看，敲木魚聲止住。

芝：佢做咩呀？（揚聲）一哥！（情急）

S 樑上半空

△ 軍長突然將龍天一摔下，本意要將龍天一摔在阿芝上面，欲壓死阿芝。

T 下面台上

△ 瘟咁發反應敏捷，大力一把推開阿芝。

△ 龍天一跌下，眾人紛紛走前看。

△ 阿芝花容失色地爬起；眾人圍攏着龍天一，七嘴八舌。

沙：（V.O.）快啲攞跌打酒嚟。

△ 瘟咁發急急推開眾人前去看。

△ 阿芝緩緩站起，抬頭——見柳姑立在台邊暗角。

△ 阿芝以為眼花欲再看清楚，卻被米嚟亞扶起。

米：嚟……飲啖熱茶！

△ 阿芝轉身，龍天一正好於此時自人群中起，立在那兒，冷然望阿芝
　　而神情有異。

第四十一場

時間：同日，同時
地點：大宅書房
人物：Dick、龍天一

△ Dick 拿着符與《密教部》上畫的符陣對比。

△ Dick 翻看舊文件、舊照片等物。

△ 自舊照片中翻出——似叔公之老人與軍長與柳姑的合照、柳姑玉
　　照、軍閥與軍長等人照片。

△ Dick 認出阿芝。

△ Dick 細看照片之反應。

△ Dick 縛紅繩在胸前，繞胸縛着。

△ 插入鏡頭：龍天一伸在牀上，未落妝，狀有寒氣。

第四十二場

景：前台／後台／觀眾座上／樂師座上

時：日，接上場時間

人：阿芝、米嘜亞、龍天一、瘟咁發、沙里啟、周新彩、梅香、
　　Dick、書僮四人、一筒二筒三筒、一索二索三索

A 後台

△ 周新彩急急化粧。

米：（經過時看見，急語）我哋阿芝做衛夫人呀！唔係你做呀！

周：（一於好少理，繼續急急化妝）我咒佢拆喉，我後備！

△ 米嘜亞即急急去。

△ 龍天一於此時刷的一下拉開他那一廂的簾子，狀甚陰森，手握軍用
　刺刀，披武生甲，直向前台走去。

米：齊晒總掣！（即往阿芝廂促阿芝）阿芝快啲！

沙：（情急）喂喂，邊個俾佢披甲上台㗎？

△ 眾忙來忙去，沒有人應；瘟咁發在板櫈上瞌睡。

△ 前台鑼鼓響。

B 前台

△ 龍天一在靈台前立着，只見其背影。

龍：（唱〈漢武帝夢會衛夫人〉漢帝小曲〈靈台怨〉）花月魄難歸，芳
　魂永逝，雨打簾櫳聲細細，椒房處處杜鵑啼，似夕陽被魂霧遮蔽，
　泣落花，難受雨露再提攜。[6]

C 後台

△ 米嚓亞七手八腳幫阿芝整妝出。

△ 周新彩很看不過眼地立着，隨時有準備出場姿勢。

龍：（V.O.，繼續反綫中板）空有百萬兵，枉握生死權——

△ 周新彩突然將阿芝推出。

D 前台

△ 阿芝被推出，很有點失措，台下哄然。

△ 龍天一即轉身望阿芝，面與身段均露殺氣。

芝：（震顫顫唱小曲〈蓬萊詠〉）冷——冷處悽悽，相思無際。

△ 龍天一忽然滅燈，阿芝愕然。

周：（此時碎步自後台轉出，緊接小曲〈蓬萊詠〉）念皇倚望蓬萊月，
　　今夕天宮送子歸，歸時休記前盟誓，生不消提，死不消提。（唱
　　完正好攔在阿芝前面）

△ 龍天一未等周新彩唱完，已揮利刀向芝。

芝：（為搶風頭，正好耍水袖轉身，恰巧避過利刀）撞鬼咩阿陛下。
龍：（揮刀向阿芝）你個無恥賤人！（再刺向阿芝）
芝：（以為玩）嗬嗬！（靈敏地閃至周新彩後面）

△ 刺刀正好刺着周新彩。

E 音樂師座上

△ 樂師們即愕然亂板。

F 觀眾座上

△ Dick 正好點着煙進（似煙仔廣告），見台上追逐，愕然。
△ 觀眾哄然反應。

G 前台

△ 龍天一仍繼續追斬阿芝，周新彩痛極掩肩。

H 後台

△ 後台眾人大亂。
△ 沙里啟急轉身張羅眾兵卒書僮出。

I 前台

△ Dick 急急前去舞台那邊，推開觀眾，觀眾中有人向相反方向離去，
情況混亂。
△ 阿芝閃避，龍天一阻芝回後台，斬芝。
△ 兵卒二人擋架，見勢頭不妙，滾開。

J 後台

△ 書僮二人急急扶周新彩進。
△ 米嚟亞慌忙推醒瘟咁發，將瘟咁發一下推下板橙。

K 前台

△ 前台幾個男人欲將龍天一接住。
△ 龍天一孔武有力，將眾人彈開。

L 後台

△ 米嚜亞七手八腳幫瘟咁發更衣。

米：（氣急口吃）關——關公出場至得！

△ 梅香即幫手；瘟咁發被弄得團團轉，見周新彩被抬進，明白幾分。
△ 米嚜亞幫瘟咁發着好衫，沙里啟即扯瘟咁發出。
△ 瘟咁發轉身拿青龍刀。

M 前台

△ 瘟咁發跌撞至前台，龍天一與阿芝正好各據舞台一方。
△ 沙里啟在後台助威，大喝一聲。
△ 龍天一聞聲望向瘟咁發，瘟咁發見狀更明白。

瘟：（情急，稍怯，唱中板）青龍刀，寒傁月。
芝：（即奔至瘟咁發身後）
龍：（揮刀奔前來）斗膽冒充關雲長！
瘟：（即唱煞板）英雄，忠義（閃避，以刀架住）
龍：關雲長因何無鬚，去叫你老豆出嚟！（揮刀，削去瘟咁發衫尾）
瘟：（一直滾回後台去）

N 後台

△ 米嚜亞即拿着鬚迎上，將鬚一掛，即急急推瘟咁發回身出台。
△ 瘟咁發鬚在臉上，腳亂。
△ 龍天一再斬瘟咁發。

瘟：（失色）罷了青龍刀（閃避）你枉作關某伴當！（滾回後台）
龍：（轉身向阿芝）

O 前台

△ Dick 此時至台前，急摸符出，燒符。

P 前台

△ 阿芝已被斬至裙甩褲甩，無法回後台或落台。
△ 龍天一再落險刀，阿芝一閃。

Q 後台

△ 米嚓亞與沙里啟等人七手八腳幫瘟咁發弄好裝扮，瘟幾乎暈倒似的任由擺佈。
△ 芝尖叫之聲傳進。

瘟：（喃喃）無喇無喇！
米：（即反應，扯瘟咁發出）

R 前台

△ 阿芝仆在台上，龍撲前揮刀。
△ Dick 跳上燒符，龍天一窒住。

瘟：（跳出，甫站穩即顫聲唱快中板）冷冷寒雲，秋月亮……

△ 龍天一有點搖晃地頓住，沙里啟即急急以虎頭蓋向龍天一頭上。
△ 龍天一作猴子跳，跳動不已，叫聲悽厲。
△ 眾人合力將龍天一按住——「嗶」一聲上。
△ Dick 跳上台拉開芝。
△ 米嚓亞急出，關切。

瘟：（蹲在地上，夢囈似的）以後咪搵我做關公！

△ 龍天一套着虎頭，力竭地抽動。

第四十三場

景：旅館——龍天一房間
時：同夜，接上場時間
人：龍天一、瘟咁發、沙里啟、Dick、兵卒四人

△ 眾將龍天一放置在牀上，相繼出。
△ Dick 留步，看着牀上未落妝的龍天一，然後一聲不響的移動。
△ 米嚓亞慌忙在牀頭上、牆上、門上貼符。
△ 龍天一面色轉變，卻未有動靜，仍躺着。

第四十四場

景：旅館後門青雲巷
時：同夜，同時
人：木桶、藍燈籠、店小二、紮腳丙

△ 旅館後門青雲巷停着燒焦了的大木桶。
△ 一藍燈籠飄遠。
△ 店小二揭桶，紮腳丙好似 Jack in the Box 一般跳出。

第四十五場

景：大排檔
時：同夜，差不多時間
人：阿芝、Dick、米嚓亞、瘟咁發、伙記

芝：嘩！又差啲「壓」死我，又差啲斬死我，（唱）牡丹花下死，做
　　鬼也風流！

Dick： （突然將準備好的話說出來）後日叔公大殮，一搞掂晒我就同
　　　　你走！

米：　　（聽得眼也大了，頓住不吃）吓？

芝：　　（幾乎不假思索地）唔制，做多兩日正印先。（以髮簪抓頭皮）

Dick： （望阿芝，覺阿芝可愛，又好氣又好笑）

米：　　吓，想娶我哋阿芝做老婆呀？咁我要碗碗仔翅喇！伙記！

Dick： 早走早着！你唔記得我同你講過嘅咩呀？

芝：　　唔！都唔知係咪嚇我嘅！

Dick： 我嚇你做咩呀？

米：　　係咪話紮腳丙講嗰啲嘢呀？咁關呀一哥咩事呀？

Dick： 我諗依家嗰個唔係龍天一嚟㗎喇！

△ 店小二此時跌跌踭着進。

△ Dick 見店小二神色，即預感不祥。

店：　　（上氣不接下氣地）佢哋送番紮腳丙條屍返嚟！

Dick： （冷靜地問）邊個佢哋？

店：　　唔知呀！搵個木桶擺响巷仔度！

△ 阿芝尖叫了起來。

第四十六場

景：旅館大堂／通道／龍天一房間／青雲巷木桶

時：同夜，接上場時間

人：龍天一（未落妝）、差人們、店小二、紮腳丙、沙里啟、梅香

A　大堂通道

△ 軍警二人與雜差二人自大堂操進，穿過通道，去龍天一房間叩門。

△ 沒有應聲，赫然見門上符咒。

△ 雜差甲踢門，門一踢，即漸開；後面沙里啟、梅香等人緊張看着。

B 青雲巷

△ 鏡頭推近，見木桶，見紮腳丙，死狀恐怖。

C 龍天一房間

△ 門開，裏面一切井然，甚麼動靜也沒有，不見龍天一。

△ 差人們慢慢進，心中好奇，一邊進一邊觀察。

△ 店小二踏足門邊不敢進，忽見龍天一倚門隙喘氣，似呼吸困難。

△ 霎眼即離門隙，狀甚恐怖。

△ 差人未及轉背即聞聲——

龍：（O.S.）搵邊個呀？（然後立在門邊上抖氣）

D 通道

△ 眾人圍攏着看，見軍警帶龍天一離去。

△ 龍天一未落妝，臉朝下，經過人前以眼尾掃射各人。

雜警甲：（喝）冚唪呤跟我返去問話！

第四十七場

景：旅館大堂／龍天一房間內／外

時：同夜，稍後時間

人：龍天一、阿芝、米嚓亞、柳姑

A 房間外

△ 阿芝好奇倚門偷聽，拍門，門上仍有符咒，未聞應聲。

△ 阿芝試圖開門，而門虛掩。

△ 阿芝輕推門進。

B 房間內

△ 房內不見有人，沒有燈。

△ 芝慢慢進，謹慎觀察，忽有所覺，轉頭，卻不見門邊上有人。

芝：（喂！仲做唔做天光戲呀？（說罷伸手開燈）

△ 阿芝正伸手開燈，龍天一忽然捉住阿芝手，將芝手按在燈掣上。

△ 燈着。

芝：（吃驚，見是龍天一而笑之）唏，嚇得我呀！

龍：（按住阿芝手，定睛看阿芝，不語）

芝：（欲將手縮回）咪索我油呀！

龍：（仍按芝手不語）

芝：（好玩地急欲收手，燈卻突然漏電。一急，手忙腳亂的，不自覺地
　　抓兩抓恤衫，胸裝靈符）喂——

龍：（反應，即鬆手）

芝：（掙扎開來，驚惶急叫）乜盞燈漏電嘅！

龍：（打量阿芝，知阿芝身上有靈符，思量對策，試探着問）阿Dick呢？

芝：返咗去覺覺豬咯。

龍：（慢慢移近）

芝：（有點意亂情迷地望龍天一立着）阿Dick話你唔係龍天一嗰！

龍：（陰森地笑着不答）

芝：（有點受寵若驚地弄着頭髮輕哼小調）

龍：（突然問）乜咁大膽自己一個人嚟呀？

芝：（抽一口氣，十三點地做個表情）

龍：（在阿芝背後，很有魅力似的說）除衫俾我睇吓。

芝：（不料有此一着，又怒又喜）吓？

龍：（已慢慢伸手幫阿芝解衣，催眠地定睛看着阿芝）

芝：（被弄得有點神不守舍的樣子）喂喂！

龍：（乘機扯開阿芝恤衫胸袋）你身度有咩呀？

芝：（十三點地拍心口）符！

龍：除衫！

芝：（微動情）吓？（傻兮兮的無措）

龍：（忽然自桌上拿過骰子）賭除衫！

芝：（即動）好呀！睇邊個剝光豬先！

龍：（望芝擲骰）

芝：（擦掌，呵氣在手掌上）我讓你，賭你逐粒鈕除。

△ 龍天一擲三點六，阿芝擲三點一，龍天一盯視阿芝。

△ 阿芝無可奈何，卻毫不懼怕地除。

△ 龍天一再擲骰，是三點六。

△ 阿芝拿過骰擲，是三點三。

△ 阿芝再除衫，裏面還有衫，龍天一皺眉。

芝：哈哈，你唔夠我衫多㗎喇！

△ 龍天一谷氣，擲骰，是三點六。

芝：（皺眉）你出貓！

△ 米嚟亞此時大力踢門進，阿芝與龍天一愕然。

米：（才踢開門，即進，見阿芝剝衫）撞鬼你呀！對住個男人剝衫！

芝：賭注之嘛！

米：你墮落！（喝聲拉扯芝出，抓桌上的衣服打芝）

△ 阿芝仍貪玩說着，抱頭出。

△ 龍天一十分大力踢上門，似要爆炸地望門。

△ 突傳悲聲，似自角落出。

柳：（O.S.）你究竟想殺佢定想索油啫？

龍：（霍然轉身）我叫你做啲嘢你無單做得好！

柳：（譏諷地輕笑）頭先軍長你自己出馬都唔掂呀！

△ 龍天一即怒極發作，翻轉身打柳姑。

△ 柳姑飛撲着閃避。

△ 柳姑被折騰幾吓，已形容難看。

龍：（心狠手辣地將柳姑按在牆上）你做啲嘢證明俾老子睇！

△ 說罷，將柳姑飛出窗外。

第四十八場

景：阿芝房間內／外

時：同夜，五更時分

人：阿芝、米嚟亞、貓屎、柳姑、店小二

A 房間內

△ 阿芝與米嚟亞睡在牀上，已睡着。阿芝連睡相都頑皮。

△ 柳姑立在牀邊看着，思量對策。

△ 阿芝於轉身之時醒轉，一看，嚇得立即閉目，大氣也不敢抖一下，輕輕腳撩米嚟亞。

△ 米嚟亞微動，挪動腳，卻沒有醒。

△ 阿芝大氣不敢抖，閉着雙目。

△ 突然騎樓與門劈劈啪啪風吹門窗動的，陰風陣陣。

△ 芝被嚇得更緊緊閉目——卻忽然覺有人猛力將她搖撼。

芝：（喃喃，緊閉目）咪嚟亞！咪嚟亞！聖母咪嚟亞！

△ 阿芝突然大力被扭，即驚叫着，自然反應起，一瞪眼，見貓屎立在牀口。

芝：（驚叫着問）邊個呀！

貓：我呀！貓屎呀！

△ 阿芝即往四下裏張望尋柳姑。

△ 但覺陰森角落有寒風，卻不見柳姑。

芝：個女人呢？（以手勢描劃柳姑）

貓：行返落去咯！

芝：（半信半疑地望貓屎）佢係忠定係奸㗎？

貓：對我就好忠嘅。

芝：你嚟做咩？

貓：叫你起身屙尿咯！

△ 此時米嚟亞在旁轉身。

貓：我想食佛跳牆！（扯口大氣坐下）

△ 阿芝懶理，轉身移動。

貓：同我整煲嚟食吓得唔得？

芝：無你咁好氣！

貓：你好！（發狠，轉動身子）

△ 阿芝突然跳到半空中，兩腳縮起，尖叫。

芝：（貓屎V.O.）我要食佛跳牆呀！

△ 米嚟亞被阿芝聲驚醒，見阿芝吊在半空中。

柳：（即出現，發惡）貓屎落嚟！咪上佢身！我要殺佢㗎！

△ 米嚟亞即左顧右盼，定神聽清楚看清楚。

△ 阿芝已躍下，跳到柳姑旁邊，即捉住柳姑，作勢要吻柳姑。

△ 柳姑一掌推開阿芝。

△ 阿芝（貓屎V.O.）咭咭大笑，閃開。

柳：（氣怒）貓屎你返落去！

△ 阿芝扭身扭勢表示不願意。
△ 米嚟亞害怕，跌撞出。
△ 柳姑捉阿芝，阿芝（貓屎V.O.）咭咭大笑，閃避。

B 房間外

△ 米嚟亞跌撞出，嚇得喘氣。

米：喂，喂！

△ 店小二甫自櫃台後出，即聞房內轟隆一聲。
△ 米嚟亞縮頸縮鼻閉目，不忍卒睹之勢。

第四十九場

景：Dick 寢室
時：同夜，緊接上場時間
人：Dick

△ 電話鈴聲。
△ Dick 亮燈接聽電話，愈聽愈覺事態嚴重。
△ Dick 赤裸上身，頸上掛銅牌，牌上紮着符。
△ Dick 沉重地放下電話，想想，即穿T恤。

第五十場 [7]

景：阿芝房間
時：同夜，接上場時間
人：阿芝（貓屎）、米嚟亞、柳姑、Dick、店小二

芝：整碗佛跳牆嚟俾老子。

店：油炸鬼就有兩條。

△ 阿芝向店小二起飛腳，店小二即閃。

米：攞咗佛跳牆，點俾你呀，芝？
芝：芝咩！我係貓屎！
店：我奉耶穌基督之名要你「躝開」！
米：（即打店小二）喂，索油呀你！

△ Dick 此時急急捧一鍋佛跳牆進。

芝：（即俯前看）真唔真㗎又？（半信半疑地看清楚 Dick）

△ 阿芝一把將 Dick 按下，佛跳牆卻好好盛着。
△ 阿芝樂極忘形，彈弓嘴捉住 Dick 吻幾下。

店：　（喃喃）乘機博「亂」！
Dick：（向米嘜亞）真定假㗎？
芝：　燒呀！
米：　燒啦，唉！搵我個伯爺婆嚟攪嘅啫。

△ 店小二幫忙米嘜亞燒佛跳牆之時。

芝：（拍腿唱〈鄉村姑娘〉）時派西裝幾吋袖口，拉鍊褲浪又無啪鈕，
　　膞頭加料鞋踭三寸都未夠厚，眼吼吼，男男女女照賣其生呀藕，滾
　　要夠派頭，雖則五呀幾勾，成日去咁索油，好彩塊面尺幾呀厚。
　　（至此拍腿咭咭大笑）[8]

△ Dick 覺阿芝可愛，搖頭微笑。
△ 眾跪低在佛跳牆前燒香拜拜。

米：嗱！食喇貓屎！
芝：（掩住半邊嘴小聲）大聲啲叫我呀！咪俾班冤鬼搶晒我㗎！
店：（狠狠地大聲）食呀嗱貓屎。

芝：　　唏！咁又嚇親我喎！

Dick：（微笑，將佛跳牆移前）貓屎！

△ 話猶未了，佛跳牆吐火舌，大大的向着阿芝一捲之後，鍋乾了。

△ 阿芝靜坐着兩眼發直，滿身滿頭是汗。

Dick：（關切地）芝——

店：　　貓屎。

米：　　仲貓咩屎呀！（掃開店小二，拿着毛巾前去）

Dick：（為芝抹汗）芝！

△ 柳姑此時胸有成竹地在暗角冷眼看着。

Dick：我依家即刻同佢去大師度避一避。

△ 柳姑聞言移動。

米： 仲有場天光戲呀！

Dick：咩我都唔理喇，同佢抹抹個身換件衫。

△ Dick 轉出，示意店小二出。

米：（輕拉住甫出門的店小二）咪話過沙里啟知呀！

△ 店小二但笑不語，拉開米嚟亞，出房。
△ 米嚟亞即急急轉身往浴室內拿溫毛巾。
△ 柳姑自暗角出，移前去阿芝處，手拿大針。
△ 阿芝仍呆坐着。

第五十一場

景：郊道、大師寓所外樹下
時：夜晚
人：阿芝、Dick

△ Dick 扶阿芝慢慢行，遠遠見大師寓所。
△ Dick 見寓所，看清楚遠景，望後看，稍喘氣，看阿芝。
△ 阿芝面色恐怖。

Dick：（奇怪）到大師度喇！行快兩步啦。

芝： （突然陰沉低笑）你話咩話？

△ Dick 即轉頭看，阿芝出大針刺向 Dick。
△ Dick 即閃避，阿芝撲向 Dick，Dick 再閃避，阿芝多撲幾次，愈來
　 愈大動作。
△ 巨針刺向 Dick 胸時，巨震，阿芝同時被震開，Dick 彈開倒地。
△ 阿芝狀甚恐怖地扶着樹，望倒在地上的 Dick 獰笑。

第五十二場

景：後山
時：同夜，同時
人：藍燈籠

△ 見十餘藍燈籠在山上游移掩映。
△ 藍燈籠漸漸的下山來，似來看戲。
△ 見藍燈籠進戲棚。

第五十三場 [9]

景：戲台前／台後／音樂師座上／觀眾座上
時：同夜，稍後時間
人：阿芝、米嚓亞、大師、龍天一、瘟咁發、沙里啟、兵卒四人、梅香
　　二人、一筒二筒三筒、一索二索三索、觀眾們、軍閥、小鳳仙、
　　佈景佬

A 觀眾座上

△ 軍閥擁小鳳仙坐，小鳳仙嗑瓜子。
△ 觀眾有異於尋常，有陰氣，形象恐怖。

B 音樂師座上／後台

△ 二索點煙，忽然停手，覺觀眾有異，大驚失色，無措站起，轉後台去。
△ 二索去後，一索即側側身上，甚過癮地拉二胡。
△ 二索回頭一見更驚，欲看清楚，已拉幕，佈景佬換景，樂聲起。
△ 二索即大驚轉身走人。

二索：（與龍天一碰個正着）唔好唱呀！咪又領嘢呀！（指外面）

△ 龍天一逕自出，突然似有人打二索後頸，二索直仆倒地。

△ 忽見芝立在暗處，傻兮兮的樣子。

沙：（人隨聲出現）喈喇！你嚟！（伸手拉芝）

C 前台／後台／觀眾座上

△ 二索之替死鬼十分過癮地拉二胡。

龍：（跨步唱〈新金蓮戲叔〉）公衙有事公衙生，公衙無事轉回家。
（霸腔二王）俺武二，離公衙，把兄嫂——探望。誰不曉，打虎英
雄，四海——名揚。（收白）來到自家門前，待俺叫門。（介）
哥嫂開門。

沙：（在幕後，急急提示）西皮西皮。（即推芝出，芝已穿好戲服）

芝：痴男子，他得見奴奴如花樣貌，自古道，月中嫦娥，也愛少年郎。
（頓住，想）

沙：（在幕後情急）哪一個叫門！

龍：（已緊緊迫近，挺身直迫着說）武二回來。

芝：哦！

龍：（唱新腔）武二歸家轉。

芝：（序）將他相戲，鐵石人都上當，墮奴奴圈套，管教他意下狂。
（白）那傍站的，可是二叔不成。

龍：（白）那傍來的，可是嫂嫂不成。

△ 阿芝一時似記不起台詞似的，側身一晃。

龍：（緊迫着再來一句）那傍來的，可是嫂嫂不成。（已暗暗握拳）

△ 阿芝微動。

沙：（在幕後情急）叫佢入嚟呀！

芝：（即接）yell你入嚟呀！

龍：（深沉地）嫂嫂請進。

△ 阿芝即跨步，龍天一上前欲打芝，芝跌下手帕，正於此時彎身避過。

△ 觀眾緊接着哄動。

芝：（未為意，急至台前）我唱古腔呀！

△ 龍天一此時再飛身上，伸拳欲揍芝。

△ 大師於此時躍上台，擋住。

△ 觀眾座上，軍閥即起。

△ 音樂師頓住。

△ 二索即飛二胡過來。

△ 大師一手接住，一手抓住龍天一。

△ 阿芝嚇得急急縮向後台。

△ 大師旋風似的旋龍天一，軍閥躍上，大師一舉將軍閥打下台去。

△ 二索滾到阿芝腳下，阿芝驚惶欲看清楚，Dick已緊接着跳前將阿芝扯開。

△ 阿芝跳幾跳，一定神，見是 Dick，驚叫。

沙：（此時急急上）攪乜鬼呀！你班衰神——

芝：（即抖開 Dick，避開沙里啟）鬼呀！鬼呀！

Dick：（扯阿芝）芝！

△ 二索跟住滾向 Dick。

大師：（大喝一聲）趴响處！

△ 二索聞聲即狗一樣趴在地上。

△ 龍天一緊接着翻身上樑，大師伸直手向空中一剪。

△ 樑分兩截，龍天一未在樑上站穩隨而跌下。

大師：趴响處！

△ 龍天一即趴在地上，觀眾中的「鬼」即反應，急急起座。

△ 觀眾中的人認出鬼來，即急急走避。

△ 戲棚大亂，瘟咁發打滾翻身離開戲棚，眾人狼狽而逃。

△ 大師屹立着。

△ Dick 緊擁芝。

芝：　　我暈喇我暈喇！

Dick：　唔使驚㗎！呢個就係我哋要搵嘅大師呀！

△ 話猶未了，所有鬼躍上台。

△ 米嚓亞在幕後見狀，囉嗦喃喃閉目，後面沙里啟背影急急離去。

△ 大師繑手閉目唸經。

△ 大師唸着，眾鬼圍前來；大師唸完即向龍天一遙遙一掌。

△ 同時，劈雷之聲。

△ 龍天一緊接着痛苦伏在地上，慘叫。

△ 眾鬼自四面八方滾向大師，大師單腳踎低旋腿，眾鬼飛向台下。

△ 軍閥即緊接着，手腳一伸，躍起，身手腳頭分散，「殺」向大師。

大師：（即反應，伸兩手，剪指）妄哉妄哉，愚不可及！（霍然轉身向 Dick，大喝）走呀！

△ Dick 即反應拉阿芝，阿芝一仆一碌跟 Dick，群鬼追之。

△ Dick 伸手，手心有朱砂印，打向鬼。

△ 大師防守軍閥，乘應接瑕隙，為 Dick 打鬼。

△ 偶然有一兩個鬼來埋身向 Dick，已因背後中「雷掌」而仆低。

△ Dick 用力過猛，胸中傷口再滲血。

△ 阿芝吃驚腳軟。

Dick：（吃力）唸啦！

△ 阿芝口吃。

Dick：（一邊拉芝走，一邊吃力地喝令）唸呀！

△ 阿芝腳軟軟走動，面青唇白，幾乎失聲。

△ Dick一個轉身，以朱砂掌轟向身後的鬼。

△ 此時二人已至戲棚門口。

△ 大師在台上退軍閥，已披頭散髮，袍已被撕扯至不成形狀，似已受內傷。

△ 軍閥之腿腳身軀與眾鬼散在台上台下。

△ 大師兩手疲倦伸直，等待，半閉目。

△ 軍閥之頭擱在樑上，兩眼發白，狀甚恐怖。

△ 阿芝與 Dick 奔出戲棚，見米嚟亞在樹下喘氣。

△ 大師力竭，兩手伸着，幾乎支撐不住，喘氣等待。

△ 軍閥的頭在樑上靜靜滑動。

△ 阿芝被 Dick 拉着，焦慮回頭。

△ 軍閥的頭突然在樑上滾下，飛向大師。

△ 大師微動，沒有信心，仍力持鎮定。

△ 軍閥的頭已緊接着撞向大師的頭。

△ 戲棚緊接着塌下。

△ 阿芝與 Dick 等人反應。

第五十四場

景：道館暗室／道館外／垃圾爐附近亂葬崗
時：日間
人：Dick、阿芝、大師、柳姑、工人甲、乙、丙

A 道館暗室

△ 牆上掛着密密麻麻的葫蘆。
△ 大師在唸咒，屈指算着，唸唸有詞。

B 亂葬崗

△ 起重機在挖泥頭，工人甲在下面指揮。
△ 司機在弄機器，突然聞下面喝止聲。
△ 機器即緊接着停下，見鋼盔軍靴等。

C 道館暗室

△ 大師轉身，臉有隱憂。
△ Dick 與阿芝焦慮地立着，Dick 顯然傷口未癒。

大師：（沉聲）仲掙一個。

D 亂葬崗

△ 骨堆着，工人丙苦着臉以剷推骨頭，骨頭與鋼盔軍靴混雜。

E 道館外

△ 阿芝與 Dick 自道館出，見二人背影。
△ 柳姑之背影移出，含恨盯視二人。
△ 阿芝跳蹦着，微笑，偷看 Dick，活潑地前行。

完

註：

1. 陳韻文和許鞍華只合作過三部電影，《撞到正》是第二部。

2. 陳韻文從著名粵劇作家唐滌生夫人鄭孟霞口中，收集了不少關於紅船落鄉班的資料，及後劉克宣又提供一些戲行的資料；另外，蕭芳芳亦有派人做資料搜集。「鬼魅魁魑」泛指各式各樣的妖魔鬼怪，一般慣用「魑魅魍魎」，本書保留原手稿所寫的「鬼魅魁魑」。

3. 劉克宣飾演的丑生紮腳丙，最後的電影版本改為「生鬼釘」，又叫「釘叔」。

4. 第十九場，紮腳丙洗腳時撞鬼的一場戲，陳韻文於2014年「編劇的困惑」講座上曾作以下解說：

> 「希治閣創作懸疑的三個『S』，包括 Surprise（驚奇），Suspense（懸疑）和 Solution（結論），Ann（這場戲）三個『S』都未能做到。劉克宣用「生命面巾」在面盆洗腳又洗面，予人搞笑又污穢的感覺，應該在拿開面巾的刹那見鬼，開呱的大叫一聲，嚇得抬頭一看，見隻鬼蝙蝠一樣，伏在天花板上，分分鐘撲下來，嚇得他慌失失，要抽開被水龍頭勾住的腳踝，卻抽來抽去抽不開。可是，這場戲的處理，是劉克宣雙腳踩在地上才見鬼。」

5. 第三十七場，眾兵在林中抬「屍桶」與小孩的「豆腐花桶」相遇，陳韻文於2014年「編劇的困惑」講座上曾提到靈感源自黑澤明的《用心棒》其中挑擔子的兩個矮伙子搬木桶時鏡頭調度的喜感和節奏感：

> 「我常說看電影很多時音樂先入腦，演員很多時單憑動作和音樂便帶出幽默感。《用心棒》中，黑澤明從矮仔步履間左顧右盼的神情，已然把喜劇感和環境帶出。而在《撞到正》中完全攞不到喜劇感和節奏感，如果選一高一低的景，能突出喜劇感。還有『屍桶』和『豆腐花桶』一高一低擦肩而過之時，完全看不清楚桶裏是甚麼。演員走位凌亂，當時看後心中猛喊『死啦!死啦!』」

陳韻文不只一次說：「從這場戲的剪接可見許鞍華取景、分鏡以及剪接之差之不到位。」在資料館介紹《撞到正》那一晚，她拉着另一主持易以聞，依其想法重組電影片段，不亦樂乎之際，主辦單位突然進房催促出場；陳猛然一醒，急急要求將已剪片段還原，把那個易以聞弄得啼笑皆非。

註：

6. 第四十二場的天光戲是《漢武帝夢會衛夫人》，其中引用了生唱的小曲〈靈台怨〉、反線中板及旦唱的小曲〈蓬萊詠〉。

7. 第五十場，貓屎上了阿芝身，要求眾人燒「佛跳牆」去陰間給她，但影片最後出街的對白是貓屎要求看電視，由是阿 Dick 拿着兩個紙紮電視機，兩條紙紮天線，一路燒給貓屎時，還一路聽見電視裏面教授英語的節目。陳韻文記得這是蕭芳芳構思的片段，並曾指出：「若沒有芳芳在台前幕後出錢出腦汁協力創作，《撞到正》死梗矣。」

8. 陳韻文在第五十場的原稿採用的諧趣粵曲〈鄉村姑娘〉原唱為梁醒波，可參考以下連結：https://www.youtube.com/watch?v=y3PSkiA_Xro。電影的出街版本改用了何大傻譜曲的廣東小調〈河邊草〉，由撞了鬼的阿芝唱出，更入型入格，以下是摘自電影的曲詞：

 > 「成日咁笑，雙眼媚絲絲，鬼聲鬼氣見到佢就魂都離。成日咁照，的確係腰姿，扭身扭勢咁至叫……咁至叫做人趨時。蛇行柳腰，總之睇到你就魂都離！」

 〈河邊草〉音樂可參考以下網上連結：
 https://www.youtube.com/watch?v=70Ub-IHrhOw

9. 第五十三場的天光戲是《武松殺嫂》，所引曲詞內容多為劇本度身設計，以下武大郎魂魄現身的一段獨白是陳韻文手稿所沒有的：

 > 「唉，罷了我的弟郎，唉我的好細佬呀。唉，我死得好苦呀。一貼心痛藥，內有砒霜，將我活活毒死，如此沉冤不白，冤各有頭，債各有主。我等數百兄弟，披甲從戎，因錯吃砒霜，他鄉喪命，我想那賣藥之人，世世代代，都係不得好死呀，絕子絕孫。唉，我的好弟郎，你要為我報仇，雪此沉冤才是呀。」

《撞到正》

（1980）

監製：蕭芳芳

導演：許鞍華

編劇：陳韻文

攝影：何東尼

製片：崔寶珠

執行製片：劉天蘭

副導演：關錦鵬

美術指導：李樂詩

武術指導：程小東

剪接：黃義順

道具：尹志強

服裝：盧瑞蓮

燈光：趙偉堅

攝影助理：梁志明

劇照：李融

場記：陳望華

劇務：熊豪亮

場務：黎成

音樂：唐本祺、The Melody Bank

效果：吳國華

配音：郭誠深

攝製公司：高韻有限公司

沖印：東方電影沖印有限公司、日本遠東沖印有限公司

演員：蕭芳芳、鍾鎮濤、關聰、劉克宣、劉天蘭、蔣金、鄭孟霞、梁品、陳志榮、
甘威廉、謝虹、金山、許英秀、甘露

《南京的基督》

導演：區丁平
編劇：陳韻文

相片由華納兄弟娛樂公司提供
Licensed By: Warner Bros. Entertainment Inc. All Rights Reserved.

《南京的基督》原為芥川龍之介於1920年發表的短篇小說，寫雛妓金花在妓院裏患上了梅毒，後被一個貌似耶穌的混血男子哄騙，她幻想對方為基督而與之交歡。小說中金花把幻想當成真，想像眼前有吃不完的盛宴，滿桌山珍海味，連烤鴨也躍身飛翔。

　　陳韻文於1995年改編《南京的基督》為電影，亦同時把故事撰寫成同名長篇小說。電影由港、日合資，區丁平執導，由梁家輝和富田靖子主演，曾於東京國際電影節獲得最佳女主角獎。電影中的主角寫成芥川龍之介本人，並加上真實世界中芥川的書友譚永年作主要男配角；而在金花的世界裏，則加入了喜歡金花的小二哥，與及南京因革命軍北伐而做成不安的時代背景。

　　本書所刊《南京的基督》劇本，乃按陳韻文所提供1995年的一份完整打字稿而印行，只稍為統一格式，整理場次編號和查證一些引用文獻的字句。跟出街電影版本作比較，可見導演最終在最後電影版本刪減及改動了不少，包括以下所列內容：

場口	刪減或改動較大的場口	電影加入場口
第一、二場之間		金花在一片油菜花田中，開懷暢快的與小孩玩捉迷藏。
第五場	金花跪拜基督的一場在出街版本被搬到第七場後。	
第十和十一場	小二哥買臭豆腐和在等在門外的情節刪掉了。	
第十三場	出街版本沒有了在鄉居井邊玩水至弄濕芥川帽子這段。	

場口	刪減或改動較大的場口	電影加入場口
第十四場		加了金花用竹篙撐船掉落水以至弄濕芥川的帽子。有關用芥川的稿子燜火燒水的情節，原稿是芥川自己叫小二哥上書房去取稿紙下來燒的；但出街版本改為芥川之前不知情。
第十五場	性愛場面及金花與基督的對話被刪去。	
第二十場	原稿有較多在家中與父親及弟妹的對白。	
第二十二場	原稿寫的場景是在「浴池」的，電影版本改在「照相館」。	
第二十三場	出街版本沒有交代金花返回藕香院這段。	
第二十六到二十八場	出街版本刪去了金花在房內向基督訴心事、回閃片段及芥川在家中的情緒波動。	
第三十一場		原稿的第三十一場被移到第三十五場之後。
第三十三段	刪去了芥川沉痛地寫《某阿呆的一生》之第二十一則。	.
第四十二場	刪去了永年與山茶在房中的對白。	
第四十七	刪去了金花在廚房煎蛋一場。	
第六十場	結尾這場在「藕香院外」的場景改寫成放於第五十七場後的「火車軌道上送行」的場景，但仍保留第五十八及五十九場在片尾。	第五十七場之後加了在「火車站路上」的一場。編者把此段由電影中抄錄出來，放於註12供讀者參考。
第五十九場		芥川太太飲泣，向丈夫訴說覺得他會死之後，片尾以兩段獨白作結，現抄錄於註13供讀者參考。

第一場

景：日本芥川家寢間

時：午後

人：芥川[1]、芥川妻、妻母（V.O.）、金花手

△ （特寫）芥川拿筆的手顫抖，在紙上寫——「神的兵卒抓我來了！」
（日語）[2]

△ 芥川握筆竭力思索，卻苦無創作靈感，嘴角隱現口水，剛睡醒疲倦
的，竭力撐持着寫點東西的模樣，又似茫然。

△ （特寫）芥川字——已無顫抖握筆的手——只有字：「茫然的不安」。

△ 芥川仰臥在牀上，無助的渴求靈感，望向前面空間一角——有幾近
冷笑的反應。

△ 刻着「悠悠莊」[3] 三字的木牌在輕微的晃動。

△ 芥川神為之往的看着——芥川魂魄已漸漸鑽進死亡之門——芥川的
象徵，主人已死而荒廢的家，門口還掛着「悠悠莊」的牌子。

△ 芥川妻上樓梯的聲音開始疊上。

△ 刻「悠悠莊」的木牌在晃動。

△ （特寫）門開。

妻：（探頭）（本來只要看看，見他醒了，即提主意）啊！醒啦！媽媽
走啦！你要唔要送佢？（稍頓，見無反應，無可如何拉上門）

△ 妻與妻母步聲同時緩緩上——以下二人對話漸遠。

妻母：（V.O.）又瞓咗？

妻：　（V.O.）醒咗！

妻母：（V.O.）食咗安眠藥？

妻：　（V.O.）唔！零點八[4]，唔係咁唔醒。

△ 芥川緩緩起，同牀墊對門，故而是側坐，托頭。

△ 以下妻與妻母的話更遠——二人邊講邊下樓。

妻：　（V.O.，顯然已將近梯下）醒半個鐘到一個鐘，佢依家神經
　　　脆弱到連門前有人咳都會嚇親。

妻母：（V.O.）最近有無寫作？

妻：　（V.O.）你都睇到佢案頭上有筆有紙有字。（不高興）

妻母：（V.O.，講隱私的聲音稍低）我嗰日聽到啲話關於佢嘅作品，
　　　幾難聽。（作說不出口的表情）

妻：　（V.O.，不高興）Shhhhh！

△ 芥川在這一聲之後，在極度的困擾中緩緩抬頭。

芥川：（V.O.）我再也沒有寫下去的力氣了，在這樣的心情中活下去
　　　是無以言喻的痛苦，不曉得有沒有人當我睡着時把我偷偷絞死！

△ 金花的手似在為芥川蓋好身上的被，又似在安撫芥川。

△ 櫓槳划船聲漸疊上。

△ 躺着的芥川似感覺到金花的手，迷茫的欲捉住金花的手，在迷茫的
　　緩緩移動中，始終沒能夠接觸到。（Dissolve 疊 Dissolve）

△ 漸有水光映照。

芥川：（V.O.）中國，上次遇見你，我重生。

芥川：（自語）呢次我去？有咩用？

第二場

景：A 手稿　B 谷崎潤一郎《秦淮的一夜》[5]　C 秦淮
　　D 湖南長沙碼頭樹下　E 長沙妓院內　F 秦淮河畔
人：芥川、少女（《湖南之扇》[6] 的妓女含芳）、永年[7]、金花、舟子

A 芥川手稿——（夜）

△ 芥川的回憶進入手稿。

芥川：（V.O.，回憶語調）我去中國，好似偶然，又好似命中註定，
　　　我本嚟就喜歡中國文藝。

B 谷崎潤一郎《秦淮的一夜》——（夜）

△ 翻書頁——翻到谷崎潤一郎的《秦淮的一夜》。

芥川：（V.O.，回憶語調……承上）對秦淮好奇，係讀谷崎潤一郎嘅
　　　《秦淮的一夜》之後——又咁啱，新聞社派我去中國做視察員。
　　　响湖南長沙會合帝大同學永年。

△ （特寫）永年接船，以熱情的笑臉望向遠處（在碼頭上等待）。

C 秦淮——（日）

△ 舊船在水上前行，船邊白浪滔滔。

D 湖南長沙碼頭樹下——（日）

△ 鏡頭前推，似船向前進，摩打引擎聲扎扎前行。

△ （芥川之 P.O.V.）手——遠遠見——見處，岸邊樹下之含芳——
　　因船前行，女影也漸近。

△ （芥川 V.O.，參照原文的影像）：岸的對面，在枝葉扶疏的楊柳下，
　　發現一位中國真女，她一襲湖色夏裝，在胸前掛着紀念章或什麼的，
　　看起來像個孩子般的女人。或許，正因為這樣，我的目光才被她吸
　　引，再加上她仰望着高高的甲板，塗了濃濃口紅的唇邊浮着淺笑，
　　以半開的扇子遮着半張臉，只露出眼，彷彿要向誰打訊號……。

永年：（特寫）喂！你呀！

△ （特寫）芥川聞聲回轉頭。
△ （之後繼續 V.O.）——疊以下畫面。

a 漢挑扁担在芥川後面上，擦身而過，俐落地跳過對面。

b（特寫）永年手伸出油紙傘，芥川捉傘，借力上岸。

c（特寫）漢挽髒舊的籃子，擠身越過芥川挽着的皮箱。

d 芥川避身，同時與永年招呼，又不禁回頭看對岸真女。

e 永年看在眼內。

芥川：（V.O.）（回憶語調——承上）响個度，永年帶我去妓院見識
　　　一下。

E　長沙妓院內——（夜）

△ 以下是芥川的 P.O.V.。

△（特寫）含芳手在無意識地擦弄扇子流蘇扭轉又扭轉（側看）。

△（特寫）含芳側臉——耳環吊動，頭稍低，靜望前，彷彿在等芥川
　　先有表示，手上仍在擦弄扇子流蘇。

芥川：（V.O.，回憶語調——承上）（暗覺好笑）望多兩眼，不等於
　　　我鍾意佢，我都仲係想睇下谷崎潤一郎提到嘅秦淮。

F　秦淮河畔——（日）

△（特寫）芥川回轉頭，無限嚮往的再看清楚。

永年：　你嚟得唔啱時候，國民革命軍就快北伐，好多官兵調嚟南京駐
　　　　守，班友免費飲飲食食，又叫姑娘陪上牀，啲妓院怕怕，搬晒
　　　　入內街，情願淨做熟客生意，以前秦淮燈綵靚過依家。

△（芥川之 P.O.V.）見菜乾搭在橋的圍欄上。
　　——見落寞栗，見動的妓院燈籠。

△（特寫）芥川一邊聽，一邊沒精打采東張西望。
　　——忽有所見

△ 永年正好說到——以前秦淮燈綵靚過依家。

△ （特寫）金花腳跳上芥川和永年的船板。

△ 芥川之 P.O.V.——

金花：（上船即問舟子）喂！大叔！藕香院呢？去咗邊？

舟子：（繼續划船，順口順手一揮）搬咗入內街嘛，咁你都唔知，懵盛盛！

△ 金花應一聲，舟過舟去了。

永年：（繼續上面的話）以前女人靚啲。

芥川：（目送着金花，淡然回道）同環境無關，心情好，睇乜都靚！

△ 芥川目送金花，永年看在眼內。

△ 永年啪的跳上岸。

芥川：（覺意外，滿眼詢問目光）做咩？！

永年：（貪玩又好奇的望芥川）嚟！跟佢去睇睇！

第三場

景：南京的內街、長巷——馬車

時：同日，接上場時間

人：芥川、永年、金花、車夫

△ 金花輕盈活潑的遠遠走在前頭。

△ 芥川和永年乘馬車在較遠處跟着。

△ 永年轉頭朝芥川微笑，有點興致勃勃。

△ 芥川對永年的貪玩有點不以為然的失笑，搖一下頭，卻又忍不住向前望金花。

△ 金花覺後面有車，貼牆走，以眼角望後，稍避接近的車子。

永年:（車上向金花調侃）姑娘！我送你去藕香院呀！

△ 金花不答，急步走！

芥川：　你知藕香院响邊咩？

永年：　知！去過啦！有排成日同班老友去捧場！喂！姑娘！咪行咁快，
　　　　等埋我哋喎！

△ 金花過巷子的另一邊。

永年：（附身出車前，欲拉金花）姑娘！

△ 金花避身偷笑——正避身走前。
△ 芥川啪的自車上跳下。
△ 金花稍吃驚，止步看清楚芥川。

芥川：（誠懇）請你上我部車！

△ 金花微笑咬唇，搖一下頭，低頭過巷子另一邊，於另一邊又活潑的
　　轉頭望芥川，嫣然一笑。

永年：（叫一聲）姑娘！（又啪的跳下車）——卻踩到水窪中。

△ 金花咭咭笑。

永年：（咒詛）哎啊！（拍身上的水）
芥川：（笑）好喇！等你索性去藕香院剝衫。

△ 永年聞言覺有意思，抬頭——即覺——
△ 金花已不見了。
△ 芥川與永年臉上雖仍有笑容，卻對金花之失蹤覺意外，又感興趣的
　　四處張望。

第四場

景：藕香院內

時：同夜，接上場時間

人：芥川、永年、山茶、友甲、友乙、迎春、湘雲、媚娘、金花、
　　跟媽、伙記、賬房、門房、妓女甲、妓女乙、樂師、客人等

△ 客的歡笑聲，山茶歌聲即接。

△ 銀幕上的一角，即六合院的一角，只有那一角有燈綵倩影，其餘輪
　　廓暗黑，線條在暗光之下。

△ 芥川與永年在進門後都望向光影處。

△ 永年整個人彷彿要被吸去，似燈蛾要撲向光。

△ 芥川既被光吸引，也不忘細察暗黑中的環境，觸覺十分敏銳。

△ 背後門房正好關門。

門房：（關門後即接）兩位客官請入嚟啦！（說着引身）

△ 二人隨之漸向光處走——燈綵倩影的框框亦漸大——可見裏面人頭
　　湧湧十分熱鬧。

賬房：（宣唱）見客！

△ 妓女甲、乙出迎。

△ 永年——花不醉人人自醉地對環境感興趣，風流倜儻的趨身。

△ 芥川對陌生環境甚有保留，緩步緩身。

△ 媚娘趨之若鶩的出來迎客。

媚娘：（因永年是熟客，熟絡招呼，又同時打量芥川）喺啦！大爺你
　　嚟得啱，殷老爺哋都喺度，今晚好開心。

△ 友甲正好酒興甚高，追逐迎春出。門前正好拉住迎春，迎春揚巾拂
　　手嬉笑。

永年：（認得友甲，熱情招呼）嗨嗨！

友甲：（抬頭一看即反應）嗨！乜咁啱？

媚娘：（引身延請同時逢迎）係咯！譚先生真係唔話得，帶埋朋友嚟捧場。

△ 同時——山茶繼續唱，節奏加快，使氣氛更提昇，前面一眾十分熱鬧，眾妓狀至愉快的款客。

△ 芥川進門時忍不住回身再看清楚環境，聞金花歌聲轉頭。

△ 光線暗淡的迴廊上隱聞金花胡亂的哼唱。

△ 眾樂師忙掩金花歌聲。

永年：（緊接着媚娘的話介紹芥川）芥川先生係我舊時响日本嘅同學。

△ 眾人舉杯祝飲，狀至熱情，跟媽斟茶，伙記打熱毛巾上。

△ 二友與芥川握手招呼之時，金花聞熱鬧漸前來。

迎春：（嫵媚勾芥川一眼）大爺咁你用日本話，話佢知我哋响度玩緊乜！

永年：（即接）唔使！芥川讀漢學，中文仲叻過你，日本報館特登派佢嚟採訪！

友乙：（拉開迎春，乘機搏懵）唔使講咁多，男女間嘅嘢！解釋多餘。

△ 皮影戲——隱喻男女相悅之情。

△ 芥川甚感興趣，看得入神——斟茶遞巾於同時。

△ 湘雲以香絹由芥川頭頂㩧向芥川眼。

芥川：（本能反應捉住香絹，以日語問）做咩？！

媚娘：（笑語）你摸啦！摸到邊個邊個就係你嘅！

△ 金花伏於門邊上很感興趣，又貪玩地咬唇笑。

芥川：（看金花在眼內，一把拿開香絹，向金花那邊示意）唔使摸！我要佢！

△ 金花訝然。

△ 眾同時譁然。

山茶：（即緊接──其時已坐在永年大腿上揚帕急語）金花係我表妹，唔係藕香院嘅人！

媚娘：（緊接）係！乜唔係！佢肯就係啦！

△ 金花聞言，暗吃一驚，一閃身轉離門框。

友甲：（O.S.，緊接）唔得！要摸！唔摸唔公道。

A 門外，門框邊

△ 金花倚牆，又害羞又好奇偷笑──情不自禁的望向腳前、室內流瀉出來的燈光與及人影，咬手帕。

△ 見一手至門框後衝出，拉金花。

△ 金花害羞又好奇，身不由己的由得那隻手拉她回門內。

B 門內

△ 金花一轉進──發現拉他的是永年──金花正感失望──身後一陣哄笑──金花訝然轉身。

△ 芥川正好望住金花。

△ 湘雲再以絹巾紮芥川眼。

△ 芥川對金花好奇，眼被紮後，身不由己的摸索向金花。

△ 妓女甲、乙故意在芥川手前掠過。

△ 金花覺有趣，不識好歹，天真爛漫的望漸漸摸前的芥川，咬住手帕甜笑。

△ 芥川為笑聲吸引，摸前。

△ （芥川 P.O.V.）透過紮眼的絹帕，燈光人影更浪漫，芥川漸摸近金花──至將近。

△ 金花被猛烈扯開，眾人哄笑之聲即接。

△ 媚娘挨近山茶——同時留意芥川與金花之間動靜。

媚娘：金花又嚟問你借錢呀？

△ 山茶欲言又止的準備為金花說項。
△ 那邊——永年在為金花絮眼。

媚娘：借幾多？
山茶：（想好了，斬釘截鐵）佢爸爸想買塊菜地……
媚娘：（諷刺）噫！唔係叫金花嚟攞錢買酒呀？
山茶：（刺探）買菜地，一次過要一大筆！
媚娘：哦！

△ 二人對話之時，較遠處同時見金花已被絮眼，貪玩的昂首摸索。
△ 芥川與金花之間似有磁力吸引，冥冥中似有特異氣流使他們走在一塊。

媚娘：（看在眼內，心中有數）咁就要賣金花俾我喇！

△ 芥川其時正好摸到金花胸前，一手捉住掛在金花胸前的十字架。
△ 二人不約而同的急扯開絮眼絹帕，看清楚眼前人，都留下深刻印象，
　　對望而互通情愫。
△ 金花卻迅即為友甲拉擁進壞。

友甲：嚟！（向伙記招呼）俾杯酒佢！

△ 金花慌忙推拒，猶如驚弓小鳥。
△ 山茶湊到金花身邊，對金花耳語，同時望向芥川，眼中有幸災樂禍
　　的狡黠笑意。

金花：（望向芥川，心亂，小聲向山茶）萬一上牀嗰個唔係佢呢？
友甲：（向山茶）喂喂！咩意思呀？！（同時拉金花）

△ 金花抗拒避身，不知不覺避向芥川。

芥川：（笑着以向友甲開玩笑的動作維護金花）姑娘似乎唔鍾意你喎！
友甲：（帶醉意）咩！（輕薄的要侵襲金花）

芥川：（笑着一手推開友甲，吩咐山茶）同佢返房先！

△ 山茶即應聲拉金花出。

△ 金花回頭望芥川。

△ 迎春已撲身向芥川，勸酒。

△ 芥川着意金花，因此而分心。

迎春：大爺！去我個房度飲杯！

芥川：（拒絕語調）我想休息！（向外移身）

迎春：咁嚟俾我同你鎚吓骨！

友甲：（帶醉推開迎春）人哋想一個人休息呀！

△ 友乙其時擁湘雲出。

△ 芥川出——身後樂師仍忙着作樂，妓與客鬧酒。

△ 皮影戲舞動舞動舞動。

第五場

景：藕香院內——金花房／房外廊

時：翌日晨

人：芥川、金花

A 房外廊

△ 芥川踏着晨光，延續上場的感覺，在六合院的迴廊上走——至一房窗外忽有所覺，頓住，望內。

B 金花房間內

△ （芥川之 P.O.V.）赫然見金花在晨光下跪向牆上基督，金花伏下，至真誠純潔的禱告。

△ 芥川見着，甚為感動，自白亦在情不自禁移動之時始。

芥川：（自白，日語）所有人世間最尊貴的，乃在於無可替換的剎那的
　　　感動。（稍頓）對於這個女子，除此之外，我一無所知。

第六場

景：河邊茶室
時：同日晨，接上場時間
人：芥川、永年

△ 芥川欣賞晨光，吃早點——炊煙下生活感更見雀躍。

永年：（拿另一樣早點前來，置於芥川前面，精神奕奕）食呢樣，呢樣
　　　好食！

△ 芥川一邊吃一邊潛意識的望向妓院那邊。

永年：（邊吃邊讚賞）唔！好食好食！
芥川：（笑）樣樣都話好食！
永年：做咩！你無胃口呀？！
芥川：呢輪啲偏頭痛又嚟！
永年：讀書嗰陣你已經有嘅啦！仲未好番？
芥川：（苦笑）我諗係遺傳！
永年：（同情關切望望）令壽堂點呀？
芥川：臨嚟嗰陣至去精神病院睇過佢！（嘆息）無用！佢唔會出嚟。

△ 永年為芥川斟茶。

芥川：（喝茶，舒氣）我負擔好重，响日本壓力好大。
永年：（安慰）咁嗱啦！嚟散吓心！
芥川：希望响呢度寫到嘢。

永年：（醒起）啊！我鄉下有個書齋，行開幾日去嗰度！

芥川：（喝茶）去到無頭痛我一定去。

第七場

景：附近熟食檔／小販攤檔

時：同日晨，幾乎與上場同時間

人：金花、芥川、山茶、永年、小販、孩子們、路人

△ 金花與山茶興高采烈的站在熟食檔前吃零食，金花要求甚為單純。

山茶：（忽有所見，即轉身）哎喲！唔好俾佢哋睇見我响呢度食嘢！

△ 金花莫名其妙反應，即四下裏張望。

△ （金花之 P.O.V.）見芥川與永年自遠處前來。

金花：（即天真問）點解？！

△ 山茶又要解釋又要避身。

永年：（人隨聲出現，故意促狹，揚聲）山茶姑娘！

△ 山茶無可如何迫不得已轉身，尷尬招呼。

金花：（天真爛漫向永年）表姐話唔要你睇到佢食嘢！

△ 山茶即為之氣結的輕打金花一下，負氣轉開，走在前面。

△ 永年即呵呵笑跟山茶去。

△ 芥川前來向金花招呼。

△ 金花吃一顆糖不甩，手上仍拿着一串中最後一顆。

芥川：（與金花搭訕）好唔好食？

金花：（口含一顆）唔！（爽朗的將手上一顆遞過去）

△ 芥川不客氣地接過糖不甩，吃。
△ 金花吃着，友善的微笑看着。

芥川：唔！好食好食！

△ 金花滿意的轉開。
△ 芥川由是與金花拉近距離，走在金花旁邊。
△ 幾個小孩子在捉迷藏——二人見了不禁會心，二人對望一笑。
△ 紮眼的孩子摸到芥川那兒。

金花：（即向孩子，活潑地）唔係佢！

△ 孩子愕然，芥川捉孩子手引孩子轉開。
△ 孩子們的嬉笑聲不絕於耳。

金花：我哋响鄉下都咁玩！
芥川：尋晚玩得開心嗎？
金花：（不假思索的點頭，衝口而出）表姐問我係咪鍾意你！

△ 芥川不料有此，正要問清楚。

永年：（在小販攤檔前）喂！芥川過嚟睇吓有無嘢買返日本！

△ 芥川有點分心，卻仍對金花的話感興趣。
△ 金花卻迅即走向攤檔。
△ 眾人湊在攤檔那兒。
△ 芥川撿起一對玉墜耳環。
△ 金花挨在芥川身邊，見耳環漂亮微微驚嘆，目光欣羨。
△ 芥川端詳耳環一下，很自然的拿到金花耳下，比試一下瞧瞧。
△ 金花見耳環遞前，側耳期待，至耳環貼近，自覺漂亮，十分純真，
　　人也嬌俏。
△ 芥川看耳環又看金花，將耳環轉交給小販。
△ 金花看着小販將耳環仔細包在紙內。
△ 伸頸心中期待是自己的。

△ 金花略帶失望的看着芥川將耳環放進胸前口袋裏。

△ 圍攏看熱鬧的孩子在後面推擁金花，交頭接耳。

△ 芥川輕擁金花轉身離開人群。

△ 金花輕倚芥川而有點身不由己的陶醉。

△ 芥川手拖金花手，自然而溫馨。

△ 金花微笑走在芥川旁邊。

△ 一只毽子飛過擦過。

△ 芥川的手脫開金花的手。

△ 金花驟有失落反應，即望在身邊離去的芥川，循芥川走開的方向望去又瞬即展顏。

△ （金花之 P.O.V.）芥川與孩子踢毽。

△ 金花即活潑天真的跳進去也踢起毽來。

△ 毽跌地——二人不約而同俯身拾毽而撞着頭。

△ 金花被撞痛頭而叫，笑之反應。

△ 芥川抱歉的笑，急抱金花頭，急撫摸金花頭，同時輕哄。

△ 金花手執毽子，甜笑，享受芥川的撫摸。

△ 孩子一把搶回金花手中毽子。

△ 二人失笑，卻不以為忤。

△ 孩子們繼續踢毽。

第八場

景：藕香院——金花房間

時：夜

人：芥川、 金花、 媚娘（V.O.）

△ 大紅燭高燒。

△ 大紅掛帳。

238

△ 金花緊張的猛嗑瓜子。

△ 隱聞門外細語聲。

媚娘：（O.S.，諂媚）大爺，金花姑娘仲係清倌人。

芥川：（O.S.，反應，日語）咩？

媚娘：（O.S.，帶歉意解釋）姑娘得十五歲，又準備得太急，一陣請大
　　　爺多多包涵！

△ 媚娘的話沒說完——芥川已不願聽，揭起門帷。

△ 金花嗑瓜子的動作頓住，抬眼望芥川，顯然已心動。

△ 芥川恐防媚娘等人進房來，即轉身關門。

△ 金花緊張，不曉得該如何安放自己。

△ 芥川倒酒予金花。

金花：（喝酒含情，訥訥的，不安的找話說）佢哋話仲有咩要做㗎？！

△ 芥川覺好笑，不語，喜金花純真老實，整理金花稍為凌亂的頭髮。

△ 芥川的撫摸使金花更意亂，緊張吮酒。

△ 芥川喝酒，欣賞金花，為金花解襟上鈕扣。

△ 金花一手接住芥川在襟頭上的手，緊張偷望基督，又情不自禁的暗暗
　　鬆手。

△ 芥川以鼻尖在金花耳際上嗅弄。

△ 金花心神盪漾，人漸鬆馳，捉芥川的手也自然鬆了。

△ 芥川細意地為金花解衣。

△ 金花雙手不曉得往何處放，心跳，不敢望芥川，由得芥川吻頸吻頰吻
　　嘴，已越發不能自恃，突然拿起酒來，灌一口，心更亂，顫指抹嘴。

△ 芥川一把抱起金花，頓住，金花定睛望芥川。

△ 金花突然拿起粉撲亂撲粉在胸前。

△ 芥川吹一下金花胸前白粉。

△ 金花避粉而閉目，卻露付託之意，有所期待。

△ 芥川手捉金花腳，拇指按其腳底，金花本要縮腳卻被按住了。

△ 金花突然張眼，渴望祈求似的張臂伸手放下牀帷。

△ 芥川借這姿勢，埋首金花胸際無限憐惜的深吻。

△ 囍帳下垂，一股紅浪隨而流瀉。

△ 金花隨着倒向身後捲着的軟被。

△ 芥川吻着金花，一邊解衣。

△ 金花見芥川解衣，看着心更亂了，咬被轉目，竊喜。

△ 芥川一邊解衣，一邊十分性感的欣賞金花，佔有慾起。

金花：（緊張得聲音也小了）我……唔識……
芥川：（手很有感性地伸進金花裙子裏）感覺！
金花：（心顫，迷糊問）點感覺？

△ 芥川深沉性感地微笑，而手在裙下捉住金花腰際，突然將金花大力一
　　抽，金花倒在牀上。

金花：（突然張目，輕嘆驚問）爛……咗？！
芥川：（日語）咩？（人仍沉醉）
金花：條裙！（欲看裙）

△ 芥川不答，男性的索性啪的將裙從中間扯開。

△ 金花顫慄的倒抽一口氣望芥川，目光熱情而好奇的往芥川臉上身上探
　　索。

△ 芥川湊近金花，伸手進半開的裙內，觸及金花私處。

△ 金花嬌羞吃驚，手游移，欲掩。

△ 芥川捉住她欲掩私處的手，將手伸向自己。

△ 金花吃驚瞪眼，心緒慌亂間，偷偷往下看，方才移臉，卻被芥川吻住
　　——金花如魚困泉，婉約游移。

△ 二人綣纏——金花翻騰移攔綣伏在牀邊的被上。

△ 芥川愛撫金花，同時欣賞金花軀體而至下體。

△ 金花上身赤裸，下身則為芥川所遮，裙子半掩腿。

△ 金花含羞，又春情勃發，欲拒還迎的遮掩。

△ 芥川吻吮至哪兒，細瞄至哪兒。

△ 金花被弄得熱情難抵，狂亂綣纏至牀的另一邊。

△ 芥川肩頭輕壓住金花的半張臉。

△ 二人交臂間，金花緊攬芥川。

△ 於扼要之關頭，金花欲叫，淒麗地突然吮含住芥川的肩頭，雙目暈死過去。

△ 芥川抖開肩頭，捧轉她的臉，着緊求看那一張既含情慾又帶童稚的臉。

△ 金花半關目醉望，側身自擁，任芥川擺佈。

△ 芥川至高潮之時，難以抑制的深吻金花。

第八A場

景：藕香院——金花房間

時：翌日，清晨

人：芥川、 金花

△ 睡夢中的芥川聞水聲，在水聲中漸漸甦醒，醒轉之後——P.O.V. ——見繡被凌亂，憶及前夜雲雨，聞身後水聲，不由得轉身。

△ （芥川之 P.O.V.）金花擁熱巾於胸前，閉目享受，將毛巾放回木盆內，正要再醮熱水，無意中看到鏡中自己，更念夜來愛撫自感豐滿，禁不住自撫自扭，好更清楚自己的存在，也對自己軀體更好奇。

△ 金花動作古怪，可愛而不猥藝。

△ 芥川在牀上看了，不禁覺得好笑。

芥川：（忍不住，感興趣地問）你做咩？

金花：（不假思索回道）好似大咗！

芥川：過嚟俾我睇真啲！

△ 金花轉身移向芥川，方才轉身又轉念，向木盆去。

△ 金花手撩動大木盆熱水中的毛巾。

△ 金花手扭熱毛巾。

△ 毛巾刷到金花胴體上，敷到胸前。

金花：（被熱毛巾敷得渾身血脈舒暢，伸脖，引頸以待，孩子氣的無限享
　　　受的低吟半閉目）呀！好耐無咁靚熱水抹身！

△ 芥川不自禁的前去擁金花。

金花：（再扭熱毛巾之時，愉悅的說）我知你愛我。

△ （特寫）芥川手解開包耳環的紙包。

△ 金花喜出望外的無限驚嘆的看着耳環，眼也亮了。

芥川：（幫金花戴耳環）對耳環我本來打算拎返日本，為咗記念尋晚，我
　　　送俾你！

△ 金花無限感動的，兩手輕輕掩兩邊耳，伸頸而自覺漂亮。

△ 芥川輕吻金花。

△ 金花忽然一個轉身，跪下合手禱告。

芥川：（訝異）做乜？
金花：多謝基督！
芥川：（為之氣結）我送耳環，你多謝基督。
金花：係基督使到你送耳環俾我。
芥川：（即開玩笑的要抓耳環）攞返嚟！

△ 金花敏捷，咭咭笑，輕盈活潑的轉回牀上蓋被。

芥川：（亦鑽進被窩內，同時問）你係基督徒？
金花：（含糊應聲）唔！
芥川：（輕擁金花）天主教徒？
金花：（又含糊應聲）唔！

芥川：（搖金花）你究竟信咩？

金花：基督！我五歲就受洗啦！

芥川：你又嚟呢度搵錢？

金花：唔係我爸爸同細佬妹都會餓死嘅喎！

△ 芥川有感，認真的看清楚金花。

金花：（純真的微笑）幫譚先生擔行李嗰個小二哥呢？佢話尋日攞啲聘金
　　　去俾我爸爸嗰陣佢哋好開心！

芥川：（擁金花，有感觸的 V.O.）嗰筆錢不及我响銀座記賬飲酒半年。

金花：（熟絡純真的轉拍正在沉思的芥川）喂！做你老婆仲要做啲咩？！

第九場

景：往鄉間途中——明孝陵（或明十三陵）

時：日

人：芥川、金花、小二哥、車夫

△ 馬車沿城牆邊路繞去明孝陵。

△ 穿過神道——車子的節奏感仿如聖誕老人乘鹿車叮叮叮的徐徐有致。

△ 金花見樹蔭下的石像石獸直嚷。

△ 金花的童真惹得芥川也直感快樂。

△ 小二哥也大樂，管自拖着金花策車繞神像。

△ 金花在車上倒身仰首欣賞石像石獸白雲白雪不亦樂乎，狀至青春美麗。

△ 白天白雲白樹在旋轉——金花快樂叫聲 V.O.

芥川：（欣賞金花至情不自禁，衝口叫）停車！

△ 石像在金花頂上停住。

△ 雪花似有還無的飄落。

金花：（伸手向雪，情不自禁的向天空叫，彷彿芥川在樹梢上）芥⋯⋯
川！（情感也叫出來了）

芥川：（已躍身而下，湊前去輕吻金花，湊着金花微笑）我屋企响樹同
天嘅另一邊。

金花：（似被提醒，更天真的帶着熱情向天叫）芥⋯⋯川！（叫罷怔
望天，等反應）

△ 天在轉，樹在轉，因為小二哥貪玩，拖着車轉。

金花：（任車拖着，仍望天）芥川，你睇，啲樹枝响度轉，好似將我把
聲送去天嘅另一邊俾你咁㗎！

△ 芥川反應，顯然眼前所見情景與及金花的話予他豐富靈感與情感。
△ 小二哥不亦樂乎的在前面策車。
△ 芥川終於激動的衝身，吻正仰身昂首的金花。
△ 金花見芥川拖她，更樂。

芥川：（神情激動的說）叫啦金花，叫我啦！

△ （特寫）馬蹄在雪地上使勁，發動，及拖車兜轉，帶沉不住的感情。
△ 芥川伸手進金花胸內——彷彿要取暖。
△ 金花擁衣同時擁芥川手，是要將芥川留在她體內的直接反應，同時
送唇給芥川。
△ 二人熱吻撫摸。
△ 雪在樹梢上抖下。

第十場

景：鄉間書齋房內／外
時：同日，緊接上場時間
人：芥川、金花、小二哥

A 房內

△ 金花與芥川二人打得火熱。

△ 叩門聲。

△ 二人稍頓側耳聽聽。

小二哥：（O.S.）買咗臭豆腐啦。

△ 二人相視一笑。

△ 金花想向門外說話，即被芥川吻住。

B 房外

△ 小二哥側耳貼門聽聽。

小二哥：金花姑娘食唔食臭豆腐呀？（不聞應聲。小二哥抓抓腦袋，欲
　　　　再叩門，轉念無可如何地轉開）

C 房內

△ 二人熱情糾纏，良晌後稍頓，互相凝望。

第十A場

景：鄉間路邊——馬車

時：同日，緊接上場時間

人：小二哥、小販

△ 油鑊在炸臭豆腐。

△ 小二哥嗟嘆的看着。

△ （特寫）包臭豆腐在油紙包內。

△ 小二哥接過油紙包。

△ （特寫）馬車的車輪轉方向去。

第十一場

景：鄉間書齋房外
時：同日，緊接上場時間
人：芥川、金花、小二哥

△ 臭豆腐放在碟子內，在桌上。
△ 小二哥望向門那邊。
△（小二哥之 P.O.V.）門在較遠距離位置緊閉着，可以使人直覺裏面動靜。
△ 小二哥忍不住再拈一塊臭豆腐吃。
△ 小二哥終於忍不住捧整碟臭豆腐出門去。

第十二場

景：鄉舍書齋內
時：日
人：芥川、金花

△（特寫）金花手在周而復始的磨墨。
△ 芥川靈感如泉湧，十分投入的在紙上疾書。

芥川：（V.O. 獨白）金花俾我好多我幾乎接收不住嘅靈感，估唔到係完全無文化嘅少女再觸發我嘅創作欲望。唔識文學無關係，只要佢自然誠實咁愛我。

△ 芥川獨白當中，聞金花於一旁問話。

金花：（O.S.）幾時停呀？

△ 芥川未有所聞，繼續帶狂熱似的書寫。

金花：（對芥川莫名的傾慕，神為之往的一邊磨墨，一邊看芥川夢囈似
　　　的）仲要磨幾耐？

△ 芥川全神灌注在寫作中，顯然對金花的話無所聞，對金花所做的事
　 亦無所感。

第十三場

景：鄉居井邊
時：同日，緊接上場的時間
人：芥川、金花、小二哥

△ 井邊的一桶冷水——芥川捉金花的污手插進去，發狂的胡亂翻洗。
△ 金花冷得咭咭笑，呱呱嘈，紮紮跳。
△ 小二哥在另一邊見了，本想前去幫忙或湊熱鬧，移移欲動，代為開
　 心，又無措。

金花：（亂叫一通）救命呀！基督救我呀！

△ 污水翻倒。
△ 金花嘎然住嘴，張嘴下望。

芥川：（緊接，一邊認真說着一邊走開）唔好攪我啦吓！

△ 芥川轉身即聞打水聲，幾乎話未完即已有冷水從後撥上。
△ 芥川霍然轉身——
△ （芥川之 P.O.V.）見金花拿他的帽往桶內舀水——小二哥剛扯桶上，
　 金花任性的瞄着芥川笑。
△ （特寫）芥川手啪的搶過金花手中的帽。
△ 芥川孩子氣的以濕帽打金花幾下。

芥川：（喃喃日語）激死人！激死人！

△ 金花咭咭笑閃避。

芥川：（在打金花的最後一下，順手順勢將帽擲給金花）唔同你玩！
　　　（說罷轉身走回屋內）

△ 剎那間，金花似把芥川的孩子氣也引發出來。
△ 金花活潑的啪的彎身拾起帽，高舉帽向天。

金花：　（抬頭望向帽）晒乾，晒乾！基督快啲將頂帽晒乾！
小二哥：（戇直問）基督即係日頭呀？
金花：　（舉帽轉身，順口應）噫！

△ 芥川忍不住回頭——
△ （芥川之 P.O.V.）金花赤足立在雪地上，仍高舉濕帽。
△ 芥川此時才發覺剛才因為猛扯金花出，而沒有留意到金花赤足。

芥川：（即反應揚聲）金花入嚟着鞋！

△ 金花任性的斜他一眼，故意別轉頭去。

芥川：（喝令）金花着鞋！

△ 金花任性，小鳥似的扭腳曲身——已凍得腳紅。

芥川：（又好氣又好笑，說着轉身）好，凍死你！

第十四場

景：鄉居內／外
時：同日，接上場時間
人：芥川、金花、小二哥、永年

A　內／外

△ 芥川彎身拿金花的鞋子，直起身後驟覺頭眩，扶身支住頭，聞門外
　　碎語聲。

小二哥：（V.O.）我哋鄉下賣男仔就叫搬石頭。
金花：　（V.O.）係啦！我哋鄉下有個大戶，好多石頭落田啦！

△ 芥川聽着，慢慢移向門去。

小二哥：（V.O.）唔唔！得啦！着鞋！
金花：　（V.O.）再抹！

△ 芥川稍皺眉，移身向窗口去。

金花：　（V.O.）你就係搬石頭搬到去譚先生屋企呀？
小二哥：（一邊使勁為金花以布擦腳一邊戇直說）唔！俾田租！唔！無
　　　　得食！
金花：　（天真問）咁你值錢定我值錢！

△ 金花是坐在門階上，讓小二哥幫她擦腳，金花撐起腳，讓小二哥捧
　　住她的腳放任自然的讓小二哥幫她擦腳。
△ 芥川看在眼內，卻沒說話，遞鞋給金花。
△ 金花微笑接過鞋。
△ 芥川再坐到書桌前，正要聚精會神。
△ 又聞金花和小二哥在外面嘻嘻哈哈走來走去，彷彿在追逐。

芥川：（仍坐着，向窗外發牢騷）金花咪嘈呀！

△ 外面嘻笑聲沉住，卻仍有走來走去聲音。
△ 芥川忍不住推椅——甫推椅移動——即見。
△ （芥川 P.O.V.）窗外——金花扛兩水桶水走向井去，小二哥扛兩水
　　桶走向屋來，二人打水，扛水，不管着多少水，潑瀉多少水，貪
　　玩的打水扛水對走。
△ 芥川轉頭垂眼，發覺紙仍空白，自己沒寫出一個字，再轉頭——
△ 窗外無人，只有皚皚白雪與雪上凌亂腳印。

B 外

△ 芥川打開門來──開門即往前看，亦即有所覺。

△ 金花與小二哥聞聲轉頭抬眼──二人湊着火爐燒水，以芥川的報紙透火，爐前一疊紙，是芥川的稿。金花和小二哥摺兩摺芥川的稿準備送進去燒──摺成紙飛機，飛進爐口去。

永年：（人隨聲出現，急趨前）發神經！你做乜燒芥川先生啲稿？！

△ 金花吃一驚起，執住紙退身。

小二哥：（急辯）燒水俾金花姑娘洗身。

永年：　（搶過金花手上的稿紙，同時咆哮責難）佢寫稿寫得咁辛苦，你話攞佢嚟燒！

△ 金花吃驚望向爐火。

芥川：永年！

△ 永年聞聲轉頭。

芥川：啲稿我唔要！

永年：咩？！

芥川：寫得唔好！！

△ （特寫）金花以火鉗撩火中稿紙出。

△ （特寫）金花腳踩在地上正燃燒的稿紙上，金花狂亂的要把火踏熄。

△ 芥川驚愕的看──激動──衝前一把抱起金花一個轉身直向房去。

永年：（同時追聲說）喂！我有嘢俾你呀！

△ 芥川不理逕向房去。

第十五場

景：房內
時：同日，接上場時間
人：芥川、金花

△ 芥川熱情澎湃的脫衣吻金花。
△ 金花亦被撩弄得心花怒放。

芥川：（夢囈似的）金花，有無諗過咁唔去得天國呀？
金花：（訝異，又得意）啊！你信有基督喇！
芥川：無諗過做妓女唔去得天國咩？！
金花：我唔係妓女，我係你老婆。（吻咬芥川）就算係妓女基督都會
　　　原諒，唔係基督同啲差人有乜分別啫！基督有個朋友都係妓院
　　　姑娘。
芥川：（喃喃）MARY MADELENE
金花：咩？叫咩？！
芥川：（吻金花，同時無限恩寵的吻之）MADELENE！你係我嘅
　　　MADELENE！

△ 金花一知半解的迷惑的望芥川微笑。
△ 叩門聲即接。

永年：（門外 O.S.）芥川，日本有兩封信俾你！

△ 芥川定神一聽，即抽身。
△ 金花本能反應的即欲挽留。潛意識的伸手──又十分無可奈何的目
　送芥川離咻。

第十六場

景：門外／內
時：同日，緊接上場時間
人：芥川、永年、金花

A 外

△（特寫）芥川急拆信，匆匆略讀，急不及待的要迅即知道信的內容，越讀越展顏。

芥川：（喜不自勝的向永年） 我……太太……有咗 BB！

B 內

△ 金花聞言有晴天霹靂反應。

芥川：（V.O. 以日語說——《阿呆的一生》句）這小傢伙為什麼生出來？到這充滿人世苦楚的世界！這小傢伙又為什麼要負荷這讓我教導的命運？（嘎然頓住）[8]

△ 金花聽着，困惑的披衣裹身移向門邊側身聽着。
△ 門外紙聲及芥川激動反應。

C 外

△ 芥川看信激動。

永年：（覺不妙關切） 呢封講咩呀芥川！
芥川：（執信悲慟） 幾時收到㗎？
永年：兩封一齊到！咩事？！
芥川：（日語，整個人驟然給挖乾似的）爸爸死咗！

△ 金花突然幽靈似的出現。

金花：（在惡夢中夢囈似的）你唔係同我結婚咩？芥川，重婚犯戒㗎！
　　　基督話唔得㗎！

芥川：（心事凌亂，喪然若失）唔好同我講基督！

△ 金花痛哭流涕要打芥川。

芥川：（捉住金花鎚頭，摔開金花，近乎歇斯底里）我要返日本！

△ 金花更大受打擊，要打芥川。

△ 芥川捉緊金花拳頭，沮喪的神不守舍。

△ 因此，二人似同時麻木的抽搐。抽搐的動作似皮影戲，機械性的似
　　頻臨崩潰的邊緣，又似是將要爆發的暴力。

第十七場

景：鄉居外
時：同日，緊接上場時間
人：芥川、金花、小二哥、山茶

△ 樹上的雪因被石頭擲着抖下。

△ 金花無限悲憤的擲小石塊向樹上。

△ 雪自樹上抖下又抖下。

金花：（一臉悲憤的淚，擲石之時向上咒罵）呃我！你呃我！呃……
　　　我！（拉長聲音高叫控訴）

山茶：（門前出現，叫住）金花！

芥川：（已緊接着自山茶身後出，激動關切的一邊走向金花一邊經過山
　　　茶咕嚕了一句日語）我係愛佢！

△ 石頭擲雪。

△ 金花滿臉是淚，本來昂首，見另一邊有雪被石子抖下即轉頭。

△ 小二哥不識好歹也陪着擲石向樹。

金花： （觸發起來，頓足發脾氣，衝身前去搶小二哥的石子）你做乜？
你擲乜？

△ 小二哥大為錯愕。

△ 金花由是崩潰，倒在雪上嚎啕大哭。

△ 小二哥見狀大為愕然，呆立一旁，徬徨的握着小石子。

芥川： （悲痛的抱起金花，擁金花進懷，日語喃喃）原諒我，原諒我！
（又激動的以中國話說）原諒我！

金花： （拒絕讓芥川抱起，拒打芥川，任性哭罵）基督好嬲，我嬲你
呃我！你走！你返日本！

△ 芥川忍着，緊擁金花，捉住金花，以控訴的眼神直瞪着門那邊的山
茶。

△ 金花力竭，傷心欲絕的任芥川扭擁。

芥川： （錯亂的撫吻金花頭臉之時，帶着錯亂的激情說）我都當我係
同你結咗婚㗎！（說罷傷痛的緊緊的擁着金花）

第十八場

景：小火車站內／外
時：日
人：芥川、金花、閒雜人等、小孩、鐵路職員

△ （特寫）金花頭側靠木框玻璃窗，目光呆滯，人已萬念俱灰，對眼
前一切視若無睹，任何聲音都置若罔聞。

△ 一大包橙放在金花肚際。

芥川：（塞橙給金花之後，語帶溫暖的吩咐及安慰）攬實！我剝個俾你食！

△ 金花無動於衷，目光仍呆滯，看也不看芥川。

芥川：（一邊剝橙一邊湊着她安慰）返南京之後，我仲有啲手尾要做，唔係即刻返日本嘅，我哋仲可以玩多幾日。

△ 金花聽若罔聞。

△ 外面，金花所靠玻璃的另一面——人擠，貼身近玻璃的，都幾乎不見頭臉，布衣棉襖，條紋粗瘦男女線條磨來擠去，一個樣子骯髒可愛的孩子突然出現在窗沿，矮的不見下巴，踮高腳往窗內張望舉手行乞。

△ 金花有所見即有反應，微動。

△ 孩子向金花張手，張嘴應聲行乞。

△ 鐵路職員突然一把推開孩子。

△ 金花和孩子都有錯愕反應，金花頭即不再靠窗。

△ 鐵路職員手推孩子，一手作勢喝令孩子離去。

△ 孩子由是退到窗框外。

△ 金花一直緊張關切的對玻璃另一邊的情形十分關注，孩子這回退到窗框外，金花即擁着橘子急急轉身，挨過芥川，急急穿過人群。

△ 芥川本來正剝橙及講安慰的話，見金花突然起身，不禁困惑的愕然昂首，以目光追蹤金花。

△ 金花穿過擠返的人眾，抱緊那包橙一直擠出去。

△ 金花要出外，卻被攔着，職員不准金花出。

芥川：（在後面關注的叫）金花！火車到嘅啦！（說着要扯金花）

△ 金花似沒注意芥川的存在，脫身逕往相反方向去，撇下芥川和那當口的職員乘客，倉皇的擠進人群中。

第十九場

景：小火車站外（鐵絲網）
時：同日，緊接上場時間
人：芥川、金花、閒雜人等、小孩

△ 金花嚓的出現在鐵絲網旁邊，緊張的望向鐵絲網外面，向人叢中搜索。
△ 小孩正向一乘客乞討，正跟乘客向相反方向去。

金花：（即接着向小孩）喂！

△ 小孩本正行乞，聞聲不禁轉頭轉身看。
△ 金花握着手向小孩招兩下。
△ 小孩急回身，走向鐵絲網。
△ 金花將橙擲過鐵絲網。
△ 小孩喜不自勝的躍身接橙。
△ 芥川自後有所見，感動，看着金花擲橙給孩子。
△ 金花再躍起再擲橙——橙將要越過鐵網 ——FREEZE FRAME——

芥川：（V.O. 獨白）金花結果無跟我返藕香院，火車一到南京，佢就搶身落車，我追都追唔切，沿路上金花只問過我一句話「我係咪打回原形？」

第二十場

景：金花家——簡陋破爛的木寮
時：清晨
人：金花、金花父、弟甲十三歲、乙十一歲、妹六歲

△ 風吹開了木寮單薄的木門——乍見屋前菜田，蒙在一遍蒼涼的白雪下。
△ 風吹拍着木門。

△ 金花瑟縮前去關門。

△ 關門轉身後見金花父蹲坐着，兩手捉住腳，家禽似的蹲着，呆望那門板，似對一切司空見慣，粗手覆蓋額至下巴的抹一把臉，又復望前。

弟甲：（牛精聲音，無商量餘地，聲音是悶了許久才發出來的悶聲）要去買菜籽！

金花：等雪溶。

△ 弟乙在一角燒紙。

弟甲：雪溶你仲有錢咩？（斜一眼父親）

△ 父親腳前的空酒瓶在微風中隱隱的滾來滾去。

△ 金花有所思，明白弟甲意思，垂眼。

金父：（知弟甲意思，反諷）你想出城食碗麵咋啩？

弟甲：（突然轉向弟乙發牛精）咪玩火呀！

弟乙：（幾乎未等弟甲說完即抬頭瞪眼申辯）凍喎！

△ 金花反應，手已潛意識的捉住口袋。

△ 木門啪的打開。

△ 妹將一小鍋粥放在地上。

弟乙：（即撐身起）派粥呀！唔叫我哋！

妹：　叫到我喉都痛啦！（說罷已十分飢餓的呷一口粥）

△ 弟甲推妹頭，急呷一口，一口之後，衝身抓過可盛粥的器皿衝身出。

金父：（緊接妹的話，只想到妹叫而眾人不聞聲是因為風大）風太大！
　　　（聲沉，近乎麻木）

△ 弟乙與妹已一人一口的捧着小碗交來交去喝粥。

△ 金花急轉身，與弟甲前後腳出門，衝身出。

金花：（似問妹似自語又似追聲提醒弟甲）有無饅頭！

第二十一場

景：窮鄉僻壤一角

時：同日晨

人：金花、 弟甲、弟乙、鄉鄰人眾、傳教士二人

△ 戶外一早晨的金光流瀉，太陽在地平線上悠悠上升。

△ 金花奔出之時，有所感的稍駐足，又身不由己的繼續一邊看日出一邊走前，又抬眼望前面蒙雪的樹梢——想芥川。

鄉甲：（人隨聲出現）嚟同我哋爭食呀！

△ 金花即反應——知話是衝着她而來，本能的望向聲音來處。

△ 瑟縮着輪粥的鄉鄰都以異樣的目光瞧向她，弟甲、乙則顧左右不要看她。

△ 金花不理，走到隊尾。

△ 一婦後面，九歲光景的孩子把金花推開。

傳教士甲：（一邊派粥一邊觀察情況，緊接）夠食呀！唔好爭！

婦人：　　（同時扯孩子一下，壓住聲責怪吩咐）咪理佢！

△ 金花倔強的立身在隊伍中，隨隊伍移身。

△ （特寫）村婦手在身前小女孩打活結的頭髮上捉虱子。

村婦：（V.O.）（哄着，天經地義似的捉虱）叫金花帶你出城食飯吓！

△ 金花倔強的低着頭隨前面移動的人移前一步。

鄉乙：　　（V.O.，小聲）佢使乜食粥啫！

傳教士乙：（V.O.，同時疊聲）記住，响基督眼底下無分貧賤！（以下傳道聲仍隱疊）

△ 金花雖然垂眼，眼皮下眼在轉動，覺隊伍移前又移前一步。

△ 金花再移之後，灰白的饅頭交到她手上。

金花：（聲音雖小雖悶住，卻實際坦白）有無菜籽？！

△ 傳教士甲、乙明白金花的意思，不料有此一問，互望。

△ 金花手抓饅頭，似抓住石頭，眼神惘然的望二人，又略帶控訴的望
 升起的太陽，嘴角隱現認命的苦笑。

第二十二場

景：日本——浴池

時：日

人：芥川、芥川妻、子女二人

△ 芥川怔對浴池，在想金花。似見金花在浴池內，又似不見。

△ 子女在池中嬉水，妻在洗澡。

△ 芥川背向泳池去——聞背後叫喚聲。

芥川妻：（V.O.）爸爸！（日語）

△ 芥川聞聲轉身，因心事沉重而動作緩慢。

芥川妻：（裸身側立於浴池前，要留住芥川，問）（日語）爸爸，毛
 巾呢！

芥川：　（幾乎不假思索的沉聲回道）（日語）唔需要毛巾，小心啲細
 路！（說着轉身）（轉身之後以中文喃喃自語，無限牽掛）
 睇住金花呀！（因心事沉重，身段也沉重）

第二十三場

景：藕香院門外

時：日

人：金花、小二哥、金花弟甲、弟乙、山茶、媚娘

△ 小二哥蹲在門前馬車車板上，突有所見緩緩起。

△ 金花與兩弟衝着冷風急步前來，兩弟走在金花後面較遠處。

小二哥：（一見金花，喜出望外，舒出暖氣，熱誠招呼）金花姑娘。

金花： （聞聲抬頭，見是小二哥訝然，百感交集間，即問）芥川先生
　　　　 响度呀？

△ 小二哥搖頭。

金花： （即緊接問）芥川先生返嚟呀？！

小二哥：（戇直的）我事頭响入面！

金花： 譚生……（才吐半個音即匆匆轉身進門）

小二哥：（目送金花進門，咧嘴問一句無限歡欣自語）返嚟呀！

△ 金花已頭也不回的急進內。

△ 小二哥跳腳看看窗內——又轉頭看二弟。

△ 兩個弟弟在一碼的距離上土裏土氣的或倚牆或蹲下。

△ 小二哥在窗前徘徊，喜不自勝。

△ 窗內對話聲隱傳。

山茶： （V.O.）咁快使晒啦！芥川先生咪留低筆錢俾你咩？（聲音有
　　　　 點勢利，在打量金花）

媚娘： （V.O.，心中有數）使晒都好！（拖長語調的假善心）咪從頭
　　　　 嚟過咯，金花。

△ 小二哥仍不知天高地厚的向窗內跕腳看看，對裏面對話並不敏感。

△ 兩個弟弟仍蹲仍倚。

小二哥：（友善的問）嚟搬石頭呀？

△ 甲弟蹲着不答。

弟乙：（老老實實的順口回道）嚟攞錢買碗麵食。

第二十四場

景：藕香院——金花房內

時：夜

人：金花、跟媽、媚娘、性病嫖客、永年（V.O.）

△ 大紅掛帳已然瘀紅暗啞，看上去已經疲倦低垂。
△ 木筷子夾血棉花進紅棉被遮着的金花下體。
△ 金花閉着眼躺着，任跟媽為她弄下體——咬住牙關，眼角有一滴淚。
△ 門帷一揭，媚娘進。

跟媽：（移身讓媚娘看）睇過。

△ 媚娘匆匆附身一看，滿意的輕拍一下金花腳。
△ 跟媽扭毛巾。
△ 金花沒精打采的坐着，衣領仍解開，任跟媽幫她揩後頸。
△ 媚娘匆匆巡視一下房間匆匆出。
△ 跟媽匆忙打點收拾。
△ 金花但覺眼前人影晃來晃去。

金花：（V.O.，回憶中的話）（任性賭氣又傷心）你走我會死咗佢。

芥川：（V.O.，回憶中的話）（錯愕一下方才回答）你唔係信基督
　　　咩？點可以自殺！

△ 金花抬眼望牆上的基督，無可奈何嘆息。

跟媽：（捧臉盆出去之時順口說）飲啖酒，日本先生返嚟喇！

△ 金花喝着酒怔望門帷等待。

媚娘：（O.S.，門帷外語聲隱聞）大人，金花姑娘仲係清倌人，請包
　　　涵指教！

△ 門帷揭起。
△ 金花有所期待的望門帷屏息靜氣。
△ 性病嫖客進來——透過門帷隱見側影及手。
△ 金花困惑懷疑之反應。

永年：（V.O.，自血棉花出現未幾開始）芥川，金花返咗藕香院，
　　　你留低俾佢啲錢好快使晒，我俾咗佢少少錢等佢打發啲細佬妹，
　　　佢一見我就問你會唔會返嚟。你幾時返嚟，佢近日唔知點解靜
　　　咗！尋日交低封信叫我俾你。

第二十五場

景：日本——芥川家門前
時：晨
人：芥川、芥川妻、金花（V.O.）

△ 芥川手執信，情感激動的在門前出現。
△ 芥川妻聞聲轉頭，順看一眼又很有生活感的幹活。
△ 芥川有點急不及待的走開讀信，邊走邊讀。

金花：（V.O.，順應芥川心中的激盪，語調也迫切殷切）芥川！我
　　　返咗藕香院，鄉下無得食，塊地响大冷天唔可以耕種，媚娘無
　　　心打理藕香院，譚先生好少嚟，話啲餸唔好食。

△ 芥川莫名的感傷又對過去有點緬懷的坐到樹下。

金花：（V.O.，繼續）芥川！呢兩個字係你教我寫，你記唔記得？
　　　我一得閒就搵街邊寫信佬寫兩個錢信俾你，寫到你返嚟！（稍

頓）你唔會聽到我叫你，無風，屋前面喬樹唔郁嘅！

△ 芥川執信，百感交集，望向樹梢，目露淚光。

△ 芥川妻在較遠處幹活，留意芥川的背影。

第二十六場

景：藕香院——金花房內／外

時：夜

人：金花

△ 鏡頭在廊中移前，向金花房門稍移——代表芥川的「思念」在窺探。

△ 透過門帷，見金花面對牆上基督在嗑瓜子，懶洋洋的拾起碟子裏的瓜子，金花目光在見到基督之時，睇下落寞氣息，瞬即消失，且甦現着活潑的天真爛漫的希望之光。

△ 門帷拂動——

△ 鏡頭重新再在廊中，金花門前較遠處再移——至門前靜靜的頓住。

△ 這一次門帷內漆黑一片——

△ 「回憶」進入門帷內。

第二十七場

景：藕香院——金花房中

時：夜（FLASH BACK）

人：芥川、金花

△ 暗光，聲音也小。

△ （特寫）芥川帶深沉情感，將金花裹進繡被內的動作，抱起金花。

△ 金花閉目微笑，享受被抱起的感覺。

△ 芥川抱金花放在地上棉被上。

△ 二人浪漫纏綿。

金花：（迷糊問）頭先你係咪抽呀？

芥川：（稍醒，以詢問目光望金花）唔！

金花：（細味一下自語）係抽（稍頓）咁我有無迎呢？

△ 芥川欣賞金花，憐愛吻她，又看清楚她。

金花：（暗光中稍撐身，裸露身子）媚娘教我要迎又要送，要身軟。

芥川：（愛撫）然後呢？媚娘有無話然後點？

金花：（仰臉偎在芥川胸前）然後你會好錫我！你就唔會走！

芥川：（疼愛地以指梳金花頭髮）若果我走呢？

△ 金花動作一邊倚偎芥川而睡，一邊捉芥川下體。

金花：（抱住芥川下體）（純真地）我捉到你實實，你就唔會走！

第二十八場

景：日本——芥川家（與二十六場同）

時：夜——接以上時間

人：芥川

△ 芥川想得情感波動激盪，眼前似見金花，整個人身臉火熱。

△ 芥川指按住平放在桌面上的筆，設法自制。

△ 芥川妻在門外稍移，悄悄的關注房內動靜，似在偷窺，角度與第二
 十六場相同。

△ （芥川妻之 P.O.V.）芥川的背影——仍坐椅對案，卻呆呆的沒有動筆。

第二十九場

景：藕香院內——廊／金花房

時：夜

人：小二哥、金花、客人

△ 小二哥立在門外——角度與上場芥川妻相同。小二哥靜靜的望門帷
　　內，關切又似見陰私。

△ （小二哥之 P.O.V.）門帷縫中見。

△ 金花在房中，在頤桌上嗑瓜子，對座是客人，客人要捉金花的手，
　　金花借拈瓜子的勢將手脫開。

△ 客人愕然又生硬的尷尬一笑。

金花：（小聲隱約可聞的與客人緊接着說）我有病，你親近我會有病
　　　（稍推瓜子向客人）食唔食瓜子？茶仲熱嘛？

△ （特寫）金花手探一探客人的茶杯。

第三十場

景：藕香院廚房

時：日

人：小二哥、伙記、跟媽、廚師

△ 小二哥蹲在灶頭前捧着大湯碗喝粥水，上身後側是熊熊火光。

△ 伙記在忙碌倒熱水進大壺。

△ 跟媽進來取食——準備給客人的小食。

△ 廚子在以毛巾揩臉揩手。

△ 眾人手腳在小二哥眼前來來去去。

小二哥：（見跟媽進，猶豫片晌忍不住問）姨娘，金花姑娘係咪病咗？

△ 跟媽聞言即轉身以責怪的眼光瞟他一眼。

廚師：（揚巾抹手，同時）嘿！越嚟越犀利喇喎！
伙記：唔！仲懶有寶咁唔接客！媚娘又唔趕佢扯！
跟媽：惹俾個客咪乜事都無咯！橫掂都係個大爺嚟開苞惹俾佢喇！又
　　　唔聽人講！

△ 小二哥愈聽愈有感。

跟媽：（捧菜出之時順口警告）咪出去話過人知呀！無生意，媚娘話
　　　鬼佬都接呀！（說罷最後一句已出外）

第三十一場

景：藕香院——金花房間
時：夜
人：金花、小二哥、永年

△ 金花在牀上嗑瓜子。
△ 忽聞門邊有聲。
△ 金花吃驚轉頭，人在牀上稍撐身。
△ 小二哥十分笨鈍的進房。

金花：　（訝異）譚先生嚟咗呀？（即起要至枕底下拿信）喏啦！我
　　　有信俾佢轉呀！

△ 小二哥搖頭，再移身搖頭。
△ 金花要拿信出來之時。

小二哥：（急表白）係我自己嚟！

△ 金花正不明白的望向小二哥。

小二哥：（突然一把將錢塞進金花手中）同我上牀！

△ 金花大為愕然，一手摔開小二哥手。

△ 錢也撒在地上。

小二哥：（一邊拾錢一邊情急表示）你可以惹個病俾我喎！

金花：　（本能反應，不失孩子氣）咩？

小二哥：（已至牀口）傳咗俾我你咪無病咯！

金花：　（緊接）咁你呢！

小二哥：（戇直）都拉得車！仲有力！你唔做得生意吖嘛！媚娘話要
　　　　趕你出去吖？

金花：　（有所思的喃喃苦笑）佢哋俾嘅食淨咗嘅汞藍丸我食。

△ 小二哥突然撲身牀上吻金花。

金花：　（掙扎）走開！……（欲往外叫）跟媽！

小二哥：（一邊要與金花親熱，一邊喘氣急解釋）我俾咗錢嘅啦！媚
　　　　娘俾我入嚟㗎！（胡亂的動作）

金花：　（胡亂的掙扎起）我唔要喎！

小二哥：（意亂情迷，狀至真切的要與金花交好）（懇求）俾我幫
　　　　你！俾我幫你！

△ 金花跪倒在十字架跟前禱告。

金花：（語調急切）天國嘅基督，我為咗養我爸爸，養我細佬妹，至
　　　　做呢種生意，淨係我自己污糟，我無惹到俾人。

△ 小二哥打斷金花的禱告硬擁，硬纏金花。

金花：（掙扎，推開小二哥之後搶時間繼續禱告，人始終跪向基督──
　　　　既是禱告，也向小二哥哭着申辯，又氣又憤又傷心，悲痛哭告）
　　　　我唔要惹個病俾人，我就算咁死咗都可以上天堂，我生意唔好，
　　　　都唔要惹個病俾人。

△ 小二哥將金花纏到地上。

永年：（V.O.，大喝一聲）小二。

△ 小二哥聞聲即停止動作，望向聲音來處。

△ 永年憤怒的立在門邊上，怒目瞪視小二，人十分激動，又同時打量金花。

△ 金花抽扯好衣服跪向基督，揩淚禱告。

△ 小二哥羞愧地起身離房——經過永年之時⋯⋯

△ 永年一把抽住小二哥，怒摑小二哥。

第三十二場

景：山頭

時：日

人：金花、永年（V.O.）

△ 金花發狂的下山坡，嚓嚓的擦過草與矮灌木，飢不擇食似的摘山草藥。

永年：（V.O.）芥川！金花惹咗病，呢個病手尾好長，不過唔會死人！我依家好少去藕香院，你返嚟都會唔認得嗰度，地方變咗，人又好似死吓死吓咁⋯⋯

第三十二A場

景：日本——芥川家

時：日

人：芥川

△ 芥川幾乎不待永年說完，已沉痛地伏案疾書。

△ 芥川極哀痛，似要崩潰。

芥川：（V.O.，《某阿呆的一生》第二十一段）兩台人力車經過腥臭的墓地，在黏着牡蠣殼的柴垣裏，佇立着幾尊黑黝黝的石塔，他眺望着石塔對面微微發亮的海。[9]

第三十三場

景：藕香院——金花房間內／外

時：夜

人：金花、山茶

A 內

△ （特寫）大木盆內水光。

△ （特寫）山草藥酒在大木盆的熱水內。

△ 金花腳踩進熱水內。

△ 金花已整個人浸身在熱水內，呆呆的看着牆上基督像。

B 外

△ 山茶突然敲門，代為高興的挨住門，側耳聽着裏面動靜。

山茶：金花！好似話個日本先生就快返嚟喎！

C 內

△ 金花猛然在水中冒起之——背影——冒起之時濕巾緊擁胸前——從
 背影隱見金花皮膚上的病。

第三十四場

景：公園邊／公園內

時：日

人：金花、死囚、刑兵數人、人眾、群鳥

△ 公園邊的矮樹叢後，可自扶疏的空隙間見內，死囚被數人引進——
 金花 P.O.V.

△ 眾人竊竊私語── A 偷咗咩？

B 學生哥咋！

C 梗係唔識死派傳單啦！

D 搞革命吖！

E 走啦！有乜好睇！

F 使唔使打靶呀？

G 咪喊啦衰仔，人哋死都唔喊。

H （悄悄）你識佢㗎吓？你識佢㗎！

△ 眾男女的私語聲交疊交錯。

△ 間或有鳥飛來棲身枝上，不安的移動。

△ （特寫）金花神情惘然的向樹隙窺探。

△ （金花 P.O.V.）樹隙中見──死囚跪下──刑兵握手搶指向死囚後腦（RESEARCH）

△ 金花喪然看着，等待──男女語聲頓止。

△ 呼然槍響。

△ 樹上群鳥飛散。

△ 樹後群眾緊接着奔出。

△ 金花發狂的擦過樹，與群眾背道，搶身擦身進內。

△ （特寫）金花背影，撲下鞠身跪在屍旁。

△ （特寫）金花手執大白餅放在死屍後頸染血。

第三十五場

景：藕香院──金花房內

時：同日

人：金花

△ （特寫）解手帕，手帕上染血，內包大餅──上場染死囚血的大餅。

△ 金花絕望的，寄以希望的咬大餅咀嚼，眼睛定神的看着手帕上血印。

第三十六場

景：藕香院──廊中／金花房內外

時：夜

人：金花、混血兒

△ 混血兒帶點酒意自鄰房啪的推門步出。

△ 混血兒跟蹌步過金花房──有所覺，緩身退步望向布帷內。

△ （混血兒之 P.O.V.）自布隙帷隙縫見──金花面帶病容的嗑瓜子
望牆上基督。

第三十七場

景：藕香院──金花房

時：夜

人：金花、混血兒

△ 小青銅的十字架上，迂拙的基督在寒光下，顯得更淒清。

△ 金花沒精打采地咬着瓜子，望着基督像，臉帶病容，惘然。

△ 金花發愣地凝望薄暗的燈火，突然震顫了一下身子，攝着掛翡翠耳
環的耳朵，抑制住小小的呵欠，而差不多就在同時，油漆的房門有
力地打開。混血兒跟蹌地從外面走了進來，因來勢激烈，桌上燈火
勁地燃起來。紅紅的火光漲滿在狹窄的房間。

△ 金花以發愣的目光看着混血兒的身姿，不覺緩緩站了起來。

△ 混血兒的臉孔沿着那火光，一度向桌前傾斜着，旋又站直，向後趔趄着，對着剛閂上的房門，沉重地把背靠了上去。

金花：　　（被一股悸慄的感覺侵襲，站到桌前，怯聲問）有咩貴幹呀？

混血兒：（拿下煙斗，爛醉地含含糊糊講句話）CAN'T YOU SPEAK ENGLISH?

△ 金花困惑地束着眉頭，搖頭表示不明白，耳環在燈下閃爍。

△ 混血兒突然大聲地笑着，漫不經心地脫下鴨舌帽，搖搖晃晃走近，在桌子對面的椅子上，站不住似的，一屁股坐下了。

金花：　　（溫婉地微笑問）我响邊度見過你呢？你好面善呀！

混血兒：（文靜地笑着問）LET'S SAY IF I STAY HERE FOR A NIGHT，HOW MUCH DO I HAVE TO PAY？（說着伸一隻手的兩個指頭，伸到金花眼前做問號「？」又以兩隻指頭表示兩塊美金的金額。）

金花：　　（搖頭，擺手，善意地說）我有好可怕嘅病，靠近我連你都會傳染。

△ 混血兒把醉臉很近地移至金花面前，定定地凝神望着她，又伸出三隻指頭，露出等待回答的眼神。

△ 金花挪動一下椅子含着瓜子，顯出困惑的臉色，把清亮的視線轉向對方，沒辦法，更堅決的又一次對他搖着頭。

混血兒：（仍微笑着躊躇下）FOUR U.S.（又伸出了四隻指頭）

△ 金花稍一猶豫。

△ 混血兒收回四隻指頭，張開五隻指頭。

△ 金花擺手搖頭，急欲解釋，又不知如何解釋。

△ 混血兒一次一次地加指頭，至九隻指頭。

△ 金花愈來愈急，結果站起來，斜斜地立在桌子前面。

△ 混血兒終於表示拿出十塊美金也在所不惜的氣概，伸出十隻指頭來。

△ 金花氣急頓足。

△ 十字架啪的自牆上跌下。

△ 金花急忙伸出慌亂的手拾起寶貴的十字架，無意間有所發現。

△ （特寫）雕刻在十字架上受難的基督的臉⋯⋯

△ 金花訝異抬頭望向桌子對面的混血兒。

△ 混血兒正滿臉醉氣，吐着煙斗的煙，浮着似有意思的微笑，目光從
　金花的頸脖、身邊看着，似溫和又似充滿威嚴。

金花：（將青銅十字架按在黑緞子上衣胸前，望混血兒驚愕地說）啊！
　　　以為响邊度見過，原來就係呢個基督塊面。

金花：（突然想起問）係咪你可以醫好我嘅病，我嘅病咪似痲瘋，醫痲
　　　瘋你都得！咁你醫我！（迫切的趨身混血兒）醫好我等我見芥
　　　川！

混血兒：（停止抽煙，歪着頭笑說） NOW，YOU AGREE！

△ 金花幽幽地微笑着垂下眼，用手擺弄着十字架。

△ 混血兒摸索着長褲口袋，使銀幣發出響聲，眷戀地望金花淺笑，目
　光悠然變成含熱的光芒，猛地從椅子上跳起來，使勁地把金花摟抱
　在臂膀裏。

△ 混血兒熱吻金花之後，把金花一把托到桌上，與金花做愛。

△ 金花以獻身的姿態，任混血兒擺佈，兩手分開在桌上，眼望頭頂上
　⋯⋯似見天國。

金花：（喃喃，夢囈似的渴求）我想再見芥川，同芥川好！（懇切）基
　　　督醫我！

△ 金花喪失理智似的，把頭仰後，將嘴獻上，兩手向後垂，獻身。

第三十八場

景：藕香院──金花房間

時：早晨

人：金花

△ 和煦的陽光，使人覺得一切祥和，一切格外寧靜。

△ 金花在妝台前，坐在矮櫈上對鏡，以疑幻疑真的目光，看着鏡中的自己，良晌之後，慢慢褪衣至腰際，而金花軀體的線條，在那晨光下格外柔美。

△ 金花眼見自己身上的梅花點，果然已褪至粉紅。

△ 金花見着，開心感動的靜靜落淚，也憐惜的撫摸自己。

金花：（V.O.）芥川！我忽然好想見你，又好想你見見我，我摸到我自己嗰陣，就好似你摸到我咁。日本嚟呢度係咪好遠呢？你話响樹嘅另一邊，要經過幾多喬樹呢？（稍頓，略帶遺憾的怔望自己）我好嬲嗰日一到南京就走咗，起碼我應該話我好想你留响度，若果我無走，或者你都無走，到今日，你仲响度睇住我，錫我。

第三十九場

景：路邊──寫信攤檔，藕香院附近

時：早晨

人：金花、芥川、寫信佬、男女路人、年青戀人

△ 金花靠牆坐着，望向街，雖面帶病容，卻無比寬慰的微笑，聽的滿眼淚光。

芥川：（V.O.，繼續讀信）醫好你嘅病，即使我唔可以一生一世照顧你，起碼我要做到呢一點。

金花：（寫信佬身後較遠處高興莫名叫）芥……川！

△ 金花歡喜若狂，奔向正在付錢給車夫的芥川。

△ 寫信佬聞聲，停止讀信，轉頭，手仍執信。

△ 芥川聞聲轉頭，見金花奔前也大為展顏。

△ 金花小鳥依人似的撲到芥川懷中。

△ 芥川緊擁金花。

金花：（攬緊芥川激動夢囈似的喃喃）芥川！（滿眼淚光）

△ 寫信佬咪着老花眼看遠處二人相擁，因為眼力不好，目光似帶懷疑了。

△ 寫信佬 P.O.V.——

△ 芥川要好好端詳金花，金花側首伏於她捧着的芥川的掌中，無限甜蜜的將臉貼上。

金花：（喃喃）芥川！今次我死都要纏住你！

芥川：（引金花前行）嚓！（對停下來的路人的異樣目光十分在意，攬金花腰）

△ 金花走到這邊，未兩步又過那邊幫芥川挽行李，說不出的欣悅活潑。

芥川：有無收到我俾你封信呀！

金花：（被提醒）啊！（即跳躍的移身走前兩步）

△ 寫信佬正拿住信細讀。

△ 金花即已一把抽去寫信佬手中的信，狀至得意，然後向芥川揚揚。

芥川：（邊行邊問）佢讀信俾你聽？

金花：唔！（微笑，點頭收起信，繼續前行）知得你自己嚟話我知啦可！

△ 芥川略有點懷疑的望金花，略有保留的微笑。

芥川：（V.O.）我已經決定咗我應該點做。

△ 寫信佬在一旁翻信紙看清楚信——寫信佬面向牆，背向街。

金花：（不介意中斷，頭倚牆，幾乎夢囈似的自說自話）話佢知，我好
　　　快樂！無佢，我有基督。（眼仍望前）

芥川：（V.O.，緊接）我依家就去買最早離開東京嘅火車票，坐最
　　　早離開日本隻船返中國！（情感更深）金花！我要帶你返日本。

△ 金花眼眸大亮，因聞信中內容，又因眼前所見，人綻露異彩，緩緩
　　提身，移前，呼吸——金花為前面的事與物，像磁石一般吸去，狀
　　似魂遊，有舞蹈感，生命力亦漸提昇。

芥川：（V.O.，繼續讀信）我要你嚟。

△ 金花人已離開寫信佬，越步越急的趨前。

第四十場

景：藕香院門外
時：同日晨
人；芥川、金花、小二哥

△ 小二哥正坐在門前車板上，見芥川和金花前來而傻愕。

金花：　（趾高氣昂的離開芥川，走向小二哥）喂！小二哥！睇吓邊
　　　　個返咗嚟！

小二哥：（土裏土氣戇直的望芥川咧齒笑）大……爺！

金花：　（欣喜，十分友善的炫耀）大爺要同我返日本。

△ 小二哥有似懂非懂的反應。

△ 芥川聞金花言，稍覺有點問題，垂眼跨過門檻。

小二哥：（自後，獻殷勤）大爺！我哋大爺响入面！

芥川：　（點頭）我知！你响度，佢實响度……

金花：　（幾乎不假思索即接）咩！有一次佢自己嚟！

△ 小二哥即情急，在芥川背後做手勢叫金花不要講。

△ 金花不以為忤吃吃笑，將指頭放到唇邊，轉身進。

第四十一場

景：藕香院通甬

時：同日晨

人：芥川、金花、山茶

△ 金花邊走邊叫，彷彿要普天下的人都為她高興。

金花：山茶！山茶！

芥川：（覺好笑，捉金花手，覺金花可愛勸喻）山茶未醒，咪嘈！

金花：（放輕聲音）山……茶（瞄芥川一眼）

△ 山茶開門，惺忪着眼正要發作……

金花：（即趨身前去）唏！……

山茶：你嘈醒大爺我叫媚娘打你！

金花：（得意，即接）媚娘唔會打我嘅，我嘅大爺返咗嚟！

△ 山茶見芥川，訝然！

△ 芥川客氣而不好意思的點頭去。

金花：（挨到山茶身邊小聲警告）咪話佢知我有病呀！（語畢見芥川回頭，若無其事的甜笑）

△ 芥川回頭見，即有所覺，回身之後繼續行，不免心中更有狐疑。

金花：（輕聲語山茶，神情認真，似訴苦又似急不及待的將快樂吐出）
　　　佢要同我返日本，我想快快醫好個病，我又想去買紅燭紅帳，
　　　我又無錢！

山茶：（越聽越覺不妙）你返房先！

金花：（純真地）你會同我諗辦法可！

△ 山茶做個手勢趨金花去。

△ 金花無可如何去，體態輕盈，隱露病容。

第四十二場

景：山茶房間

時：同日，緊接上場時間

人：山茶、永年

△ 山茶覺不妙，神情有點凝重的回進房來。

永年：（牀上問）咩事？！

山茶：（有所思）芥川先生返咗嚟！

永年：（亦覺意外）係？！（反應，撐身起）

山茶：金花叫我唔好講佢有病！

永年：（即反應）傻啦……芥川已經知！

山茶：可以當唔知！佢已經有病，何必仲等佢傷心！

△ 永年嘆一口氣又復躺下。

第四十三場

景：金花房間

時：同日晨，緊接上場時間

人：芥川、金花、永年

△ 金花活潑進房後，即有所見，轉得收斂了。

△ （金花 P.O.V.）芥川對基督十字架。

金花：（倒水，讓芥川洗臉）有一次，佢嚟睇我？！（忍住說的話）

芥川：咩？！（敏感）

金花：（即改口）我發夢佢嚟，我祈禱佢就嚟！

△ 芥川猶豫聽着坐下。

△ 金花遞熱毛巾予芥川。

△ 芥川搖頭。

金花：（跪在芥川跟前幫芥川脫鞋子）發夢佢請我食飯。

芥川：點解請你食飯？

△ 金花幫芥川洗腳，有許多話要講，心中在揀擇應該和不應該說的話。

金花：基督嚟過之後我好好瞓。（抬眼望芥川）

△ 芥川目光深邃的看清楚金花。

△ 金花忍不住雙手捉芥川腳放到臉上。

金花：（閉目喃喃）

△ 芥川情不自禁的收腳趨身，擁抱金花。忍不住以臉貼金花臉，以手摸金花額之時，稍覺金花有高溫，皺眉。

△ 金花並無所覺，緊擁芥川，貼芥川擁抱，切切實實的感覺芥川。

芥川：（忍不住想說話）金花！

△ 金花即吻芥川，阻芥川往下說。

△ 芥川被吻得舊情復熾。

永年：（門外叫 O.S.）芥川！

△ 金花因這一叫纏得芥川更緊。

永年：（門外叫O.S.）芥川！

芥川：（忍不住推開金花，只是心中蕩然，呼吸仍難平復）你嘈醒咗人哋！我去睇吓！

△ 金花無可如何躺到牀上等待。

第四十四場

景：金花房間外
時：同日晨，緊接上場時間
人：芥川、金花、永年、跟媽

△ 芥川打開房門，門外不見永年。
△ 芥川略感意外，稍轉頭。
△ （芥川 P.O.V.）永年立在遠處。

芥川：（前去）嘈醒你呀？

永年：（含糊稍應，招呼之後，望金花房門，壓住聲，煞有介事）無！我想你小心點。

△ 芥川望永年，謹慎點頭，表示明白。

永年：（仍壓住聲）佢唔知你知㗎！
芥川：（意外）咩？！
永年：佢叫山茶唔好俾你知。
芥川：（困惑，不敢相信）唔可能。
永年：（憐憫）咁就詐唔知。

△ 芥川皺眉不語，望向院落。

△ 前面院中有毽子，高高低低的踢着。

△ 芥川怔然看毽子後，轉身——

△ （芥川 P.O.V.）見金花立在廊的另一端，幽幽的等待。

△ 芥川望金花，深切的情感更露，不自禁的向廊端的金花移身。

△ 金花看着芥川前來，最初沒有自信的困惑的目光漸轉得釋然，至芥
　川走近——終於單純的拉接芥川的手。

金花：（緊接着吐露）我去整嘢食。（說着拉芥川轉身）

芥川：（稍拉之止步）去河邊食。

金花：（不假思索回道）河邊唔識煎荷包蛋，我識煎。（說着即拉芥川
　　　轉身）

△ 芥川轉身之時不禁失笑，轉望永年。

△ 永年仍立在原位，望二人莞爾微笑。

第四十五場

景：廚房／廚房外面院廊

時：同日晨

人：金花、芥川、山茶、永年、跟媽、伙記、小二哥

△ 八仙桌放在廊的木欄邊，近廚房外。

△ 伙計在揩抹桌子。

金花：（一邊拉椅請芥川坐下，一邊活潑揚聲）跟媽快啲嚟幫手，小二
　　　哥同我去買燒餅！（付錢）

伙記：（人未睡醒，惺忪喃喃，拿抹布轉身）鬧緊你啦！响入面鬧緊你
　　　喇！

△ 永年扶山茶剛至坐下，來湊熱鬧，好奇多於感興趣。

△ 小二哥接過金花的錢高高興興地去。

山茶：（嬌弱無力的坐下，勉為其難的稍披衣揶揄）使唔使叫醒媚娘嚟啫？

△ 金花吃吃笑，轉進廚房去張羅碗筷。

△ 永年與芥川互望，幾乎都明白金花的感覺。

金花：（出出入入的張羅着說，一忽兒放下筷子，轉進去又拿別的，出來排放筷子，發現少一雙又進去拿）

金花：（越來越忘形的高興，管自說）我整到嗰晚基督請我食啲餸就好啦……！

△ 芥川反應。

山茶：（向芥川小聲解釋）佢發夢！

永年：（亦了解，緊接）呢個夢佢講咗好多次。

金花：（同時繼續）隻燒乳鴿會飛嘅喎，我呢頭夾佢呢頭飛開，仲撲瀉壺紹興酒。嘩！幾多餸！熱辣辣！基督又唔食，話唔鍾意食中國餸！

芥川：（敏感反應，向永年）你响信度講啲嘢係咪真㗎？

山茶：（趁着金花轉進之時小聲）係有個好似基督咁嘅鬍鬚佬嚟搵佢，媚娘收咗人哋錢，金花信到發夢都夢見基督請佢食飯。

△ 芥川反應。

金花：（未聞眾言，繼續進出，管自說）基督話我食晒啲餸會好番，我幾開胃呀！

△ 芥川更有反應。

△ 永年忍不住在金花跟前說——

永年：（日語）記唔記得嗰個有日本人同外國人血統嘅記者！

△ 芥川愕然抬頭，想起來。

永年：（日語）你見過佢！响上海嗰陣我哋住埋响一間旅社，佢仲話係
　　　咩通訊社特派員——

△ 芥川越聽越心亂，可是凝神，眼珠冒憤怒的淚光，陷入痛苦的深思。

△ 金花仍進出，對永年的話未為意，瑣碎的動作，前前後後的移身，
　　使芥川有莫大的困擾，凝神似困獸，行將撲身起。

金花：（仍不虞有詐的繼續）天國間房好靚，有啲圓柱，基督坐响窗口
　　　張酸枝椅度，身後有啲水光，有水聲，我聽到人搖櫓聲——

山茶：（覺芥川不悅，輕笑帶過）你發夢返秦淮咋係嘛？

金花：（廚房門前回眸一笑）嘡！我煎蛋啦！

永年：　煎兩隻蛋咁大陣仗！（轉望芥川）

芥川：（咬牙似隨時要爆炸，憤怒不語）

△ 小二哥突然拿熱辣辣的燒餅出現在欄的另一邊，急不及待的自那一
　　邊遞報紙包的燒餅，同時氣呼呼的想說話——

△ 眾即覺有異望小二哥。

小二哥：大爺！俱樂部嗰個鬍鬚佬响河邊！

第四十六場

景：長巷／或一邊是高牆的去河邊的路上

時：同日晨，緊接上場時間

人：芥川、永年、小二哥

△ 芥川憤恨填胸的衝身，怒不可擋的逕向河邊走。

永年：（一邊追，一邊設法勸解，沒有想到要捉住芥川，可是情急）傳
　　　聞話呢個人都有性病咋，芥川！傳聞咋……！

△ 小二哥已嚓的擦過永年，掠過芥川，逕向前奔。

第四十七場

景：藕香院——廚房內
時：同日，幾乎與上場同時間
人：金花

△ 鑊邊——金花不知外面發生什麼事，站在鑊前瞧鑊，微笑，有無限
　憧憬，高提油瓶，手繞兩繞，下油進鑊中。
△ （特寫）金花手在鍋邊敲蛋。
△ 金花候着，無限憧憬的微笑。
金花：（輕哼聖話）耶穌愛我，我知道……

△ 金花眼中漸含欣悅的目光。
△ （特寫）荷包蛋在鑊中油上微顫。

第四十七A場

景：藕香院——廚房外／廊中欄邊八仙桌
時：同日晨，緊接上場時間
人：山茶、金花

△ 金花呆對桌面上的荷包蛋。

山茶：（也納悶，忍不住勸說）一陣佢返嚟你話你發夢好啦！
金花：（訥訥）基督走咗我真係發咗個夢。
山茶：（打量金花一下，沒耐性勸解，把心一橫）你知唔知佢哋去咗邊？
　　　小二哥話佢買燒餅，你嗰個咁嘅基督又買燒餅……

△ 金花不敢置信的張大了眼睛，目露淚光，人似要這就「冒身起」
　——卻沒有動。

第四十八場

景：河邊——藕香院附近——P外
時：同日晨，緊接上場同時間
人：金花、芥川、混血兒

△（金花的 P.O.V.）遠遠的見。
　　——影像予人遙不可及的感覺，似難以捉摸控制的命運。
　　（參考《1900》，終場二老毆打一場）[10]
△ P.O.V.芥川與混血兒毆打，不是糾纏的打。
△ 芥川揮拳打過去，混血兒跌撞開，平衡住，稍紮穩腳步，又酩酊的
　　追回身，似醉非醉的扯芥川嘲笑，芥川揮開扯住他的手，老羞成怒
　　似揮拳打去，似要揮開夾纏不清的播弄人的命運。
△ 金花伏倚巷口的高牆看着，既憤怒又傷心的默默的看着，不禁落淚，
　　晴天霹靂，潸然有受損害的感覺，人已崩潰，見不平衡跡象。

第四十九場

景：藕香院——金花房間窗外
時：同日，稍後時間
人：小二哥、金花

△ 小二哥在閉着的房間窗口前曲身，欲安慰金花，又笨拙的不曉得該
　　如何是好。

小二哥：（輕聲，既訥訥的不知該如何勸慰，又煞有介事）金花姑娘！
　　　　金花姑娘！

△（小二哥之 P.O.V.）但見金花在玻璃窗內，影子恐怖的揚動幾下
　　——（在脫衣）暴力而神經瀕臨崩潰邊緣。那晃動的影子，驚心動
　　魄，也驟使人擔心。

第五十場

景：藕香院——金花房中

時：同日，與上場同時

人：金花、小二哥

△ 金花傻愕對鏡，先見頭。她神移，人恍惚之後，鏡隨着稍移——見背後及肩上，梅花點比與混血兒性後更明顯。

△ 金花眼光光看着鏡。

△ （慢鏡之特寫）金花橫手慢慢拿過粉撲，慢慢移手至身前胸前，始終只見金花後側。

△ 金花眼光光看着鏡中自己的身子，鏡中不見粉撲，但覺她的手在朝身上一下一下的撲粉——神經似將要錯亂，粉微微的上升——有夢幻的幾乎微不可見的淺粉紅感覺。

第五十一場

景：藕香院——廚房門，廊中，欄邊（與第四十七場同）

時：同日，緊接上場時間

人：芥川、金花

△ 芥川十分沮喪的坐到桌子旁邊。

△ 八仙桌上荷包蛋在冷冷的等待。

△ 芥川對着荷包蛋百感交集，幾乎要落淚，沉痛捧頭，終於啞然飲泣。

△ 聞嚓的一聲。

△ 芥川抬頭，抬頭即大為錯愕。

△ 金花臉上抹上濃妝——是沒有化妝經驗的一種艷妝，所穿衣服比她大一點，顯然是借來的——人很不平衡的移前，梳得不貼服、因病而乾鬆的頭髮，彷彿在神經線上顫動。

△ 芥川呆眼看着，有哭笑不得的感覺，更肝腸寸斷。

金花：（似摸索着坐下，喃喃自語的似在解釋，竭力顯得正常，略帶微
　　　　笑，幾乎微不可見的顫抖）聽見你返嚟，我想買件新衫，想跟你
　　　　返日本。（手在衣上似遊魂的游動）

芥川：（捉金花手點頭）聽日就同你去！

金花：（似未聞芥川的話）我唔想你嚟，見到我醜樣，我怕你唔要我
　　　　……（說着指頭刺蛋黃，吮指頭）

△ 芥川激動的欲擁金花。

金花：（如驚弓之鳥的敏感退身，夢囈似的管自說）屋企無晒人。

△ 芥川呆手，即覺金花已在異樣的精神狀態下。

金花：媚娘打我，趕我返屋企，妹妹賣咗啦，無人要我，屋企無粥食（哀
　　　　懇的朝芥川問，狀至徬徨）我信邊個？！（蛋黃流至唇邊）

△ 芥川忍無可忍，拿過一旁的抹布，幫金花揩嘴，順便捂住她的嘴阻她
　　往下說，不可抑制的站起來，把她扯離桌子。

第五十二場

景：藕香院內——金花房間

時：同日，緊接上場時間

人：芥川、金花

△ 髒布跌在門檻上。

△ 芥川攬扯金花進房。

△ 金花似掛在芥川臂彎上的髒布娃。

芥川：（吃力的喘氣，情感激蕩，決絕的吩咐）執嘢！換衫！

△ 芥川放開金花逕往張羅水巾。

△ 金花顫抖的扶穩身子，仆身跪到基督像前——

金花：（一臉的控訴，嘲諷的目光朝基督喃喃哼唱）耶穌愛我，我知道
　　　……！

芥川：（大喝一聲）仲信！（猛然自後攬開金花，順手將她揮向牀去）

△ 芥川之後要幫金花更衣動作，因金花掙扎拒絕而凌亂。

金花：（左扯右扯，緊扯住衣服）（已近乎語無倫次）病唔好，我信邊
　　　個？好番我買件新衫，俾你睇我幾靚。

△ 凌亂的拉扯動作間，見金花身上梅點。
△ 芥川情不自禁的緊擁金花，對眼下梅點視若無睹。

金花：（哀求）俾我跟你一世啦芥川。

△ 芥川頻點頭，緊緊的攬抱金花，搖撼身子，以溶得化不開的感情哄之。
△ 金花仍哭，痛苦的閉目，眼下是黑的淚。

芥川：（緊擁身子，潛意識的微晃身子，撫慰）聽朝一早，我帶你返
　　　日本。

△ 永年與山茶靜靜的進來，關切同情的立在門邊上。

芥川：（以求助的目光，哽咽發聲，幾乎微不可聞）搵大夫！

第五十三場

景：藕香院——金花房間／FLASH BACK ——浴池邊
時：晨
人：芥川、金花、芥川妻（FLASH BACK內）

△ 芥川睡中覺出奇的寧靜，人似踩在鋼線上，警覺性甚高的醒轉，猛
　　然瞪眼——稍頓——一眼之後看清楚環境——即轉頭。

△ 金花坐在桌畔，眼光光的望着牆上基督，眼光光的嗑瓜子，小指勾
　起，嗑瓜子的動作細小，瑣碎的流露神經紊亂。

芥川妻：（V.O.）爸爸。

△ 芥川正好在桌上回過頭，不要看金花，背對金花，心中自覺不妙，
　不要面對，聞叫爸爸之聲正好回頭抬眼。
△ （FLASH BACK）芥川妻在池邊之特寫，見樣聞聲而不見嘴動，
　正殷切的望向芥川。

芥川妻：（V.O.）毛巾呢？

△ 芥川牀上聞言，一臉的為難。
△ （特寫）金花將手上信紙以燒冥鏹的手勢，將紙放在火盆上，讓信
　紙着火。
△ （特寫）金花眼光光的看着信紙燃點。
△ 芥川似有所覺猛然轉身轉頭看。
△ （芥川之 P.O.V.）金花神遊似的摺冥鏹，火盆上正在燒芥川給她
　的信，金花將「冥鏹」送進火盆之時，眼望壁上基督像，似要將之
　向基督奉獻。
△ 芥川猛然揭被，揮被，衝過去。
△ 芥川一手摔開燒到桌面上的信。

金花：我凍呀！

△ 芥川摸金花額大吃一驚，一把抱起金花。
△ 芥川抱金花上牀，為之以被裹身，為之取暖。

金花：（夢囈似的）好番晒啦！

△ 芥川唯唯諾諾的點頭。

金花：你幾時走？
芥川：等你好番我至走！（摸到金花腳凍，即裹金花腳，為金花刷腳）

△ 金花看着產生幻覺。

△ 金花之 P.O.V.——基督在為金花洗腳。

金花：（夢囈似的，微微扯嘴，似笑非笑喃喃）基督幫我洗腳。

△ 芥川有所聞，即關切的望金花，暗覺不妙。

金花：你走啦！

△ 芥川稍皺眉反應。

金花：我等基督嚟，咪再俾人呃。
芥川：（冷冷苦笑）我同你返日本搵醫生。
金花：呃我嗰個假嘅，我等真嘅嚟！
芥川：（緊擁金花，近乎壓住金花，沮喪無助的）信我啦金花！
金花：（夢囈似的自說自話）金花响度，嗰個真嘅會嚟！一生一世睇住
　　　　金花！

△ 芥川頓住了。

金花：（閉目，似禱告的喃喃）基督！我係除咗一個人之外，毫無倚
　　　　靠嘅女人。

第五十四場

景：藕香院——山茶房間
時：晨
人：芥川、永年

△ 二人對着火盆，心事沉重。

永年：（暗施壓力，使芥川面對現實，正視着芥川問）幾時返日本？
芥川：（苦笑）同佢一齊死算啦！

永年：（看着芥川一會，十分理解，良晌之後，忍不住理性的勸說）
　　　我記得你好似寫過一句：眾神就算不幸，也不能同我們一樣自
　　　殺！[11]

芥川：（自責自語）我唔返嚟佢係咪仲無咁難過呢？

△ 永年愛莫能助的唏噓。

芥川：（沉痛）等佢一直發夢算啦！（苦笑）或者佢俾人呃仲幸福。

永年：唔好怪自己，怪責得太深。

芥川：（沮喪托頭，手指插在頭髮裏）（日語）我所感到的痛苦比焦
　　　慮更盛。

永年：返去啦芥川，你咁留响度唔係辦法。

△ 芥川痛苦，無法想通。

永年：（勸說）走罷啦！俾佢一心一意等基督仲好。

芥川：（困苦）佢應該信我！

永年：（突然不客氣的問）日本啲屋企人呢？佢哋信你，咁你點？

△ 芥川不要面對，轉開，順勢發洩的以手托一托椅背，困獸似的移動。

永年：（吟哦）金花呢度！我幫你睇住佢啦！（頓住）佢成日話要你
　　　覺得佢靚，你睇住佢死，咪仲殘忍！

△ 芥川反應。

永年：（V.O.，更沉聲勸說）聽朝一早有船返日本！！

芥川：（脫聲）咁快？（若有所失）

第五十五場

景：山茶房外
時：同日緊接上場時間
人：金花

△ 金花在門外偷聽，狀至憔悴，病容滿面，聞言黯然神傷的稍移。上
　場永年聲疊下。

永年：（V.O.）今日唔走，聽日唔走，又唔知拖到幾時。

第五十六場

景：藕香院——金花房間
時：同日，緊接上場時間
人：芥川、金花

△ 金花含淚摺衣服，為芥川收拾行李，因為所摺衣服是芥川的，動作
　依依的柔柔的，有無限情感。
△ 芥川一聲不響的揭門帷，見情形，曉得是什麼一回事，不願多講話，
　手揭門帷看着，難過不能言。

金花：（收拾之時移動，覺芥川在後面，不大願意轉過身，讓他看到自
　　　己難過，忍淚苦笑說）幫你執衫嗰種感覺真好！好似係你老婆
　　　！（將衣服放到鼻前嗅，又神不守舍的放下衣服，又不捨的輕
　　　攬，又繼續摺疊到箱子內）早知我早啲幫你執衫，呢件好暖！
　　　好似你啱啱除低！芥川！返去寄信俾我，我搵寫信佬讀信！呢
　　　個死咗，我搵第二個，等我病好番，我去映張靚相，寄俾你睇
　　　……（說着蓋皮篋轉身，面對芥川）
芥川：（啞住聲說）等等先！

△ 金花搖頭——挽篋向門去，篋太重。

△ 芥川本能反應的前去扶人抽篋。

△ 金花為抑制自己情感，設法撐住，抖開芥川。

芥川：（激動的猛力擁金花進懷）我同你返日本睇醫生。

金花：（吃力的撐身移開）呢度都有醫生。

芥川：（痛苦的痴纏，捉金花手，吻金花手）日本有好多靚衫。

金花：（脫開手）呢度都有靚衫。

芥川：（真氣說，不假思索的緊接）有無芥川？

金花：（不捨的望着芥川良晌，靜靜的眼淚直流）（內心鬥爭之後，吃
　　　力的設法說句決絕的話）南京有基督得喇！我響邊，基督響邊！

△ 芥川明白金花痛苦，深望金花，欲上前去再擁抱，也實在被金花這
　　最後一句說話刺傷了。

金花：（再也按奈不住，幾乎嚎哭的叫，叫出壓在心頭的情感，叫時落
　　　淚）小二哥！

第五十七場

景：藕香院外

時：同日，緊接上場時間

人：芥川、小二哥、伙記

△ 上場金花叫小二哥的聲音幾乎疊下。

△ 小二哥深有所感的坐在車板上，神情落寞，雖有所聞，卻鼓腮不動。

△ 伙記幾乎人隨聲出現，抽住芥川的行李走來。

伙記：（邊走邊瑟縮，冷聲問）喂！叫你呀！聽唔到呀？

△ 小二哥鼓腮拒絕移動。

伙記：大爺叫你送芥川先生出火車站呀！

△ 小二哥本能反應的起立，看行李，不捨的納悶。

△ 伙記不以為然的射小二哥一眼，即瑟縮轉回去。

△ 小二哥快快不樂的望着行李，不捨，心移而身微不可見的暗移，聞背後人聲。

伙記：（O.S.）大爺幾時返嚟南京玩呀？

△ 背後芥川含糊應聲（O.S.）

伙記：（O.S.，收下小賬）多謝！大爺順風呀！

△ 芥川心事沉重，腳步沉重的來到車畔，悶聲不響的稍立。

小二哥：（不待芥川開聲即問）大爺！你走咗，金花姑娘點呀？

△ 芥川聞言，更勾起無限心事，不要再站住，帶着滿腔熱淚勁往前行，怕再不前行就舉不起步來了。

第五十八場

景：日本——芥川家房內

時：日，與第一場同時

人：芥川、芥川妻（服裝打扮與第一場同）、金花

△ 芥川躺在牀上，張眼望向天花板，似含淚問蒼天。

△ （V.O.）疊妻的步聲從樓梯下急急忙忙的跑上來。

△ 芥川聞聲而始終不霎眼躺在牀上。

△ （特寫）芥川妻啪的拉開門，朝牀上慌張探望一眼，一眼之後稍放心，釋然退身，放輕動作拉上門。

△ （FLASH BACK）金花在藕香院不捨的向外張望，看芥川是否走了——接第四十五場同樣裝扮及病容憔悴，V.O.疊以芥川妻，步聲

緊接在關門後，立即啪喀啪喀的跑下樓梯——所聞距離是芥川牀上所聞。不捨的張望，似隨時要動身追出。

△ 芥川在牀上似有所見，一個翻身起。
△ 聞樓下隱隱的哭泣聲，妻子哭泣的聲音。

第五十九場

景：日本——芥川家樓梯／客廳
時：同日，緊接上場時間
人：芥川、芥川妻

A 樓梯

△ 芥川背影，反常的有突然被觸發起的生命力，一個勁的下樓去——似是同聞金花哭聲，似是有金花來了的錯覺，要趕去開門，跑到樓梯盡頭幽暗的起居室。

B 客廳

△ 一輪芥川的背影動作之後，芥川突然頓住在客廳門外。
△ （芥川之P.O.V.）客廳內——芥川妻伏在矮桌邊，看起來似在飲泣，肩膀不停的顫抖着。
△ （Jump Shot）芥川人已立在客廳內——關切。

芥川：　（關切問）（日語）怎麼了？
芥川妻：（仍伏桌）（日語）不！沒什麼！（這才抬頭，勉強地笑着說）沒什麼，只是無端地覺得爸爸好像會死……！（講爸爸之時聲稍細，顯然爸爸是指芥川而言）

△ 芥川反應，惘然，不望妻，不望任何物件，似已惘然至絕境。

第六十場

景：藕香院外，空曠地方

時：日，接第五十五場時間

人：芥川、金花、小二哥

△（特寫）正被小二哥拖動的芥川車上的行李。

△ 金花身子狂絕的擦過車子行李。

金花：（衝身叫）芥川！（絕望的仰臉向前索求，狀至淒切，十分不捨
　　　的向前奔）

△ 芥川已行至很遠，背影沮喪沉重似未有所聞。

金花：（吃力扶樹稍停身喘氣叫）芥川！

△ 芥川聞言訝異轉身，見是金花即微笑回身。

金花：（不待芥川抽身即已衝前喘着氣，不捨又急不及待的說）我送
　　　你……！

△ 芥川關切的扶金花，並未拒絕，同時望向遠遠的後面——小二哥正
　　　拖車慢慢的前來。

芥川：冷嘛？

△ 金花搖頭。

芥川：叫小二哥載你！

金花：（雖軟弱，卻任性）我要同你一齊走！（緊靠芥川）

△ 芥川疼愛金花，唯有攙扶——抬眼望樹。

△（芥川 P.O.V.）眼下樹的線條。

△（芥川 P.O.V.）眼下身旁的金花的臉。

金花：日本有無樹呢？（邊行邊問，捉緊芥川臂彎，因為不願芥川盯她，
　　　而支開問）

芥川：（扶金花左顧右盼）有！

△ 金花點頭，勉強吃力走。

<center>完</center>

註：

1. 陳韻文原劇本一直以名日本作家芥川龍之介（1892-1927）的名字為主角名，但最後出街版本改為岡川龍一郎，似刻意揉合兩位早年曾遊歷中國的日本作家芥川龍之介和谷崎潤一郎兩個名字。

2. 此句摘錄自芥川龍之介的短篇《某阿呆的一生》遺稿第五十則〈俘虜〉。該小說合共五十一章，是芥川自殺後由友人久米正雄整理後於1927年發表。小說實際上影射了芥川的一生，包括他自身回顧、對家人的思考及對當時資本社會發展的不安。終章〈敗北〉描繪了主角服藥的情景。

3. Joyce 原劇本用的「悠悠莊」在出街版本改為「我鬼窟」。

4. 同2，服食安眠藥的份量取材自芥川龍之介的短篇《某阿呆的一生》遺稿第五十則〈敗北〉，按文豪書齋黃瀞瑤翻譯的版本，芥川龍之介的原文是：「他握筆的手也開始顫抖，不僅如此，甚至還流下了口水。自從他服用零點八的 VERONAL 之後，除了剛醒來以外，他的腦袋一次也沒清醒過，而且清醒的時間也只有半小時或一小時。他在渾渾噩噩的昏暗中過着生活，可以說就像拄着刀鋒毀損的細劍當拐杖。」

5. 《秦淮的一夜》為日本唯美派文學大師谷崎潤一郎（1886-1965）於1918年初次遊歷中國後，於1919年發表於《中外》及《新小說》雜誌的文章，之後再與其他遊記、日記、散文等作品集結出版。

6. 《湖南之扇》是芥川龍之介取材於中國之旅的紀實體小說，以湖南省省會長沙故事背景，芥川以「我」的主觀敍事角度，寫在大學時代舊友、出身長沙的留學生譚永年的陪同下，遊覽長沙，講述曾於妓院親眼見到黃六一的情婦玉蘭咬下了沾有黃六一鮮血的餅乾。

7. 片中主角的好友名字，沿用《湖南之扇》中所塑造的長沙大學生譚永年的名字。這人物日語流利，能當中日翻譯，且通曉時事。

8. 第十六場B，此句摘錄自芥川龍之介的短篇小說《某阿呆的一生》第二十四則〈生產〉一段。在此提供黃靜瑤翻譯此句的版本作參考：「這小子為何出生？來到這個充滿苦難的世界。——這小子又為何得背負我這種人當他父親的命運？」

註：

9. 第三十三場主角的旁白節錄自《某阿呆的一生》第二十一段。在此提供黃靜瑤翻譯此句的版本作參考：「兩部人力車通過帶有海邊腥臭的墓地外圍。黏着牡蠣殼的樹枝籬笆中，有幾座黑黑的石塔。他眺望石塔另一邊波光粼粼的海。」

10. 第四十八場，劇本內註明這打無賴的一場戲，靈感乃來自貝托魯奇電影《1900》。有關該場的網上連結如下：
https://www.youtube.com/watch?v=TCPiFa22OhY

11. 第五十四場有關眾神不能自殺，摘錄自芥川龍之介的短篇小說《某阿呆的一生》第四十二則〈眾神的笑聲〉一段。

12. 第六十場在「藕香院外」的場景在出街版本改寫成「火車軌道上送行」的場景，並放於第五十七場後，而保留第五十八及五十九場在片尾。電影尾聲「火車站路上」的一場現抄錄如下：

　　景：火車站路上
　　時：午
　　人：芥川、金花、小二哥

　　△ 馬車正穿過一片樹林，芥川與金花在車廂裏互相親吻着。
　　金花：頭先我叫你，翕樹無力同我傳聲。
　　芥川：唔使，以後都唔使咁叫。
　　金花：（把頭靠在芥川的胸膛上）
　　芥川：（將布簾放下，遮擋着車廂）
　　金花：做咩？做咩呀？
　　芥川：無嘢，出面大風啫，無嘢。
　　金花：等唔等到暖天？
　　芥川：（無言）
　　金花：係唔係仲頭痛呀？
　　芥川：（沒答）
　　金花：日本暖呀可？
　　芥川：嗯。
　　金花：呢度好凍。

註：

芥川：（將金花緊緊攬着，然後替金花戴上帽子）仲凍唔凍呀？

金花：（看着芥川，面露笑容，搖搖頭）

芥川：去到日本，我一定要將你扮到好靚，好靚。

金花：我會唔會睇到？

△ 此時馬車突然停下，車廂顛簸間，車輪卡在火車路軌上。

芥川：（揭開布簾問小二哥）做咩？

小二哥：條路好難行呀。

金花：（問芥川）火車到咗啦？

芥川：唔係，仲有時間嘅。

金花：我哋行下呀。

△ 芥川小心翼翼的抱着金花下車，金花顯得相當虛弱。

芥川：（向小二哥）將架車兜過去嗰邊等我哋呀。

小二哥：哦。

△ 路軌上出現一群小朋友。

老師：仲記得我哋應該點樣做呀？

小朋友們：記得，一個跟一個。

老師：好，咁仲記唔記得我尋日教你哋嗰隻歌呀？

小朋友們：記得，耶穌愛我歌。

△ 金花看着那群小朋友，開心的聽着他們唱詩歌。

老師：好，咁你哋一齊唱俾我聽呀。

小朋友們：耶穌愛我萬不錯，因有聖書告訴我，凡屬我主眾小羊，雖然軟弱主強壯，主耶穌愛我，主耶穌愛我。

△ 金花開始慢慢的走上前，同時回憶起以往在村裏唱詩歌的片段。

金花：主耶穌愛我，主耶穌愛我，聖書上告訴我，

芥川：（從後跟上，輕輕的攬着虛弱的金花）

小朋友們：耶穌愛我捨性命，將我罪惡洗乾淨……

芥川：金花，基督同我，你信邊個呀？

△ 金花將視線回到芥川身上，突然一陣大風，將金花頭上的帽子吹走。

△ 帽子在地上一路被大風吹着走，金花開心的追着，打算拾起帽子。

△ 金花腳步凌亂，突然間伏到在地上，腳抖動了一下。

△ 芥川從後跑上，沒有意識到金花的狀況。

註：

芥川：等我執呀。

△ 芥川拾起帽子，轉身發現金花仍伏在地上一動不動。

△ 他跑上前，抱起金花。

芥川：金花，金花！

△ 金花雙眼閉上，沒有一絲反應。

△ 帽子從芥川手中飛走，被風吹去更遠的地方。

芥川：金花！金花！金花！

13. 第五十九場，片尾加的兩段獨白抄錄如下：

芥川內心獨白：如果一切由神安排，神嘅安排係可惡嘅嘲弄。感情命令我看定周圍與自己的醜陋，迫我不可迴避現實。我預感自己會滅亡，又非滅亡不可。不曉得有什麼人，可以在我睡覺時，悄悄的把我絞死。

△ 芥川一步一步的走上樓梯，腳步沉重而緩慢。

永年獨白：返房之後，凌晨，芥川食安眠藥自殺。身上面有俾太太、仔女同朋友嘅遺書。枕頭旁邊有一本已經翻閱到好殘舊嘅聖經。留俾個仔嗰封信，佢話，人生是一場致命的鬥爭，被打敗時，自滅如汝等父親吧。避免不幸涉及別人，如汝等父親。

《南京的基督》
（1995）

監製：蔡瀾、森重晃

導演：區丁平

編劇：陳韻文

攝影：黃仲標

美術指導：馬磐超

服裝指導：莫均傑

製片：梁鳳英

統籌：周震東、詹偉偉

策劃：鄭振邦、沼澤明

剪接：張耀宗、張嘉輝

副導演：劉小娟

執行製片：梁承志

場記：關小慧

穩控攝影：王金誠、季寶泉

助攝：陳兆君　　燈光：梁雄偉

道具領班：譚永昌　　助理服指：馮君孟

化裝：關莉娜　　髮型：劉錦洪

服裝管理：聶姚娣、陸霞芳、

劇務：符芳雄　　劇照：許偉達

茶水：周佩玉　　音樂：梅林茂

原作：芥川龍之介《南京的基督》

聲音後期製作室：Showreel Film Facilities

出品人：大里洋吉、何冠昌

出品公司：藝神集團、嘉禾電影（香港）有限公司

發行公司：嘉禾電影（香港）有限公司

沖印：東方電影沖印有限公司、日本遠東沖印有限公司

演員：梁家輝、富田靖子、庹宗華、鄒靜、劉洵、中村久美、千原志野布、
唐寶蓮、阮德鏘、波多野博、河合綾子、亀井洋子、塩貝美沙季

誠意鳴謝

陳韻文女士

鳴謝（排名按筆畫劃序）

香港廉政公署（ICAC）

香港電影公司 （HK Film Services）

香港電影資料館（HK Film Archive）

華納兄弟娛樂公司（Warner Bros. Entertainment, Inc.）

電視廣播有限公司（TVB）

譚家明影迷專頁（Patrick Tam Fan Page）

D & D Limited

王家誼小姐	王麗明小姐	吳君玉小姐
阮紫瑩小姐	林方芽小姐	林奕華先生
易以聞先生	胡希先生	馬吉先生
許鞍華導演	陳少娟小姐	陳榮照先生
惟得先生	郭靜寧小姐	喬奕思小姐
黃穎祺先生	鄧小宇先生	蕭芳芳女士
鍾益秀小姐	Mr David Yuen	

《形影・動》下篇——陳韻文電影劇本選輯

原作：陳韻文

策劃／主編　：傅慧儀
劇本抄錄　　：林方芽、鍾益秀、陳衍誥、黃樂怡、林筱媛、吳莉瓊、傅慧儀
校對　　　　：馬宜、陳少娟
版面設計　　：吳莉瓊

出版　　　　：CoDeCode Limited 一二一二有限公司
查詢電郵　　：codecode121212@gmail.com
承印　　　　：新設計印刷有限公司
代理　　　　：正文社出版有限公司
地址　　　　：香港柴灣祥利街9號祥利工業大廈2樓A室

香港發行　　：同德書報有限公司
地址　　　　：九龍官塘大業街34號楊耀松（第五）工業大廈地下
電話　　　　：(852)3551 3388　　傳真：(852)3551 3300

台灣地區經銷商：大風文創股份有限公司
地址　　　　：新北市新店區中正路499號4樓
電話　　　　：(886)2-2218-0701　傳真：(886)2-2218-0704
印次　　　　：2023年6月香港第一版第一次印刷
資助　　　　：

香港藝術發展局
Hong Kong Arts Development Council 資助
香港藝術發展局全力支持藝術表達自由，
本計劃內容並不反映本局意見。

ISBN：978-988-76842-1-3
下篇定價：港幣158元　新臺幣790元

Copyright©2023　除部分版權持有者經多方嘗試後仍無法追尋，本書內容及插圖均經授權刊載。倘有合法申索，當會遵照現行慣例辦理。版權所有，未經許可不得翻印、節錄或以任何電子、機械工具影印、攝錄或轉載，翻印必究。